少年魔號 —— 馬勒的詩意泉源

羅基敏、梅樂亙（Jürgen Maehder）編著

華滋文化

Das Wunderhorn.

Ein Knab auf schnellem Roß
Sprengt auf der Kaiſrin Schloß,
Das Roß zur Erd ſich neigt,
Der Knab ſich zierlich beugt.

Wie lieblich, artig, ſchön
Die Frauen ſich anſehn,
Ein Horn trug ſeine Hand,
Daran vier goldne Band.

Gar mancher ſchöne Stein
Gelegt ins Gold hinein,
Viel Perlen und Rubin
Die Augen auf ſich ziehn.

Das Horn vom Elephant,
So groß man keinen fand,
So ſchön man keinen fing
Und oben dran ein Ring.

Wie Silber blinken kann
Und hundert Glocken dran
Vom feinſten Gold gemacht,
Aus tiefem Meer gebracht.

Das Wunderhorn 魔號

Ein Knab auf schnellem Roß 少年快馬馳騎
Sprengt auf der Kais'rin Schloß, 直驅女皇城堡，
Das Roß zur Erd sich neigt, 駿馬伏身於地，
Der Knab sich zierlich beugt. 少年優雅行禮。

Wie lieblich, artig, schön 乖巧、貼心、英挺
Die Frauen sich ansehn, 仕女圍觀一齊，
Ein Horn trug seine Hand, 號角握在手上，
Darin vier goldne Band. 懸以四條金帶。

Gar mancher schöne Stein 多有奇珍異石
Gelegt ins Gold hinein, 鑲嵌座以黃金，
Viel Perlen und Rubin 滿是珍珠紅寶
Die Augen auf sich ziehn. 見者目光不移。

Das Horn vom Elephant, 象牙以為號角，
So groß man keinen fand, 其大無處可找，
So schön man keinen fing 其美無處可尋
Und oben dran ein Ring, 上箍一環繞頂。

Wie Silber blinken kann 晶亮閃鑠如銀
Und hundert Glocken dran 懸以掛鈴百餘
Vom feinsten Gold gemacht, 精工純金打造，
Aus tiefem Meer gebracht. 來自海洋深底

Von einer Meerfey Hand
Der Kaiserin gesandt,
Zu ihrer Reinheit Preis,
Dieweil sie schön und weiß.

Der schöne Knab sagt auch:
„Dies ist des Horns Gebrauch:
„Ein Druck von Eurem Finger,
„Ein Druck von Eurem Finger

„Und diese Glocken all,
„Sie geben süßen Schall,
„Wie nie ein Harfenklang
„Und keiner Frauen Sang,

„Kein Vogel obenher,
„Die Jungfrau nicht im Meer
„Nie so was geben an!"
„Fort sprengt der Knab bergan,

Ließ in der Kaisrin Hand
Das Horn, so weltbekannt;
Ein Druck von ihrem Finger,
O süßes hell Geklinge!

<div style="display:flex; gap:2em;">
<div>

Von einer Meerfey Hand
Der Kaiserin gesandt,
Zu ihrer Reinheit Preis,
Dieweil sie schön und weis'.

Der schöne Knab sagt auch:
»Dies ist des Horns Gebrauch:
Ein Druck von Eurem Finger,
Ein Druck von Eurem Finger

Und diese Glocken all,
Sie geben süßen Schall,
Wie nie ein Harfenklang
Und keiner Frauen Sang,

Kein Vogel obenher,
Die Jungfraun nicht im Meer
Nie so was geben an!«
Fort sprengt der Knab bergan,

Ließ in der Kais'rin Hand
Das Horn, so weltbekannt;
Ein Druck von ihren Finger,
O süßes hell Geklinge!

</div>
<div>

海裡精靈之手
奉送女皇蹕前，
頌讚她的純淨，
智慧兼具美麗。

美麗少年亦說：
「要此號角為用：
需您手指輕擊，
需您手指輕擊

所有千百銀鈴，
綻放甜美聲響，
絕無豎琴能比
女子歌唱能及，

未聞空中飛鳥，
遑論海裡人魚
能有這般聲音！」
少年奔回山林，

留在女皇手中
號角，舉世知名；
只消玉指輕擊，
喔，甜美清亮聲響！

</div>
</div>

（沈雕龍 譯）

目次

前言

Gustav Mahlers Kunstschaffen gehört meines Erachtens zu den bedeutendsten und interessantesten Erscheinungen der heutigen Kunstgeschichte. [...] Die Plastik seiner Instumentationskunst insbesondere ist absolut vorbildlich.
— Richard Strauss, "Gustav Mahler", 1910 —

在我看來，馬勒的藝術創作屬於今日藝術史最重要也最有意思的現象。……特別是他的配器藝術的型塑是絕對的模範。
—理查·史特勞斯，〈馬勒〉，1910 —

　　在短短半個世紀的生命裡，馬勒（Gustav Mahler, 1860-1911）在多方面有著驚人的成就。出生於哈布斯堡王朝捷克區的德語猶太家庭，馬勒在家中十二個（有人認為十四個）小孩裡，排行老二，如此的家庭背景也顯示了物質生活上的困難。馬勒的家庭背景裡並沒有音樂，但是他在發現自己的音樂才華後，掌握各種機會，充實自己，發展自己，「音樂」成為他的信仰，也成為他的生活來源。由廿歲開始，馬勒就以樂團指揮的工作，維持著生計。十一年後，他就到重要的漢堡劇院任職。再過六年，1897年，馬勒三十七歲，不僅得以成為維也納宮廷劇院指揮，並同時接掌劇院總監，意興奮發。他任維也納宮廷劇院總監的十年時間裡，將劇院的各方面成就都帶到最高峰。

　　外表看來，馬勒的職業生涯一帆風順，令人羨慕，也令人妒

忌。馬勒自己卻並不滿意,因為,他對當時德語區劇院運作的不重視藝術成就,無法讓精緻的歌劇藝術展現全貌,一直抱怨連連。更重要的是,馬勒在乎的,其實是自己的音樂創作,它們卻一直難以找到知音。和理查‧史特勞斯(Richard Strauss, 1864-1949)相比,兩人不僅年齡相近,音樂生涯也類似,值得注意的是,馬勒的指揮生涯遠遠比史特勞斯來得快速和順遂,但是,史特勞斯成為知名的交響詩作曲家時,馬勒的作品幾乎都還躺在自己的抽屜裡。史特勞斯稱自己是「第一號馬勒迷」,有機會就設法安排演出馬勒的作品,可惜的是,一時半刻裡,史特勞斯找不到幾位同好。

由下面這段鮑爾萊希納(Natalie Bauer-Lechner)記下的馬勒話語,可以看到這份遺憾;時間是1898年四月:

> 當年音樂院的評審,其中包括了布拉姆斯(Johannes Brahms, 1833-1897)、郭德馬克(Karl Goldmark, 1830-1915)、漢斯利克(Eduard Hanslick, 1825-1904)和李希特(Hans Richter, 1843-1916),如果他們那時將六百金幣的貝多芬獎給我的《泣訴之歌》(Das klagende Lied),我今天的生活會完全不同。我那時正在寫《呂倍察》(Rübezahl),我就不必去萊巴赫(Laibach),很可能就不必忍受這些不入流的歌劇院生涯。結果是黑爾茲費而德(Viktor von Herzfeld, 1856-1928)得作曲第一獎,若特(Hans Rott, 1858-1884)與我空手而回。若特大受打擊,不久後,發瘋過世。我呢,被詛咒要過劇院的地獄生活,很可能一輩子都得這樣過。(NBL 1984, 117)

馬勒的確這樣過了一生。在劇院夏天休息期間,他不必指揮,全心全力作曲成了生活的中心,應也是他生命裡最滿足的時刻。幸運的是,這些作品在他過世後,終於征服了全世界古典音樂愛樂人的心靈。馬勒的作品不多,也只有兩大類:歌曲與交響曲。這些音樂乍聽之下,都很吸引人,每個人都可以在其中找到

似乎熟悉的聲音。但是，再進一步接觸時，「似乎」熟悉的聲音又「似乎」陌生了。就像馬勒人生私領域發生的一些事，例如猶太血統、幼女夭折、妻子紅杏出牆、拜訪心理醫生等等，在許多人的人生裡，都有可能發生，直至今日，都還被拿來大做文章。然則，馬勒生命裡若只有這些事，他不可能是「馬勒」，而馬勒之所以是馬勒，卻是得力於他的音樂創作。也因為是「馬勒」，他私領域的這些事，才會在一百年後，依舊成為人們閒嗑牙的話題。只是，若以為如此就可以聽懂馬勒的音樂，難免那些「似乎」熟悉的聲音，其實是很陌生的。

事實上，馬勒的音樂在很多方面反映了他的時代，也就是十九世紀後半到廿世紀初的歐洲德語區的藝文世界，那是歐洲文化的一個高峰，也是個轉捩點。不可或忘的是，理查・史特勞斯經歷了兩次世界大戰，馬勒的早逝讓他避開這兩場人類浩劫。因之，對這個時代多方面有所瞭解，才能真正深入馬勒的聲音世界。

基於這個思考，本書以十九世紀德語文學的歌謠集《少年魔號》開宗明義，以馬勒的歌曲創作和早期作品為核心，期能在已有的馬勒研究基礎上，簡明扼要地說明聆聽馬勒應有的各方背景，企盼能對中文世界的馬勒認知，添加一份藝文氣息。馬勒逝世後半個世紀，他的作品獲得的認同，是音樂史上少見的現象，其實和音樂學界對他的興趣，有很直接的關係；〈馬勒研究與馬勒接受〉嘗試呈現這個現象。襄澤教授為本書撰寫的〈馬勒的「魔號」〉，僅僅篇名即具有多層意義，不僅介紹歌謠集，揭示「魔號」是什麼，也反映了它在馬勒創作天地的多元意義。馬勒的藝術歌曲都使用了樂團，但是，直至今日，樂團歌曲的特質、樂團於其中扮演的角色，甚至對後世音樂發展的影響，都還是一個開發中的議題；蔡永凱的文章呈現了歷史背景，也介紹了各式論點。〈馬勒的世紀末〉出自今日馬勒

研究泰斗達努瑟教授之手，他感性地提醒讀者，馬勒的人生有著不同的階段，不可一概而論，並理性地闡述，馬勒的作品固然反映了不同的階段，要瞭解「如何」反映，則得深入作品，才能得其精妙。梅樂瓦的兩篇文章分別以馬勒的樂團歌曲和第一交響曲為對象，探討馬勒樂團配器法的獨到之處，是如何地串接了他之前與之後時代的樂團作品，也間接點出當時人們無法接受馬勒作品的主要原因。全書以達爾豪斯的短文〈馬勒謎樣的知名度〉收尾，該文用詞精闢，檢討著四十年前歐洲的馬勒風潮，部份與當代音樂發展有關，卻也有不小的部份與音樂以外的事物結合。令人驚訝的是，文中的一些觀點，在四十年後歐洲以外的世界，卻依舊有其適用的觀點。

　　感謝NSO呂紹嘉音樂總監和邱瑗執行長提供做這本書的靈感，讓我們悠遊在德語文學的浪漫天地裡。感謝 Prof. Helmut Schanze 和 Prof. Hermann Danuser 提供文章，並以Carl Dahlhaus全集主編身份，同意我們翻譯達爾豪斯教授的文章。感謝沈雕龍幫忙翻譯、校對及整理許多資料等瑣碎工作。高談文化許麗雯總編和同仁們的大力相挺，自是催生這本書的功臣。

　　有關馬勒的中文書，雖不能說多如牛毛，亦可稱車載斗量。這一本小小的馬勒書不談八卦，不提個人感受，以音樂藝術觀點，切入馬勒作品，這亦是馬勒當年的音樂藝術觀所在，應也是眾多的馬勒迷一生的共同追求。希望它不僅能陪大家走過馬勒誕生的一百五十週年，也能提供大家聆聽馬勒音樂的一個新方向。

<div style="text-align:right">

羅基敏

2010年七月七日於柏林

</div>

馬勒研究與馬勒接受

羅基敏

作者簡介：

羅基敏，德國海德堡大學音樂學博士，國立台灣師範大學音樂系及研究所教授。研究領域為歐洲音樂史、歌劇研究、音樂美學、文學與音樂、音樂與文化等。經常應邀於國際學術會議中發表論文。

重要中文著作有《文話／文化音樂：音樂與文學之文化場域》（台北：高談，1999）、《愛之死—華格納的《崔斯坦與伊索德》》（台北：高談，2003）、《杜蘭朵的蛻變》（台北：高談，2004）、《古今相生音樂夢—書寫潘皇龍》（台北：時報，2005）、《「多美啊！今晚的公主」—理查·史特勞斯的《莎樂美》》（台北：高談，2006）、《華格納·《指環》·拜魯特》（台北：高談，2006）等專書及數十篇學術文章。

今日在音樂廳和歌劇院經常被演出的作品裡，若去掉所有十九世紀的創作，再去掉莫札特（Wolfgang Amadeus Mozart, 1756-1791）的作品，也就所剩無幾了。由此簡單的事實，可看出，十九世紀裡，歐洲音樂有著何等重要的發展。事實上，也是在這個世紀裡，在歐洲，音樂得以由一個休閒生活的活動或是典禮儀式的裝飾，真正被接受、承認為「藝術」，可以與文學、繪畫、建築平起平坐，也才有今日人們口中的「古典音樂」。有趣地是，嚮往、期待如此超乎一切藝術之上的音樂現象的人，最早其實出現在文學界。十九世紀初，德語浪漫文學的諸多人士，認為文字表達力有限，轉向音樂裡尋找那無限的境界，留下了許多這一類的文字。[1]只是，在那個時代，音樂只是音樂人的養家餬口工具，音樂也還沒有能力，證明它能達到這一份境界。弔詭的是，文學家或哲學家期待的音樂，也並不是「真正」的音樂，他們也不在乎這樣的音樂是否有可能存在。無論如何，十九世紀初，沒有人會想到，一百年後，音樂竟有著很不一樣的面貌。

今日一般認知的十九世紀音樂史，是以作品為中心的音樂藝術史[2]，這一個結論，並不是少數幾位人士的武斷認知，而是由很多不同的角度，檢視十九世紀音樂的發展，所獲得的多元論

3

1 請參見梅樂亙著，羅基敏譯，〈德國浪漫文學與音樂中音響色澤的詩文化〉，劉紀蕙（編），《框架內外：藝術、文類與符號疆界》（輔仁大學比較文學研究所文學與文化研究叢書第二冊），台北（立緒）1999，239-284; Carl Dahlhaus, *Die Musik des 19. Jahrhunderts*, Laaber (Laaber) 1980, Engl. trans. J. Bradford Robinson, *Nineteenth-Century Music*, Berkeley, Los Angeles (University of California Press) 1989; Carl Dahlhaus, *Die Idee der absoluten Musik*, Kassel/Basel/New York (Bärenreiter) 1978, [3]1994; Engl. trans. Roger Lustig, *The Idea of Absolute Music*, Chicago/New York (University of Chicago Press) 1989。

2 音樂史係「以作品為中心的音樂藝術史」的史觀，明顯地提升了今日作曲家的地位。

述導致的綜合結論。由樂類的發展來看,與十七、十八世紀相比,十九世紀的音樂乏善可陳,嚴格來說,只有「藝術歌曲」(Lied)[3]可稱是新的,其他看似新的各種編制的室內樂和交響詩(德Sinfonische Dichtung, 英Symphonic Poem)[4],實是由原有樂類變化而成。新樂類的缺少指向地是,十九世紀音樂發展的重心不再是樂類,而是音樂內在語言的發展。換言之,不僅是每位作曲家的作品各有其特色,一位作曲家自己的作品之間,也追求著各自獨一的特質。這一個情形清楚地反映在每位作曲家作品的數量上,當作曲不再是以同樣的模式,灌入音符時,作品的數量自然減少。若以樂類的角度觀察作品,即可發現,同一樂類的作品會有著天壤之別,不同樂類之間的互相滲透,亦不罕見,換言之,十九世紀音樂缺乏新樂類的現象,隱含了樂類概念瓦解的開始。[5]

對大部份人而言,音樂作品是需要演出的,亦即是,演奏者在音樂的發展上,一向扮演著相當程度的重要角色,至今亦然。十九世紀音樂發展的另一個特色,是所謂炫技名家的出現,小提琴的帕格尼尼(Nicolò Paganini, 1782-1840)與鋼琴的李斯特(Franz Liszt, 1811-1886),是這一類的代表人物。他們的技巧提供了作曲家創作靈感,開發樂器蘊含的可能性,彼此相輔相成,留下了許多至今膾炙人口的作品。這些獨奏名家各種傳奇式的故事,不僅依舊為愛樂者津津樂道,更是今日眾多獨奏明星現象的範本;不僅是演奏者,粉絲們亦然。相對地,由更多音樂人組成

3 亦請參見本書襄澤〈馬勒的「魔號」〉一文。

4 請參見羅基敏,〈交響詩:無言的詩意〉,初安民(主編),《詩與聲音》,二〇〇一年台北國際詩歌節詩學研討會論文集,台北(台北市政府文化局)2001, 133-150。

5 亦請參見本書蔡永凱〈「樂團歌曲?!」──反思一個新樂類的形成〉一文。

的樂團和他們合力演出的音樂，實是作曲家創作的主力所在，亦是十九世紀音樂發展的最大成就，這個事實，卻幾乎為一般愛樂者忽視。[6] 同樣地，樂團裡也不時出現技藝高超的演奏者，完成作曲家腦海想像中的聲音，亦提供作曲家開發樂團聲音可能性的靈感和實驗。

相較於獨奏炫技名家之一人即可炫技，樂團演出則是件很複雜的事。十九世紀初，樂團音樂已發展至需要有專人統整的情形。過往由大鍵琴演奏數字低音帶領樂團演奏，或是由小提琴以弓做訊號，讓樂團齊一演出，由於音樂發展出的複雜度，已不敷所需，樂團需要有人「指揮」，才不至於七零八落，不知所云。於是，「指揮」的「專人化」應運而生。剛開始，由於作曲家才知道自己希望樂團出來的聲音是什麼，早期的指揮幾乎都是作曲家親自上場，有用譜紙捲、也有用琴弓做工具，最後才發展出來指揮棒。十九世紀的指揮，無論有名與否，幾乎本身也作曲，這個現象，至今依舊可見。另一方面，隨著指揮專業的發展，出現一些指揮，在他們棒下，得以讓樂團做出絕妙聲響，喚出作品應有的生命，於是，音樂演奏世界裡，增加了一個專業：指揮，成為音樂舞台上另一種炫技名家。他的工具只是一根小小的棒子，他的樂器卻是人數眾多的樂團。

十九世紀後半，可稱是專業指揮開始受到注意的時期，名家倍出。由於指揮本身經常也作曲，深深瞭解新作被發表及接受的困難，如果認為新作值得演出，許多指揮樂於克服萬難，演出新作。同時間裡，指揮的專業技巧自也日益發展，讓指揮成為今日學習音樂的一門重要學科。許多音樂人在指揮中發現自己的才

5

6 在國內更被忽視的是，歌劇演出除了舞台上的歌者外，還有樂團席裡的樂團。

華，全力轉向指揮發展，將作曲或演奏轉為嗜好或是副業，至今屢見不鮮。專業指揮的地位與重要性的提昇，讓作曲者可以全心寫作，將詮釋交給可信賴的專業指揮；另一方面，當由他人演出作品時，作曲者更可客觀看到，譜紙上的黑白音符究竟傳達了那些聲音的訊息。指揮與作曲的相輔相成，開啟了廿世紀音樂發展的新頁。

馬勒（Gustav Mahler, 1860-1911）誕生時，正是指揮專業方興未艾之時。雖然在他的音樂學習生涯裡，馬勒並未能學習指揮（音樂院那時還沒有「指揮」可以學），他的走上指揮之路，亦是為了養家餬口，無可否認的是，他的指揮才華很快地為他帶來了金錢與聲譽，讓他得以無後顧之憂地，在不必指揮的時間裡，全心作曲。[7] 馬勒應該深知，指揮的光芒是一時的，會隨著肉體的消失而逝去，作品的成就才是永遠的，他對自己的作品有信心，卻也清楚，音樂作品必須被演出，才有可能被認知。由另一個角度來看，無論馬勒在那裡工作，都會儘可能安排演出一些不為人知的作品，不僅反映了他對音樂藝術的責任感，不走媚俗的輕鬆之道，也反映了他身為作曲家，亦看重他人作品某些特殊成就的觀點。[8] 音樂藝術之得以持續長足發展，這些有責任感的音樂工作人士功不可沒。

對於馬勒而言，由他到維也納學習音樂開始，維也納就註定是他一生裡最重要的城市。身為哈布斯堡王朝子民，首都維也納

7 請參見本書達努瑟〈馬勒的世紀末〉一文；亦請參見本書〈馬勒生平大事與音樂作品對照表〉。

8 馬勒與理查‧史特勞斯的書信往來內容，是最直接的證據；請參見 *Gustav Mahler – Richard Strauss, Briefwechsel 1888-1911*, ed. Herta Blaukopf, München & Zürich (Piper) 1980.

自是生命嚮往之處。在這裡，馬勒不僅開始他的音樂之路，也多方吸取藝文教養，這些都是他很快得以進入上流社會的原因。[9] 世紀末的維也納各方面展現出迷人的生命，馬勒力爭上游，在他的生活圈裡，可稱「往來無白丁」，並且有許多支持他的好友。馬勒早逝後，眾多不同人士的回憶錄、各種信件集的整理問世，提供了認識馬勒以及他時代音樂生活的重要資訊，亦提供了馬勒傳記作者們大量的一手資料。[10] 在眾多回憶錄與信件集裡，最常被提及和使用的，一為娜塔莉・鮑爾萊希納（Natalie Bauer-Lechner, 1858-1921）的回憶錄，一為馬勒遺孀阿爾瑪（Alma Mahler-Werfel, 1879-1964）的回憶錄、自傳與信件集。[11] 鮑爾萊希納 [12] 在1890至1901年間，經常與馬勒及其妹妹共同旅行及生活，記下許多馬勒這段時間的音樂生活與相關言行。1902年初，得知馬勒與阿爾瑪秘密訂婚後，鮑爾萊希納與馬勒家的關係，就劃上了句點。阿爾瑪與馬勒相識至馬勒去世，前後不滿十年整，由於她遺孀的身份，擁有許多馬勒遺留下的資料，她的相關文獻，自然倍受重視。然而，阿爾瑪許多與馬勒相關的文字，主觀程度過高，長年來，不時受到質疑，亦是在使用相關資料時，不得不多加查證之處。

　　值得一提的是，在馬勒維也納的求學生涯裡，結識了阿德勒（Guido Adler, 1855-1941），[13] 是今日音樂學界一致認同的一位

9　請參見本書達努瑟〈馬勒的世紀末〉一文。

10　請參見本書〈馬勒早期作品研究資料選粹〉中，二、三、五項。

11　請參見本書〈馬勒早期作品研究資料選粹〉中，二項之相關書目。

12　本身為小提琴家，曾就讀於維也納音樂院，算來是馬勒學姐。她曾自組女性絃樂四重奏，並於婚後十年離婚，從此獨身，可稱是那個時代相當獨立自主的女性。

13　馬勒將歌曲〈世界遺棄了我〉（*Ich bin der Welt abhanden gekommen*）樂團版手稿送給阿德勒。納粹統治期間，阿德勒逝於維也納，他的家人移民美國，與音

學科開山祖師。換言之,馬勒的時代也是音樂學開始走向專業學科的開始。馬勒在過世前不久,才開始在維也納以外的地方,享受作品受到重視的成就感,維也納剛成形的音樂學界卻一直很支持他。不僅如此,這一點直接地反映在對馬勒的研究上,在音樂學學科史上,以如此量不大的作品(約十首交響曲和約四十首歌曲),卻能如此快速地累積眾多的研究成果,馬勒應屬第一人。[14] 以學術角度為馬勒定位,亦奠下了今日馬勒很少被「誤解」的情形,其中,貝克(Paul Bekker)功不可沒。

在馬勒過世後七年,貝克出版了《由貝多芬到馬勒的交響曲》[15] 一書,僅由書名即可看到,貝克賦予馬勒的交響曲係貝多芬一脈相傳產物的尊榮。直至今日,在談論貝多芬之後德奧地區的交響曲演進時,仍舊多依貝克的立論,分成三個主要的方向:首先為「德中浪漫派」,代表人物為舒曼(Robert Schumann, 1810-1856)、孟德爾頌(Felix Mendelssohn-Bartholdy, 1809-1847)、布拉姆斯(Johannes Brahmes, 1833-1897)等人;其次為「交響詩派」,代表人物為白遼士(Hector Berlioz, 1803-1869)、李斯特(Franz Liszt, 1811-1886)、理查·史特勞斯(Richard Strauss, 1864-1949)等人;第三個為「奧地利派」,以舒伯特(Franz Schubert, 1797-1828)為首,布魯克納(Anton Bruckner, 1824-1896)最具代表性,馬勒總其成。三年後,馬勒逝世十週年,貝克又出版了《馬勒的交響曲》[16] 一書。在這裡,貝克將馬勒的第一號交響曲視

樂界全無關係。直至廿一世紀初,其孫始循線追查此一手稿,經過一場與奧地利政府的官司後,這份手稿被高價拍賣,買主不詳,手稿從此失去蹤跡。

14 請參見本書〈馬勒早期作品研究資料選粹〉,必須說明的是,於此羅列的資料僅限於早期作品以及部份具代表性的傳記。

15 Paul Bekker, *Die Sinfonie von Beethoven bis Mahler*, Berlin 1918.

16 Paul Bekker, *Gustav Mahlers Symphonien*, Berlin 1921, Repr. Tutzing 1969.

為「前奏」（Vorspiel），第二至第十號交響曲則分為四個階段：
第一個階段為第二號到第四號交響曲，因其內容、音樂語言，加
上和同時期以《少年魔號》（Des Knaben Wunderhorn）為出發點
所寫的藝術歌曲 [17] 之相關性，這一時期的交響曲亦被習稱為「魔
號」（Wunderhorn）交響曲；第五號到第七號交響曲為第二個階
段，因為其中均未使用到人聲，被稱為「器樂」交響曲。這一個
一般交響曲的共通點，在馬勒的創作中卻並非常態，於此亦可見
交響曲作品和藝術歌曲創作在馬勒作品中之相關性；第八號交響
曲單獨一個作品為一個階段，主因在於其使用樂團、人聲等之龐
大規模，該作品被習稱為《千人交響曲》之原因亦在此；最後一
個階段則被看做馬勒告別人間之作，包含了《大地之歌》（Das
Lied von der Erde）、第九交響曲和未完成的第十號交響曲慢板樂
章。貝克的這一個分法，今人在談馬勒的交響曲時，一般亦依舊
遵循。貝克書中，詳盡剖析馬勒的音樂語言，奠下後人面對馬勒
作品，不敢妄下斷語的謹慎。

　　馬勒在維也納聲名如日中天之時，儘管自己的作品演出情形
不盡如意，馬勒對後輩的提攜卻是不遺餘力。馬勒指揮演出時，
讓作品內容清晰浮出的能力，深獲年輕一代的佩服與激賞。馬勒
更以行動支持荀白格（Arnold Schönberg, 1874-1951）為首的第二
維也納樂派 [18] 的作品，雖然馬勒表示並不明白他們的音樂，但是
他知道應該要支持。第二維也納樂派也倒屣相報，不僅是感激馬
勒的支持，更因為他們在他的作品裡，看到許多「新」的東西。

　　身為第二維也納樂派傳人，馬勒過世半世紀之際，阿多諾

17 請參見本書裏澤〈馬勒的「魔號」〉一文。

18 第二維也納樂派的代表人物為荀白格、魏本（Anton von Webern, 1883-1945）與
　貝爾格（Alban Berg, 1885-1935）。

（Theodor W. Adorno, 1903-1969）出版了《馬勒》[19] 一書。阿多諾一本就事論事的態度，針對馬勒的音樂，以少見的感性描繪筆觸，提出諸多新的觀點，其中，延續他對華格納（Richard Wagner, 1813-1883）作品的「音色」討論[20]，阿多諾開啟了馬勒研究的另一個方向：樂團作品的音響色澤思考。[21] 事實上，早在此書問世之前，在錄音技術發達後，馬勒的作品很快地成為錄音寵兒，吸引許多從未在音樂廳聽過現場演出的馬勒迷，就已經為阿多諾的觀點，提供了明證。

有趣的是，在一般人認知裡，馬勒的音樂具有濃厚的後期浪漫色彩，但是，二次世界大戰之後，音樂學界對馬勒的第一批研究者，卻幾乎與努力推動第二維也納樂派研究人士重疊[22]；他們的成就，為廿世紀末的年輕一代研究者打下了根基，對馬勒作品做著更精細地鑽研。換言之，馬勒生前不易找到欣賞他作品的知音，原因在於其中的「新」難以獲得認同，相形之下，在逝世近百年後的今日，馬勒的音樂大紅大紫，應在於兼蓄了新與舊，也同時吸引了不同的愛樂者，於其中各取所需。

19 Theodor W. Adorno, *Mahler. Eine musikalische Physiognomik*, Frankfurt a. M. (Suhrkamp) 1960。阿多諾曾向貝爾格學習作曲。

20 Theodor W. Adorno, *Versuch über Wagner*, Frankfurt a. M. (Suhrkamp) 1952,〈音色〉（Farbe）一章。

21 請參見本書梅樂亙〈馬勒樂團歌曲的樂團手法與音響色澤美學〉與〈馬勒早期作品裡配器的陌生化〉二文。

22 亦請參見本書達爾豪斯〈馬勒謎樣的知名度——逃避現代抑或新音樂的開始〉一文。

馬勒的「魔號」

襄澤 (Helmut Schanze) 著

沈雕龍　譯

* 本文原名 *Mahlers »Wunderhorn«*，係作者專為本書邀稿撰寫。

作者簡介：

襄澤（Helmut Schanze），1939年生，於法蘭克福大學修習德文語言學、哲學、近代史及政治學，1965年取得博士學位。1966至1972年間任阿亨（Aachen）科技學院（RWTH Aachen）助理教授；1972年任該校新德語文學史教授。1987年轉至西根大學（Universität Siegen）任教，至2004年退休。

襄澤著作豐富，多集中於十八至廿世紀文學史、修辭學與修辭學史、媒體史與媒體理論，以及文化資訊。近三年重要著作有 *Theorien der Neuen Medien* (2007), *Literarische Romantik* (2008), *Goethe-Musik* (2009), *Grundkurs Medienwissenschaften* (2009)等書。

I

馬勒（Gustav Mahler, 1860-1911）所創作的四十首藝術歌曲中，有超過一半數量的二十四首，係以其文學取材來源《少年魔號》（*Des Knaben Wunderhorn*）[1] 做為標示。不僅如此，1884到1885年間，馬勒自己寫詞，創作了第一部聯篇藝術歌曲《行腳徒工之歌》（*Lieder eines fahrenden Gesellen*），在形式或內容上，馬勒的歌詞都和《魔號》歌謠集的「聲音」（Ton）有所關聯。作品的第一首歌曲〈我情人結婚時〉（*Wenn mein Schatz Hochzeit macht*），歌詞取自「古老德語歌謠」（Alte deutsche Lieder）歌集，為全曲這個「浪漫盛期」（Hochromantik）[2] 的人物「行腳徒工」（fahrender Geselle）[3]，定了詩意聲音的調。這個聲音可以被視為是馬勒藝術歌曲創作的原始細胞。在他的作品裡，無論是鋼琴藝術歌曲，或是樂團藝術歌曲，甚至在交響曲裡，如第二號交響曲第四樂章、第三號交響曲第五樂章中，都可以感受到《魔號》歌集的「聲音」。可以說，馬勒的音樂係建築在《魔號》文學的閱讀裡。

吾人要問，《魔號》歌集的哪一點，吸引了這位處於音樂的「現代」[4] 開始的晚期浪漫作曲家？《魔號》歌集誕生於歐洲浪漫

1 【譯註】為便於區別文學歌謠集與馬勒音樂作品，以下皆以《魔號》稱歌謠集，《少年魔號之歌》或《魔號之歌》稱馬勒的作品。

2 【譯註】「浪漫盛期」指1801-1815，請參考Helmut Schanze (ed.), *Romantik-Handbuch*, Stuttgart (Kröner) 2003, 48.

3 【編註】德國的技能行業傳統，先由學徒（Bube）跟著師傅（Meister）學起，到師傅認為可以出師時，就升級為徒工（Geselle）；華格納（Richard Wagner）《紐倫堡的名歌手》（*Die Meistersinger von Nürnberg*）第三幕裡，就有鞋匠師傅讓學徒出師為徒工的段落。出師後，徒工要行走四方，尋找實際工作機會，累積經驗，日後自己才可以獨立開店。所謂「行腳徒工」（fahrender Geselle）即是指徒工出師後，行走四方的階段。在德語浪漫文學中，是一個經常被拿來寫作的題材。

4 【編註】Moderne一詞具有藝文發展的斷代意義時，「現代」一詞均以「」標示。

主義的轉折點上，亦是所謂的「浪漫盛期」。當馬勒在十九世紀八○年代發現這部「古老德語歌謠」之時，文學史中的浪漫主義早已失去其主流的地位。1870年，海姆（Rudolf Haym）即在其描述浪漫派歷史的權威著作中指出，「**浪漫主義在當代意識中已經不再有吸引力**」。[5] 尼采則抨擊浪漫主義者華格納，認為華格納用文學敗壞了自己的音樂。[6] 在馬勒寫作第一批魔號歌曲（Wunderhorn-Lieder）[7] 時，文學的主流是「寫實主義」（Realismus）與「自然主義」（Naturalismus）。隨後又是美術的「青春風格」（Jugendstil）、「象徵主義」（Symbolismus）及「印象主義」（Impressionismus）。在二十世紀的前十年，「印象主義」即已被「表現主義」（Expressionismus）所取代。針對無所為的「耽美主義」（Ästhetizismus），出現了有計劃的「現代」（Moderne）。

在這個歷史脈絡中，世紀之交的浪漫主義復興，無異是一股顯得矛盾的暗流。1900年左右，這股暗流一方面體現在文化歐洲的「新浪漫主義」（Neuromantik）中，另一方面，由於此一特定的「德意志浪漫」（deutsche Romantik），「產生在追求權力榮耀的國家獨立性基礎上」，而被當作「德意志特質」（deutsches Wesen）來重新認識；這種說法，早在面對普法戰爭的勝利、普魯士以及現實政治家俾斯麥（Otto Eduard Leopold von Bismarck-Schönhausen, 1815-1898）主導的帝國統一，海姆所流露出的興奮之情中，可以見到。在其一部多次被再版的1908年著作《德意志浪漫》（*Deutsche*

5 【譯註】Rudolf Haym, *Die romantische Schule*, Darmstadt (Wissenschaftliche Buchgesellschaft) 1961, 3.

6 Friedrich Nietzsche, *Sämtliche Werke, Kritische Studienausgabe*, 15 vols., eds. Georgio Colli & Mazzino Montinari, München (dtv) 1980, vol. 13, 494.

7 【譯註】在馬勒研究裡，將他取材自《少年魔號》所寫的歌曲，通稱為「魔號歌曲」（Wunderhorn-Lieder）。

Romantik）中，波昂德語文學學者華澤爾（Oskar Walzel, 1864-1944）即對這個矛盾的現象，有如是的描寫：

> 森林的孤寂與魔力、潺潺的磨坊車水溪、德意志村莊的幽靜夜晚、更夫的走喊與汩汩的水泉；宮殿頹圮庭園荒蕪，風化崩壞的大理石雕像在其中靜倚；毀壞的城堡瓦礫：凡是能激起逃離單調世俗生活渴望的，都是浪漫。
>
> 這些渴望不僅伸向遙遠的遠方，也探回古老家鄉的傳習，回到古德意志的本質與藝術。浪漫主義者要學習如何感覺德意志，並從更深化的國族感受中，創造出更強有力的德意志特質（Deutschtum）[8]。

II

　　直至今日，馬勒對《魔號》歌謠的這份喜愛都還能持續傳達給聽眾。然而，在當時的文學歷史背景下，馬勒對《魔號》的興趣出現的時間點，則顯得不是太早就是太晚。這個背後的原因，到底是在於浪漫晚期的時代？還是世紀之交的感觸？抑或是音樂感性高漲的「德意志特質」？如果一定要試著解釋的話，單從以上任何一個角度切入都難以釐清。

　　解答必須在其取材來源裡尋找，也就是從《魔號》古老歌謠的「聲音」（Ton）中來找尋。「聲音」建立了1800年左右的文學與音樂時代，與諾瓦利斯（Novalis）[9]的小說與人生的概念密不可

8　Oskar Walzel, *Deutsche Romantik*, vol. 1, *Welt- und Kunstanschauung*, 4. Edition, Leipzig (Teubner) 1918, 1.

9　【譯註】諾瓦利斯原名哈登伯格（Georg Friedrich Philipp Freiherr von Hardenberg, 1772-1801），為德語浪漫文學重要人物。關於「聲音」與德國浪漫文學與音樂的關係，請參見梅樂亙著，羅基敏譯，〈德國浪漫文學與音樂中音響色澤的詩文化〉，劉紀蕙（編），《框架內外：藝術、文類與符號疆界》（輔仁大學比較文學研究所文學與文化研究叢書第二冊），台北（立緒）1999，239-284。

分：小說係將生命寫成書（Leben, als Buch）。[10] 音樂史上的「藝術歌曲」（Lied）可以被看作是「德語藝術歌曲」，這絕無國族主義的意識作祟。而「藝術歌曲」一再被強調的獨特性，就是它可以被視為是「總體藝術作品」（Gesamtkunstwerk）的微型縮影；它綜合了戲劇、文字、音樂為一體。詩人從一段現有的旋律中，喚出歌謠（Lied）的文類。由這個文類出發，經由契合的音樂家，包括作曲家和詮釋者，文學與音樂水乳交融，有如陰陽互動，一個新的樂類於是誕生：鋼琴藝術歌曲（Klavierlied），由它再擴張發展出「樂團藝術歌曲」（Orchesterlied）。[11] 文學的浪漫，經由作曲家如舒伯特和舒曼，變成了音樂的浪漫。[12] 在浪漫主義的時代中，樂類的藝術歌曲，的確是一個新發明。在古修辭學 [13] 裡，修辭學的發明藝術，在於一直由現有的事物與字彙堆砌而出的豐富性（Fülle, copia）。以此觀點來看，合乎藝術的歌曲由古老旋律而來，更精確地說，是「民謠歌曲」（Liedgesänge），因之，樂類的藝術歌曲既是「發現」（Fund）也是「發明」（Erfindung）。

這套歌謠集的標題頁寫著：「少年魔號。古老德語歌謠，由亞

10 【譯註】關於諾瓦利斯德語「浪漫」（Romantik）與「小說」（Roman）用詞之間的關係，請參見Helmut Schanze (ed.), *Literarische Romantik*, Stuttgart (Kröner) 2008.

11 【編註】亦請參見本書蔡永凱〈「樂團歌曲？！」——反思一個新樂類的形成〉一文。

12 請參見Helmut Schanze, *Die Gattung »Lied« im Spannungsfeld von Dichtung und Musik*, in: Matthias Wendt (ed.), *Schumann und seine Dichter* (Schumann-Foschungen 4), Mainz (Schott) 1993, 9-17。

13 【譯註】這裡的「修辭學」是歐洲古代的七種「自由藝術」（liberal arts）之一，七藝包括了「文法」（grammar）、「修辭」（rhetoric）、「輯」（logic）、「算術」（arithmetic）、「幾何」（geometry）、「音樂」（music）及「天文」（astronomy）。在當時，這些所謂的藝術是給自由人（相對於奴隸階級）所受的教育。

寧與布倫塔諾收集」（*Des Knaben Wunderhorn. Alte deutsche Lieder gesammelt von L. Achim von Arnim und Clemens Brentano*），[14] 歌謠集提供了不容忽視的音樂事物與字彙的豐富性。全書雖然並未載有旋律，但卻被預設為人盡皆知的歌曲。1806到1808年間，歌謠集分成三冊，由海德堡（Heidelberg）的「摩爾與齊默」（Mohr und Zimmer）出版社印行。前引的副標題指出了歌謠集的方向：是要「德語」歌謠，是要「古老」的歌謠，不是要迎合時下品味的「新的」。如同格林兄弟（Gebrüder Grimm）的「民間童話」（Volksmärchen）[15]，這部曲集收錄的歌謠並不一定要源自德國，但是歌詞必須是德語，這些歌曲在德語區還必須要廣為人知且已深植傳統。至於《魔號》的歌謠是否具有「古老家鄉」或是「古德意志」的特性，還要打上一個問號，或者必須將它們重新放回其收集與出版年代的歷史背景中，做更精確的審視。

　　1806年，拿破崙帝國於耶拿（Jena）與奧爾斯德（Auerstedt）的戰役中，打敗普魯士。其結果引發了普魯士對大革命前的舊政治體制，進行改革，其中積極參與者包括了史坦（Karl Sigmund Franz Freiherr vom Stein zum Altenstein, 1770-1840）和哈登伯格

14 【譯註】亞寧（Ludwig Achim von Arnim, 1781-1831）與布倫塔諾（Clemens Brentano, 1778-1842）均為德語浪漫文學重要作家與理論家。以下皆以《魔號》來簡稱此歌謠集。

15 【譯註】此處指的即是著名的《格林童話》（*Grimms Märchen*）。格林兄弟分別是雅各・格林（Jacob Grimm, 1785-1863）和威廉・格林（Wilhelm Grimm, 1786-1859），他們一生對德語所做的研究工作，使他們被視為德國語言學（Deutsche Philologie或Germanistik）的建立者之一。1838年起，格林兄弟開始編纂《德語辭典》（*Deutsches Wörterbuch*），這本辭典事實上是一本學術性的著作，目標是闡釋每個德語字詞發展到編寫者當下時代的來歷與用法。到他們兩人去世之際，只能出版一冊，而整部辭典還停在「F」字首的編纂工作中，未能完成。直到1961年，整部辭典三十二冊的編纂工作才算完畢。但是之後依舊有許多編纂計畫，要對這部辭典進行擴充，這些計畫到今日為止，都未曾間斷。

（Karl August Freiherr von Hardenberg, 1750-1822）。1808年，歌謠集的第三冊出版。此時正值法國皇帝在其勢力的最高點；在西班牙已開始出現抵抗法國的小規模游擊戰。以政治性來說，「古老德語歌謠」的收集，可以被視為對抗法國統治的解放運動開端。

《魔號》的前言一開始，係題獻給「樞密院顧問大人歌德閣下」（Sr. Exzellenz des Herrn Geheimerat von Goethe）[16]。然而，後面接著的卻不是一個說教式的引言，而是一個久經流傳的「好的趣味故事」（guter Schwank），出自早期作家威克漢（Jörg Wickram, 1505-1562）的《馬車小品》（*Rollwagenbüchlein*, 1555），敘述一首「小歌謠」（Liedlein）形成的歷史，並亦收錄了這首歌謠。故事是這樣的，一位來自於慕尼黑威廉公爵（Herzog Wilhelm）宮廷的歌手，以一首歌曲當作酒菜錢，付給一位奧格斯堡（Augsburg）的富商福葛（Fugger）。這位歌手下筆的情形被記載如下：「他坐下後，拿起他的書寫工具，紙張、羽毛筆與墨水，寫出了以下的小歌謠。」接著，這首「小歌謠」就被印出在書中。兩位採集者以如此示範的、生動的文學手法，說明歌謠的來源。他們收起了學術之氣，刻意強調自然和民俗傳統，目的就是要藉由收集與出版，保存這種特質，以免它在這個快速變遷的時代中，消失不見。

如果我們要認真看待這個《魔號》誕生的過程，可以說，亞寧和布倫塔諾所收集的，絕對不是之前只有口傳下來的「民俗歌

16 【譯註】歌德（Johann Wolfgang von Goethe, 1749-1832），德國文學家，威瑪古典主義（Weimarer Klassik）的代表性人物，對許多自然科學領域也有深入的涉獵。從1776年起，他開始在威瑪宮廷任職，參與許多重要的政治活動。歌德的職務之一是樞密院顧問，樞密院顧問是神聖羅馬帝國（Holy Roman Empire）體制下一個政權中的最高顧問團體，其中的組成份子可以直接向統治者建言或報告。

曲」（Volkslieder）。一直到第一冊的後記（Nachwort）中，他們的「民俗歌曲」理論，才以補遺的方式呈現，並且將之獻給「宮廷樂長萊夏特先生」（Herr Kapellmeister Reichardt）；萊夏特是歌德時代的歌曲大師，為理論與實務雙方面的標竿性人物。[17]

對亞寧和布倫塔諾而言，「民俗歌曲」的標準是，「美麗的歌謠」與「美麗的旋律」的結合。這裡他們所指的是古老的旋律。文學的美和過往的音樂美，共塑這些「歌曲」的價值，而使它們能夠在數百年的時間洗禮下，成為「民眾的歌曲」。從筆傳變成口傳，再從口傳變成筆傳，最後集結出版，這個過程所經過的時間，彰顯了「民俗歌曲」的不凡之處。反之，那些由一昧追求時下流行的出版業者所收集的歌曲就顯得草率，永遠都不會變成「民俗歌曲」。

因此，副標題「古老德語歌謠」固是一部文學的收集計畫，卻也有音樂的意圖：這些美麗的古歌謠還要搭配美麗的古旋律，縱使在《魔號》裡，這些旋律並沒有以樂譜的方式被記下，與歌謠搭配。這些歌謠曾經被搭配著人皆盡知的旋律被歌唱，只是這些旋律在今天都已經佚失。直到稍晚的十九世紀裡，才有旋律被採集著。「民俗歌曲」本來的想法就不是一種短暫的流行，而是一種能經過時間考驗而流傳下來的東西，在社會變動與政治革命的洗禮下，它們被出版，被保存在書籍裡。

17 【譯註】萊夏特（Johann Friedrich Reichardt, 1752-1814），德國作曲家音樂理論家、評論家。1775年，腓特烈大帝（Friedrich II.或Friedrich der Große, 1712-1786）聘任萊夏特為普魯士王國宮廷樂長（königlich-preußischer Hofkapellmeister）。1789年，他為歌德的歌唱劇（Singspiel）《美麗別墅的克勞蒂內》（*Claudine von Villa Bella,* 1776）譜曲，首演於柏林的夏綠蒂堡劇院（Charlottenburger Schloßtheater）中，成為第一部於普魯士宮廷中演出的德語歌劇。在萊夏特的藝術歌曲中，以歌德的詩作來譜曲的，超過一百四十首，兩人合作密切。萊夏特在歌德的時代是在音樂方面有相當影響力的人物。

【圖一】《魔號》歌謠集第一冊標題頁。

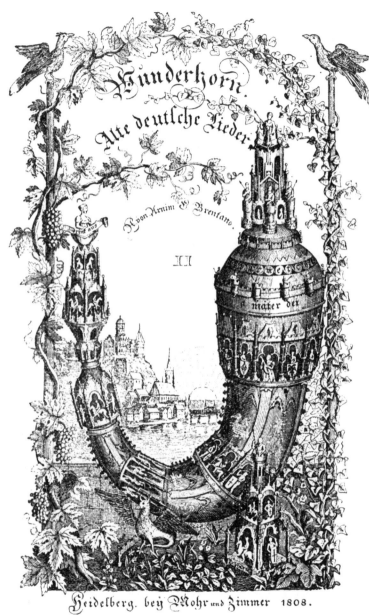

【圖二】《魔號》歌謠集第二冊標題頁。

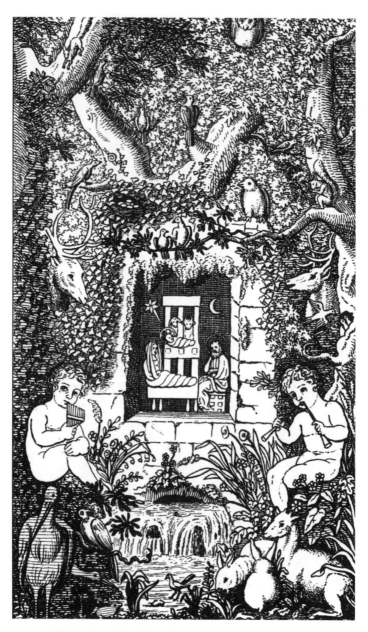

【圖三之一】《魔號》歌謠集第三冊‧扉頁。

【圖三之二】《魔號》歌謠集第三冊標題頁。

　　《魔號》歌謠集三冊的標題、題獻及前言，都是設計來闡述一個理論。在第一冊的標題頁上有一張圖，描繪著詩人的圖象，他騎在飛馬上，正如同傳統呈現詩人的方式。【圖一】前面提及的那個趣味性的題獻之後，緊接著一首詩，其標題和這部曲集一樣：〈魔號〉（*Das Wunderhorn*）。[18] 詩中描述著一把鐘琴（Glockenspiel），它神奇的聲音只能經由一位女皇的手而發出，讓人想起莫札特歌劇《魔笛》中那有名的鐘琴，只是該樂器在這裡被放大了。圖象、文字及音樂，在第一冊的標題、題獻及詩文中共同作用著。歌謠集以書本的形式傳達出它的內容，也就是一種由古代的各種小型的總體藝術作品組合出來的豐富性。

　　第二冊的標題頁上，「魔號」自己進入了畫面：一隻巨型的號角，就像詩意想像的怪物。【圖二】眼前看到的是，掛著小鈴鐺的象牙，兩端還鑲戴著像是哥德式（gotisch）的小型樓塔作為裝飾，圖像要傳達的意思顯得莫測，神秘就是它的目的。明顯地，這個奇特的樂器不能當作一般的管樂器來吹奏；它的聲音倒是可以想像。

　　第三集的標題頁上，是個居家的音樂場景：一位「古德國」（altdeutsch）樂師奏著魯特琴，另一位貴族女士彈著豎琴。【圖三】一隻鳥象徵著自然的歌唱。左頁則是森林中孩童景象，有著群獸、眾鳥和麋鹿，畫面中央是一幅耶穌基督於馬槽降生圖。這個情景以圖像說明了這套歌謠集的內容以及音樂指涉。

　　這套歌謠集收錄了上千首歌曲，它們不僅僅來自民間，還要有過「好的旋律」，使其能夠被傳唱，最後變成「民眾的歌曲」；因此，這部歌謠集顯得格外五花八門。以古修辭學的角度來看，「發明」要建立在「發現」之上，而這部歌謠集呈現的就

18【編註】請參見本書開始時〈魔號〉一詩。

是一個這樣豐富的綜合體。歌德在1808年計畫了一本《抒情民間故事集》（*Lyrisches Volksbuch*），具有教育性目的。[19] 亞寧和布倫塔諾則不同，他們並未做任何系統性的歸類，而是讓讀者自行編排採用。以讀者角度觀之，《魔號》並非一部細心規劃的「文選」（Anthologie），而更像是一處礦場。不管從詩意、音樂，還是修辭任何一種角度來看，這部作品都有可勘採之處，甚至也適用於當下政治性的目的。重要的是，對於馬勒來說，《魔號》最吸引人的就是其創造性的潛力，也就是原始統一在文字與音樂中的那個「魔號聲音」。

III

歌謠集的題獻對象「樞密院顧問歌德」也看到了他們的想法。在歌德論著裡，甚至可以找到關於馬勒之所以對《魔號》著迷的恰當的音樂解答。[20] 早在1806年，歌德就已經友好地對這部德語民謠集的第一冊，做了評論：

> 按理說，每個有靈魂的人在家裡都應該要有一本這樣的小書，而且要放在窗子邊、鏡子下，或是任何放歌本（Gesangbuch）或是食譜的地方，如此一來，你在順心或不順心的時刻都可以打開它，並且在裡面找到共鳴和新鮮的事物，即使有時候你可能得要多翻幾次才行。

> 這本書最好能放在音樂愛好者或是音樂大師的鋼琴上，好讓裡面

19 請參考Helmut Schanze, *Literaturgeschichte und Lesebuch. Ansätze zu einer historisch orientierten Literaturdidaktik. Mit einem Anhang: Goethes Volksbuch von 1808*, Düsseldorf (Schwann) 1981，特別是82頁。

20 亦請參考Helmut Schanze, *Goethe-Musik*, München (Fink) 2009，「導論」（Einleitung）一章。以下相關段落出自於此。

的歌曲，能在已知的、流傳下來的旋律中，找到合適的搭配，或是配合歌曲來進行適當的修改，或是，如果天主願意的話，可以經由這些歌曲，誘發出新的意義的旋律。[21]

這段討論包涵了十分扼要卻又相當精細的歌曲（Lied）創作理論。甚至，這段討論可以說是建立了一個「語言的音樂性」（Musikalität von Sprache）理論。歌德在這裡談到一個做為所有詩作出發點的音樂，這個音樂不僅給予詩人靈感，而且還有可能經由與之共鳴的音樂家身上，呼喚出原本的聲音。

這幾行提及歌曲創作理論的話，必須放到古典與浪漫時代下的詩意音樂理論背景中來理解。它們指涉了音樂理論中今日幾乎已被人遺忘的次文本。歌德理解的「歌曲」（Lied），理所當然地是一個文類。歌曲存在於書中，被印在冊子裡，如同「歌本或是食譜」。《魔號》本身是一部完全沒有「樂譜」的歌謠集。

歌德的出發點，亦理所當然地需要作曲與記譜的鋼琴歌曲（Klavierlied），也就是有器樂伴奏的吟唱歌曲。歌德絕不是支持沒有伴奏的歌曲。他特別要區別是當代的「音樂愛好者」與「音樂大師」：「這本書最好能放在音樂愛好者或是音樂大師的鋼琴上」。

在這個區分的範圍中，歌德提到了三種過程，三種作曲風格，每個人都可以在其中找到最適合自己的方式。

第一種過程是：「讓裡面的歌曲，能在已知的、流傳下來的旋律中，找到合適的搭配」。這個假設的前提是，每首記下的或是出版的「歌曲」，都有一段「特定的」旋律，只是要去找出來。作曲

21 Johann Wolfgang von Goethe, *Werke*, Hamburger Ausgabe, Erich Trunz (ed.), 14 vols., München (C. H. Beck) 2002, vol. 12, 270。本段落中接下來的歌德引文皆出自於此版，簡寫為 HA。

家的任務就是要把這些古旋律寫回歌詞邊，並且最好創作一段合適的伴奏。

第二種過程更進一步，以一種合理的備案方式呈現：「或是配合歌曲來進行適當的修改」。在這裡，旋律應不會與詩作本身已有的內在音樂性形式差太遠。如同一件好的衣服，創作可以「適當」地搭配這個「內在形式」。這個手法在歌德的時代已經被很多人採用。萊夏特的歌曲理論中，即可見一斑，歌德的老友蔡爾特（Carl Friedrich Zelter, 1758-1832）也是代表性人物。

然而，歌德又提出了第三種作曲的過程。在第一個「或是」之後，他以第二個「或是」接著說：「或是，如果天主願意的話，可以經由這些歌曲，誘發出新的意義的旋律」。在這裡，音樂不只是被找出來或是適當地遷就著詩意。而是，在詩作本身的情愛引誘下，以作曲的方式尋得那原初的、引領著詩人和其作品的音樂性。「旋律」最終獲得它自己的「意義」。

關於誘發旋律出來的說法本身像個謎，找不到相應的作曲學說。根據這個理論，作曲家既不是新旋律的獨立發明者（Erfinder），也不是音樂的唯一發現者（Finder）。歌曲本身送出訊號，「經由這些歌曲」，旋律被引誘出來。歌曲如同精靈一般，在作曲家身上召喚出「新的意義」的旋律。這句話也可以反過來詮釋。就是音樂家從詩作中「誘發」出新的旋律。無論是詩作在作曲家身上呼喚著旋律，或是作曲家從詩作中召喚出旋律，這個奇妙的過程，一直擺盪於音樂、文字與意義之間。

歌德所描述的，是歌詞與旋律間的一種互動的創造過程。他假設一個音樂創造的理論，這個理論與「發現」（Fund）和「手工藝」（Handwerkskunst）的概念相異。插進去的一句「如果天主願意的話」（拉丁文deo volente），絕非無意義的空話。它指

出了，新穎的、驚奇的與有意義的事物，與神性之間的緊密的關係，也劃下了「創造」的邊界。

從這三個層次，可以導出三種作曲風格。第一種是務實地發現既存的旋律。旋律原本由人民代代相傳，因之，這種風格與民俗的簡易風格相符合，特別是有著「已知的、流傳下來的旋律」的民謠。第二種作曲風格則是以熟練的技巧，設計出一種有個性的、貼切的旋律。這種方式可謂是一種「中等風格」（mittlerer Stil），出現在音樂手工藝性質的「家居音樂」（Hausmusik）裡，或是有音樂教養的愛樂者之間。相反地，第三種作曲風格要以熱情與感性衝破各種界限。以天才的創造力，探求著詩意中的音樂，這種風格要從詩作裡的遠古音樂性中，鍛造出「新的意義」的旋律。這裡的「天主恩給」不是空話，而是，第三種風格要以天賦神賜的角度，追求「高等風格」（hoher Stil）的理想，以期完成無與倫比、最高並且是原初音樂性的意義。

歌德以幾句話描述了一段很實際的作曲詩意理論，該理論不但不侷限在狹義的民謠中，還可用於藝術歌曲，甚至還可以應用到器樂音樂的領域；在浪漫主義的時代中，器樂被視為「絕對音樂」（absolute Musik），被提升成為「有意義音樂」的經典。歌德自己有許多與音樂緊密相連的詩作，這些詩作以能夠被理解、被感知到的方式，重新被放回音樂的旋律和節奏中，臻於完美。透過這些詩作，歌德隱含地指出了浪漫主義的音樂理論。這個理論務實的方向衍生出了一個音樂作曲過程的簡明理論，也是一個音樂創造力的理論。

在這個理論之後，歌德又信手拈來，為他所評論的第一冊，簡述了其形式與內容的特色，雖然只有幾句話，卻對於《魔號》的聲音、文學與音樂的建構，以及內在形式，深具啟發。這些描述到今

天都可以解釋《魔號》詩詞的吸引人之處。在結論的尾聲，歌德又再度回到「民謠」（Volkslied）的議題上，並且評論著：

> 它們既非由民眾所作，也非為民眾所作，然而長久以來我們一直將這種詩作稱為「民俗歌曲」，主要是因為它們具有如樹幹般強韌的特質。不同民族的核心與枝幹都共有這些特質，它們被保存、被吸納，且繼續繁衍；這樣的詩作是吾人所能及的真正詩性（Poesie）。

就算這些「古德文歌曲」還不是成熟的藝術，它們也散發出一種「不可思議的吸引力」。歌德說「這就是」

> 藝術與自然的相遇，且正是這樣的演變，這樣相互的影響，這樣的尋求，顯示了一個目標，而它也達到了這個目標。真正寫詩的天才，在天賦出現之際，就可以在自身臻至完滿；若是語言的不完美或是外在技巧等等阻礙了他，他還有更高的內在形式，讓萬物最終為己所用，讓自己在黑暗、陰鬱的元素中更顯明亮，甚至超過他往後在澄澈中所能。

評論者強調的是「古老歌謠」的斑爛色彩、活力和內在形式。即使有「粗俗之處，只要能夠真誠地打動我們的心靈力量，一樣能引起不可思議的豐富歡愉」。[22]

這個概念模式吸引了許多人採用，包括詩人海涅（Heinrich Heine, 1797-1856）、作曲家舒伯特、舒曼，每個人又有自己的方法。讓藝術歌曲成為一種樂類的舒伯特十分喜愛歌德的詩作，卻幾乎未曾考慮過所謂的「民謠」。舒曼從《魔號》取材的作品數量也很少，因為他的取材對象主要也是來自於當代的作家如歌德、海涅等等。

22　HA, vol. 12, 282.

不過，克拉拉（Clara Schumann, 1819-1896）在她與舒曼共同的「謄寫簿」（Abschriftenbuch）中，載入了五首來自《魔號》的詩作，當作未來要作曲的對象，其中三首被舒曼寫成歌曲，有一首還譜寫了兩次。另外還有兩首來自於《魔號》的歌曲，後來被證明並非直接來自於《魔號》，而是來自於之後的另一部歌曲集中。

在整個十九世紀裡，取材《魔號》寫成的音樂作品隨處可見。可是直到馬勒，歌德說法中的概念，才被獨到地實現了。在十九世紀走到尾聲、浪漫主義結束之際、現代主義開始之時，馬勒以非常個人的方式聽見、重新「發現」這個古老「魔號之聲」（Wunderhorn-Ton），他「經由這些歌曲，誘發出新的意義的旋律」。馬勒個人的「發現」，解釋了「魔號之聲」吸引人之所在，這也是直到今日音樂廳的聽眾還能感受到這股魔力的原因。

IV

觀察馬勒對「魔號」題材迷戀的時間性軌跡，就會發現可以分成四個時期：年輕時的前奏時期，亦即是馬勒在卡塞（Kassel）時期所寫的作品、聯篇作品時期、樂團歌曲（Orchesterlieder）以及交響曲。至於在音樂技巧上，藉由樂團歌曲，馬勒就已經超越了歌德的設想：「這本書最好能放在音樂愛好者或是音樂大師的鋼琴上」。

要談所謂的「前奏」，馬勒敲響「魔號之聲」的入門磚，就必須談有感而寫的聯篇作品：《行腳徒工之歌》。其中的第一首，就是出自於《魔號》歌謠集。

不過，馬勒卻將來自《魔號》的歌詞很自由地改編成自己的，在總譜上看到的是「歌詞：古思塔夫・馬勒」（Text: Gustav Mahler）。這解釋了那股被情人拒絕而引發的浪漫漂泊之旅（romantische Wanderschaft）。

以下列出《魔號》中的原詩：

原詩	中譯
Wann mein Schatz Hochzeit macht,	我情人舉行婚禮時，
Hab ich einen traurigen Tag,	我就有個悲傷日，
Geh ich in mein Kämmerlein,	我步回我的斗室，
Wein um meinen Schatz.	我哭我的情人。
Blümlein blau, verdorre nicht,	藍色的小花，別枯萎，
Du stehst auf grüner Heide;	你站在翠綠荒原，
Des Abends, wenn ich schlafen geh,	當晚間我入眠時，
So denk ich an das Lieben.	思念著我的愛人。

　　這首歌曲的內容動機在十九世紀初已經廣泛流傳於文學界之中；例如海涅1827年《歌曲集》（*Buch der Lieder*）中的〈青春的煎熬；浪漫曲四〉（*Junge Leiden. Romanzen IV*）；不久之後，舒曼在1840年，即根據這首海涅的浪漫曲，寫作了他的《浪漫曲與敘事曲》（*Romanzen und Balladen*, Op. 53）：[23]

Der arme Peter	可憐的彼得
I　Der Hans und die Grete tanzen herum,	漢斯與葛蕾特跳舞縱情，
Und jauchzen vor lauter Freude.	大聲歡樂呼喊。
Der Peter steht so still und stumm,	彼得默默站著啞然，
Und ist so blaß wie Kreide.	黯然粉筆蒼白。

23　Robert Schumann, *Romanzen und Balladen für eine Singstimme*, Heft III, op. 53/3（9）. 請參見Robert Schumann, *Neue Ausgabe Sämtlicher Werke, Literarische Vorlagen der ein- und mehrstimmigen Lieder, Gesänge und Deklamationen*, hrsg. von Helmut Schanze unter Mitarbeit von Krischan Schulte, Serie VIII: Supplemente, vol. 2, Mainz（Schott）2002, 201-202。

Der Hans und die Grete sind　　漢斯與葛蕾特是新郎與新娘，
　　Bräut'gam und Braut,
Und blitzen im Hochzeitsgeschmeide.　結婚裝扮閃閃金光。
Der arme Peter die Nägel kau't　可憐的彼得啃著指甲，
Und geht im Werkeltagskleide.　　一襲布衣走過一旁。

Der Peter spricht leise vor sich her,　彼得暗自細語，
Und schaut betrübet auf beide:　目光陰鬱望向兩人：
Ach! wenn ich nicht gar zu　　唉！要不是我太過理性，
　　vernünftig wär',
Ich thät' mir was zuleide.　　我早就自行了斷。

II „In meiner Brust, da sitzt ein Weh,　「我心中有苦痛，
Das will die Brust zersprengen;　即將炸裂我胸；
Und wo ich steh' und wo ich geh',　不管我站在哪或走到哪，
Wills mich von hinnen drängen.　苦痛都要來催索。

Es treibt mich nach der Liebsten Näh',　它趕著我去情人邊，
Als könnt's die Grete heilen;　好像它可讓葛蕾特回心；
Doch wenn ich der in's Auge seh,　可我一見她眼睛，
Muß ich von hinnen eilen.　就只能逃離原地。

Ich steig hinauf des Berges Höh',　我登上高高山頂，
Dort ist man doch alleine;　那裡終於僅我一人；
Und wenn ich still dort oben steh',　當我靜靜駐足高處，
Dann steh ich still und weine.“　我靜靜駐足哭泣。」

III Der arme Peter wankt vorbei,　可憐的彼得搖搖擺擺，
Gar langsam, leichenblaß und scheu.　步履蹣跚、蒼白如屍，一臉受驚。
Es bleiben fast, wenn sie ihn sehn,　遇見他的路人
Die Leute auf der Straße stehn.　都會駐足觀看。

Die Mädchen flüstern sich ins Ohr:　少女們交相耳語：
„Der stieg wohl aus dem Grab hervor.“　「他像從墳墓中爬出來。」
Ach nein, ihr lieben Jungfräulein,　不不，可愛的眾家閨女，
Der legt sich erst in's Grab hinein.　他現在才正要進墳墓去。

Er hat verloren seinen Schatz,　　　　　他失去了他的情人，
Drum ist das Grab der beste Platz,　　　因此最好的地方是墳，
Wo er am besten liegen mag,　　　　　　讓他可以好好躺正，
Und schlafen bis zum jüngsten Tag.　　　睡到最後的審判日。

　　這首來自《魔號》的歌曲帶有「聲音」和「好的旋律」，歌
曲的內容動機與詩節式結構不僅被海涅所採用，還被改寫成藝術
性的「浪漫曲」。在所謂民謠的領域中，一直有類似的延伸性改
編，例如一首至今依然流行的「學生歌曲」，其旋律可以追溯到
1810年，其歌詞最早可以追溯到1855年：[24]

　　　　　　歌詞原文　　　　　　　　　　　中譯

Horch, was kommt von draußen rein? Hollahi, hollaho!
Wird wohl mein Feinsliebchen sein. Hollahiaho!
Geht vorbei und schaut nicht rein, hollahi, hollaho!
Wird's wohl nicht gewesen sein. Hollahiaho!

　　　　　　聽哪，什麼正從外面來？呼拉嘻，呼拉呼！
　　　　　　會是我美美的小情人嗎？呼拉嘻啊呼！
　　　　　　走過去也不望進來，呼拉嘻，呼拉呼！
　　　　　　可見不是她過來。呼拉嘻啊呼！

Leute haben's oft gesagt, hollahi, hollaho!
Daß ich ein Feinsliebchen hab'. Hollahiaho!
Laß sie reden, schweig fein still. Hollahi, hollaho!
Kann ja lieben wen ich will. Hollahiaho!

　　　　　　大家常常這樣說，呼拉嘻，呼拉呼！
　　　　　　我有個美美的小情人。呼拉嘻啊呼！
　　　　　　隨大家講，我才不去談。呼拉嘻，呼拉呼！
　　　　　　我想愛誰就愛誰。呼拉嘻啊呼！

24　此處的說法是根據1923年的《德國體操運動員歌本》（*Liederbuch für deutsche*

Wenn mein Schätzlein Hochzeit macht, hollahi, hollaho!

Ist's für mich ein Trauertag. Hollahiaho!

Geh' ich in mein Kämmerlein, hollahi, hollaho!

Trag' den Schmerz für mich allein. Hollahiaho!

當我的小情人結婚時，呼拉嘻，呼拉呼！

對我來說就是個痛苦日。呼拉嘻啊呼！

我會回我的斗室，呼拉嘻，呼拉呼！

獨自承擔這份痛苦。呼拉嘻啊呼！

Wenn ich mal gestorben bin, hollahi, hollaho!

Fährt man mich zum Friedhof hin, hollahiaho!

Setzt nur keinen Leichenstein, hollahi, hollaho!

Pflanzt mir drauf Vergißnichtmein. Hollahiaho!

有一天我若死了，呼拉嘻，呼拉呼！

大家載我到墓園去。呼拉嘻啊呼！

千萬別幫我立墓碑，呼拉嘻，呼拉呼！

請幫我種上「勿忘我」[25]。呼拉嘻啊呼！

這首十九世紀的「學生歌曲」將古老歌曲改成了一齣「鬧劇」
（Farce），還附有前奏與尾聲，諧擬了被情人拋棄的痛苦。這些「呼
拉嘻，呼拉呼」（Hollahi, hollaho）的趕馬車呼聲，雖然看來沒有意
義，但卻帶來一種民俗（volkstümlich）的味道。用阿多諾（Theodor
W. Adorno, 1903-1969）的說法，此乃「偽民俗歌曲」（falsches
Volkslied），[26]不論它在今日能夠多麼地流行，也不會改變這個事

Turner）及1985年的歌本《生活、歌唱、奮鬥》（Leben — Singen — Kämpfen），
然而兩者的資料都不是十分可靠。大部分的證據都指向1880年以後，也就是馬
勒的歌曲創作期間。也請參考：http://www.deutscheslied.com。

25 【譯註】「勿忘我」是一種花，英文「forget-me-not」，德文「Vergißmeinnicht」。
歌詞中為了押韻所以寫成「Vergißnichtmein」。

26 Theodor W. Adorno, "Die Wunde Heine", in: *Noten zur Literatur. Gesammelte Schriften*,
vol. 11, Darmstadt (Wissenschaftliche Buchgesellschaft) 1998, 100.

實。十九世紀的民俗歌曲將日益被忽視的文化資產，以可讀、可聽的方式重新利用，並且賦予它們原創性，若是如此繼續下去，最後連最俗氣的樂句，也要求智慧財產權了。

相反地，馬勒在他的改編中只加入少量意義相關的詞語，並沒有更動原來意義。為了做較清楚的比較，以下將馬勒歌詞與《魔號》原詩對照。

《魔號》原詩	馬勒歌詞原文及中譯
Wann mein Schatz Hochzeit macht,	Wenn mein Schatz Hochzeit macht,
	Fröhliche Hochzeit macht,
Hab ich einen traurigen Tag,	Hab' ich meinen traurigen Tag!
Geh ich in mein Kämmerlein,	Geh' ich in mein Kämmerlein,
	Dunkles Kämmerlein,
Wein um meinen Schatz.	Weine, wein' um meinen Schatz,
	Um meinen lieben Schatz!

<div align="right">

我情人舉行婚禮時，
舉行歡喜的婚禮，
就是我的悲傷日！
我步回我的斗室，，
陰暗的斗室，
我哭，哭我的情人，
哭我摯愛的情人！

</div>

Blümlein blau, verdorre nicht,	Blümlein blau! Verdorre nicht!
Du stehst auf grüner Heide;	Vöglein süß! Du singst auf grüner Heide.
	Ach, wie ist die Welt so schön!
	Ziküth! Ziküth!
	Singet nicht! Blühet nicht!
	Lenz ist ja vorbei!
	Alles Singen ist nun aus.
Des Abends, wenn ich schlafen geh,	Des Abends, wenn ich schlafen geh',
So denk ich an das Lieben.	Denk' ich an mein Leide.
	An mein Leide!

藍色的小花！別枯萎！
甜美的鳥兒！你在翠綠荒原上唱著，
啊，多美的世界！
啁啁！啾啾！
歌別唱！花別開！
春天已不在！
一切歌聲不再來。
當晚間我入眠時，
慟，念在我心懷。
慟在心懷！

　　馬勒雖然延伸了《魔號》的歌詞，但是他不像海涅，把歌詞擴大成具有三個段落的「浪漫曲」，也沒有衍生出額外的情景或是不適當的趕馬車呼聲，而是專注於刻劃被拋棄的情人在花謝滿地的大自然中的主觀心境。大自然的景象被延伸，鳥兒徒然地唱著歌，一片生動的天地；這完全符合「魔號之聲」。將原詩中的「愛」（Lieben）替換成「慟」（Leid），更深刻地強調了那份失去的感受。這種替換讓人聯想到歌德在其《浮士德》（Faust I, 1808）初版的〈題獻〉（Zueignung）中，容忍了排版工人的疏忽：最後一個詩節中的「歌曲」（Lied）一字被換成了「慟」（Leid）。[27]

　　如果這首早期的歌曲可以被視為是馬勒迷戀「魔號之聲」的原始細胞，就可以接著問，這首民謠的「聲音」如何構成這位現代作曲家這部作品的基底，使得該作品擁有自己獨特的聲音。這首小巧

27 【譯註】在《浮士德》1808年第一版的〈題獻〉中，第二十一行的Lied被誤印成Leid；歌德於1809年，將諸如此類的排版錯誤製成表格，記載在他的日記中。然而，這個Leid除了在1816年的再版中被更正外，之後一直被保留在其它版本中。因此後人推論，這個誤印係一個「美麗的錯誤」，所以歌德默許讓它留在原文中。請參考Johann Wolfgang von Goethe, *Faust. Der Tragödie erster und zweiter Teil*, kommentiert von Erich Trunz, München (C.H. Beck) 2005, 506。

有個性的前奏以及有著「魔號之聲」的《行腳徒工之歌》，其實實現了歌德在閱讀《魔號》後，所提出的理念。曲集要放在「音樂大師的鋼琴上」。由大師來從曲集中挑選、排列，然後以其文學性作曲，然而，大師的靈感是來自於文字之中原始的音樂性。

在《行腳徒工之歌》後，馬勒找出一批新的歌詞，它們有著典型《魔號》的幽默寫實手法，描述兩性的關係，讓人想起薄伽丘（Giovanni Boccaccio, 1313-1375）的《十日談》（*Decameron*, 1349-1353）。這些《魔號》歌曲展現它們情色的特質。以下列出它們的標題、在《魔號》中的原標題以及歌德的評語，如果歌曲係出自第一冊歌集。

馬勒的標題	《魔號》原標題	歌德的評語
1. Um schlimme Kinder artig zu machen 為了要把壞孩子變乖	Um die Kinder still und artig zu machen 為了要把孩子弄安靜和變乖	真是又乖又孩子氣 [28]
2. Ich ging mit Lust durch einen grünen Wald 我愉快地穿越一片綠色的樹林		
3. Aus! Aus! 出去！出去！		
4. Starke Einbildungskraft 很強的想像力		
5. Zu Straßburg auf der Schanz 在史特拉斯堡的土垣上		不錯，比較感傷，可是遠不及軍樂官見習生
6. Ablösung im Sommer 夏天裡的替換		
7. Scheiden und Meiden 分離與遠離		永恆不滅的分離與遠離之歌 [29]

28　這句話語帶諷刺。

29　這裡，馬勒接收了歌德用語，為歌曲命名。

8. Nicht wiedersehen! 不再相見		
9. Selbstgefühl 自己的感覺		

　　歌曲中敘述著親密的、不時超出道德規範的接觸，以歌德的話來說就是那些「粗俗之處」。曲中有著年輕男子與婦人幽會時弄的小技倆，要避開小孩子的干擾；也有因愛情受挫遁入空門的決定；還有愛情告白、分手、道別與愛情悲劇，以及墜入情網的天真與癡愚。

　　開始作曲前決定性的一步就是排序。倘若將這九首魔號歌曲，從早期《歌曲與歌唱集》（*Lieder und Gesänge*）的大框架抽出來，就會產生一個名符其實的「聯篇歌曲」（*Zyklus*）。在這部聯篇歌曲的轉折點上，出現了一首看來與兩性關係毫不相干的古老軍人之歌《在史特拉斯堡的土垣上》（*Zu Straßburg auf der Schanz* [30]），內容描述一位瑞士士兵因其對家鄉的愛，擅離防衛的陣地，最後被處死。即或歌德偏愛《軍樂官見習生》（*Der Tamboursg'sell*），並且，馬勒後來在他的《少年魔號之歌》（*Lieder aus des Knaben Wunderhorn*）裡，也採用了《軍樂官見習生》，《在史特拉斯堡的土垣上》還是一首不折不扣的「古老歌曲」，以阿爾卑斯號（Alphorn）為中心，它亦是一種魔號之聲。在這裡，《在史特拉斯堡的土垣上》的被使用，意謂著音樂特質的偉大主題加入情色特質的行列。在這首歌曲裡，正是「聲音」帶來了死亡。

　　第三個閱讀《魔號》的成果是《少年魔號之歌》（*Lieder aus des Knaben Wunderhorn*），作曲家繼續著排列式的、文學音樂的閱

30【譯註】Schanze在德文中指的是一種主要由土堆建立起來的防禦措施，可以獨立在戰場中，也可以是城牆或是堡壘延伸的一部分。類似中國的「土垣」。

讀。馬勒跨越了浪漫時期「鋼琴藝術歌曲」的形式，寫了樂團藝術歌曲。這些「魔號之歌」傳達了一種題獻的精神，基於對歌曲出處的敬意，更加貼近《魔號》文學中的原歌詞，也把這些歌詞的來源寫在歌曲標題中。在歌詞處理上，文字方面的更動不多，但是在形式上，逐漸走向一個樂類，呈現在聯篇建構的層面上；在《行腳徒工之歌》及《歌曲與歌唱集》中，聯篇的建構已經是音樂作品的出發點。

這些作品的標題原為「幽默曲」（*Humoresken*），後來被放棄了。本來是文學文類的「幽默曲」，在十九世紀初期已經跨界成為一音樂的曲種。文類「幽默曲」的成形，與其它概念如「阿拉貝斯克」（Arabeske）、「古怪」（Groteske）或是「滑稽」（Burleske），有著類似的情形。浪漫文學的理念中，既有的範疇還要被擴大，除了古典的「詩歌」（Lyrik）、「史詩」（Epik）及「戲劇」（Dramatik）等文類外，也接納層次較低或是被邊緣化的文類，在這樣的過程中，「幽默曲」被納入，成為文學裡一種下層的敘述性混合形式，指向一定的社會階級。成為音樂曲種的「幽默曲」，是由舒曼開啟了濫觴，他寫作了《幽默曲》（*Humoreske, op. 20, 1839*）；十九世紀後半葉的重要人物則有德佛扎克（Antonín Dvořák, 1841-1904）和葛利格（Edvard Grieg, 1843-1907）。馬勒將作品改名，撤回了樂類的「幽默曲」，這個決定得以讓取材來源的歷史位置更為明確；因為《魔號》本身就滿是「古怪」與「滑稽」的「歌曲」。

為他的第三部聯篇歌曲作品，馬勒選了十二首歌曲。以下是他《少年魔號之歌》最後一個版本的各曲標題及排序，也同樣列出原來的標題和歌德對原歌曲的評價：

40

馬勒的標題	《魔號》原標題[31]	歌德的評語
1. Der Schildwache Nachtlied 哨兵夜歌		像是「雜曲」 （Quodlibet），表現力深 沈晦暗
2. Verlorne Müh'! 白費的努力		對女性殷勤和男性笨拙的 精彩描寫
3. Trost im Unglück 不幸中的大幸	Geh du nur hin, ich hab mein Teil. Wohlan, die Zeit ist gekommen. 你走吧，我已經拿到我要 的。那麼，也是時候了。	坦白又大膽
4. Wer hat dies Liedlein erdacht? 誰想出了這首小歌？		一種放肆的嘴臉，時機正 確的時候就很有意思
5. Das irdische Leben 人間生活	Verspätung. Mutter, ach Mutter! Es hungert mich. 遲來。媽媽，啊，媽媽！ 我好餓。 （馬勒只用了第二、三、 五段）	
6. Revelge 起床鼓		對那些幻想力可以跟上的 人而言，這是無價之寶。
7. Des Antonius von Padua Fischpredigt 帕度瓦的安東紐斯之對魚講道		就其意義和治療方式來 看，都是獨一無二的。
8. Rheinlegendchen 萊茵河的小傳奇	Rheinischer Bundesring. Bald gras ich am Neckar, bald gras ich am Rhein 萊茵同盟的戒指。[32]我一 會兒在內卡河邊吃草，一 會兒在萊茵河畔。	

31　標題出自《魔號》第一版，*Des Knaben Wunderhorn. Alte deutsche Lieder. Gesam-melt von L. Achim von Arnim und Clemens Brentano*, Heidelberg: Mohr und Zimmer 1806/1808；但是將拼法改為今日習慣的方式。歌德的評語出自 HA, vol. 12, 271 ff.。最近的《魔號》評校本見：Clemens Brentano, *Sämtliche Werke und Briefe, Des Knaben Wunderhorn : alte deutsche Lieder, ges. von L. A. v. Arnim und Clemens Brentano*, 6 vols., ed. Heinz Rölleke, 1975-1978。馬勒的歌曲則尚無評校版。

32　【譯註】「萊茵同盟」（Rheinischer Bund）指歐洲中古時期1254年到1257年之間，

9. Lied des Verfolgten im Turm 塔中被捕的人之歌		
10. Wo die schönen Trompeten blasen 美麗的小號聲響起處	Bildchen / Unbeschreibliche Freude 小畫或無法形容的快樂	
11. Lob des hohen Verstands 高度理解的讚美	Wettstreit des Kuckucks mit der Nachtigall. Einsmal in einem tiefen Tal 布穀鳥和夜鶯之間的競賽。有一次，在深谷中	
12. Der Tamboursg'sell 軍樂官見習生		危境之中的正面心境，理解這首詩的人，很難再找到一首可以與之相比擬的了。

〈原光〉（*Urlicht*）和〈三個天使唱起一首甜美的歌〉（*Es
sungen drei Engel einen süßen Gesang*）原本也被收錄在此處，但是
這兩首歌曲後來被轉移到第二及第三號交響曲中使用，馬勒則以
〈起床鼓〉與〈軍樂官見習生〉兩曲取代，這個變動更加強了作
品的「魔號之聲」；具有魔力意義的數字「12」也得以保存。

如此一來，這部作品卻失去了重心，缺少貫穿整體的敘事方

萊茵河地區的商業城市所組成的一個互保同盟。幾年之間參與的城市多達七十
幾個，北到盧北克（Lübeck）南到蘇黎世（Zürich），東到紐倫堡（Nürnberg），
西到科隆（Köln）。亞寧和布倫塔諾將此曲命名為「萊茵同盟」，意在諷刺1806
年時由拿破崙所成立的「萊茵聯盟」（Rheinbund）。請見：L. A. v. Arnim/
Clemens Brentano, Des Knaben Wunderhorn : alte deutsche Lieder, ges. von L. A. v.
Arnim und Clemens Brentano, vol. 2, ed. Heinz Rölleke, Ditzingen (Reclam) 2006,
429。這首歌曲中敘述一個失去情人的牧人，把情人的金戒指扔進 內卡河
（Neckar，萊茵河支流）中，戒指漂流至萊茵河，被魚吞下了肚，後來魚被 捕，
送上國王的餐桌，吃魚的國王發現了戒指，被情人認了出來，情人翻山越嶺 把戒
指送到主角的身邊。以類似傳奇構成的愛情故事情節，也可以在1838年出版的安
徒生（Hans Christian Andersen, 1805-1875）童話集裡的《堅毅的小錫兵》
（Der standhafte Zinnsoldat）中見到。

向；在本來的曲序裡，縱使天使之歌有著諷刺的意味，整部作品還是帶有向「天堂音樂」提昇的感覺，這種效果被軍樂官見習生走向刑場的結局取代。因之，這部聯篇作品原本的秩序參數被打亂後，又建立了新的秩序。

各曲的標題只有一半與原《魔號》的標題相合。如果與《魔號》初版內容相比，馬勒的歌詞還是有不少的改變。由於馬勒取材的來源並不很明確，在1900年前後，又有一大堆「歌曲集」號稱其源出於《魔號》，所以，對於歌詞變動的部份究竟如何而來，必須保持相當審慎的態度。把它們都歸給馬勒，是很不恰當的。

整部作品以一首有關夜間安全與否的歌曲開始。歌詞內容譏諷著男女之間的規則，敘述一位「史瓦本女孩」（Schwabenmädchen）[33] 的故事；「史瓦本女孩」是個至今依舊不好聽的名詞。這位女孩主動示好，男孩卻始終搞不清楚狀況。到了〈不幸中的大幸〉（Trost im Unglück）裡，匈牙利的輕騎兵已經拿走了「他要的東西」（sein Teil），或是還沒有？至於結婚，一時沒在考慮之列。接下去，用〈誰想出了這首小歌？〉（Wer hat das Liedlein erdacht?），問起作者是誰，歌曲的內容則是，少女對她的未婚夫提出明確且現實的要求：「一千塔勒」（Tausend Taler），並且「永遠不得飲酒」（Nie mehr zu Wein zu gehen）。〈人間生活〉（Das irdische Leben）描述社會中最底層貧苦人家的真實生活情況，反證了聖經所言：人不是只靠麵包而活。因為，即使承諾未來的播種和收割就是得救，依舊挽回不了孩子的死

[33]【譯註】「史瓦本女孩」暗指主動追求男性的女性。請參考Helen Fronius, *Women and Literature in the Goethe Era (1770-1820) : Determined Dilettantes*, Oxford (Oxford University Press) 2007, 214。

亡。衛兵之歌〈起床鼓〉（*Revelge*）**34** 是首死者之歌、亡魂之歌。
歌德在《浮士德》（*Faust*）結尾的安葬一景，也以歌曲讓亡魂登
場。在士兵的道別之後次日早晨，死者的骨骸站在他「愛人的屋
子」（Schätzels Haus）前。歌德所謂的「獨一無二的對魚講道」，
將人類這種「理性的動物」（animal rationale）又變回了動物，因
為動物能夠聽，卻聽不進去。至於最諷刺的歌，則是由一個被關
在塔裡的人，唱著他的「自由思想」（freie Gedanken）。情人少
女則「悲傷地在牢門外」（traurig vor der Kerkertür），生不如死。
在下一幅「小畫」（Bildchen）中，少女讓她的愛人進屋子來，
下次再見可要等上一年。愛人即將前往沙場，那裡「美麗的號聲
響起」（die schönen Trompeten blasen）；他讓人畫了張「小畫」
（Bildchen），免得忘了她。《魔號》中可以找到另一個歌曲來源
〈無法形容的快樂〉（*Unbeschreibliche Freude*），歌詞中，學生
怎麼寫，都寫不出愛來。下一首當中，一場布穀鳥和夜鶯之間的
歌唱比賽說明了一切，歌中盡是刺耳的聲音。最後一首是「獨一
無二」的軍樂官見習生，他將要被吊死在絞架上，現在唱起最後
一首歌。歌詞中完全沒有提到他所犯何罪，此人也有可能是無辜
的，就像是姊妹歌中的那個瑞士逃兵和阿爾卑斯號的聲響。

　《少年魔號之歌》中充滿了音樂的事物，有情色，有顛覆。
音樂和其樂器是歌曲的核心；音樂家甚至在絞架上，用音樂告別
人世。「魔號之聲」變調了，最終啞然而逝。

　馬勒對《魔號》的加工處理，藉著交響曲，走到了第四
步。作曲家如何在交響曲中，以隱密的手法使用《魔號》的民
俗歌曲及其通俗旋律，不是這裡要談的。這樣的旋律處理手法

43

34 【編註】關於〈起床鼓〉，亦請參見本書達努瑟〈馬勒的世紀末〉一文。

在馬勒的交響曲中無所不在,即使這些段落聽來時而尖銳不和諧,時而「粗俗」。貝多芬已經證明了,即或是藝術化的「讚歌」(Ode),歌曲可以以「總體藝術作品」的姿態,進入管弦樂作品中。[35] 在馬勒身上,這樣的手法已經變成不可或缺的基本原則。他交響曲中的三首《魔號》之歌,就是最好的證明,在這裡,作曲家也讓「魔號之聲」繼續迴盪。只是,主導的不再是「粗俗」,而是聲音的幽默和天真的高度;就像第二號交響曲第四樂章中,那首宛如祈禱、用來結尾的歌曲〈原光〉(Urlicht);第三號交響曲第四樂章裡,則是描述著幽默顛覆的〈天堂生活〉(Himmlisches Leben),在這裡,「滿是小提琴的天空」(Himmel voller Geigen)高高掛著;第五樂章則以也是很美的、襯景的〈貧窮兒童乞歌〉(Armer Kinder Bettlerlied)結束:〈三個天使唱起一首甜美的歌〉。歌德對這首歌曲的評論既有學問,亦有言外之意:「一個基督徒的懶漢樂土,不是沒有頭腦」(Eine christliche Cogagne, nicht ohne Geist)。「懶漢樂土」的用詞,可以追溯到一幅歌德相當熟悉的畫,即布勒哲爾(Pieter Bruegel de Oude, c. 1520-1569)1567年的名作《懶漢樂土》(Schlaraffenland,或作Le Pays de Cogagne, 1567)。

這樣的一個「懶漢樂土」,只會出現在來世及天使那邊,在交響曲中亦然。又一次地,出現了一個帶諷刺味道的、由音樂、文字與圖像結合的「總體藝術作品」,就像浪漫的《魔號》特質,《魔號》的浪漫現代作曲家亦然。

馬勒的《魔號》閱讀讓他大量地使用其中獨特的「聲音」,那是破碎的、藝術上不完美的、完全不合時宜的歌曲的聲音。他

35 【譯註】這裡指得自是貝多芬的第九號交響曲第四樂章。

被這些歌曲、這些情色、這些愛與死的緊密關係，甚至被這些「粗俗」深深吸引，並且把那些滑稽、那些影射，甚至那些「魔號之聲」的天真，帶入自己的音樂中。在這裡，書寫與印刷出來的文字力量宣告結束；在這裡，文字需要音樂的執行與呈現，需要總體藝術作品，來綻放其潛在的音樂性，正如同歌德對音樂天才的驚艷：「如果天主願意的話」。

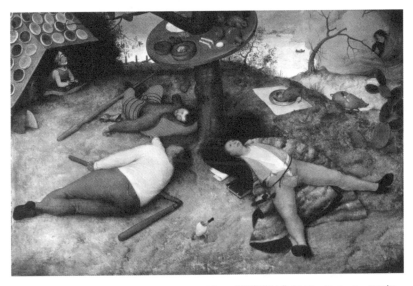

布勒哲爾（Pieter Bruegel de Oude, c. 1520-1569），《懶漢樂土》(Schlaraffenland)。1567年，油彩，木板；52 × 78 公分。現藏慕尼黑老繪畫館 (Alte Pinakothek, München)。

（沈雕龍，柏林自由大學音樂學研究所博士候選人）

「樂團歌曲？！」——
反思一個新樂類的形成

蔡永凱

作者簡介：
蔡永凱，國立台灣大學音樂學研究所碩士，現為國立台灣師範大學音樂系博士班音樂學組博士候選人。

一、前言

　　由十九世紀開始到廿世紀中葉，大量出現為獨唱人聲和管絃樂團所譜寫的歌曲，對於這些作品的樂類歸屬和名稱，音樂學界至今仍未有明確共識。[1] 大部分研究稱之為「管絃樂藝術歌曲」（德Orchesterlied；英orchestral Lied），也有部分將其視為具有特殊編制的藝術歌曲，即「以管絃樂團伴奏的藝術歌曲」（Lieder mit Orchesterbegleitung）[2]或某藝術歌曲作品的「管絃樂版本」（Orchesterfassung）[3]。這些名稱，皆不脫與「藝術歌曲」（Lied）的連結。

1 以下列舉具有代表性的研究：Edward Kravitt, "The Orchestral *Lied*: An Inquiry into its Style and Unexpected Flowering around 1900", *Music Review* 37 (1976), 209-226; Elisabeth Schmierer, *Die Orchesterlieder Gustav Mahlers*, Kassel (Bärenreiter) 1991; Timothy James Roden, *The Development of the Orchestral Lied from 1815 to 1890*, Ph. D. diss., Northwestern University, 1992; Hans-Joachim Bracht, *Nietzsches Theorie der Lyrik und das Orchesterlied – Ästhetische und analytische Studien zu Orchesterliedern von Richard Strauss, Gustav Mahler und Arnold Schönberg*, Kassel (Bärenreiter) 1993; Christine Kahnt, "Musik und Jugendstil: Untersuchung zu Orchesterliedern der Jahrhundertwende", in: Werner erner Keil (ed.), *1900: Musik zur Jahrhundertwende*, Hildesheim (Georg Olms) 1995, 98-122。在 *Die Musik in Geschichte und Gegenwart*（以下簡稱 MGG）裡，〈藝術歌曲〉(Lied)條目下則列有〈管絃樂藝術歌曲〉(Orchesterlied)之細項，請見 Peter Jost, "Lied", in: Ludwig Fischer (ed.), *Die Musik in Geschichte und Gegenwart* (2. Ausgabe), Sachteil 5, 1996, Sp. 1259-1328。在 *New Grove* 中，則無系統性論述，請參考 Norbert Böker-Heil, et al. "Lied", in: *Grove Music Online. Oxford Music Online*, http://www.oxfordmusiconline.com/subscriber/article/grove/music/16611 (accessed June 14, 2010)。

2 如 Hugo Wolf 全集之第八集為"Lieder mit Orchesterbegleitung"，見 Hugo Wolf, *Sämtliche Werke*: Band 8, "Lieder mit Orchesterbegleitung", ed. Hans Jancik, Wien (Musikwissenschaftlicher Verlag) 1982。Walter Wiora 也使用類似的名稱，即「為人聲與管絃樂團的藝術歌曲」（Lied für Singstimme und Orchester）；詳 Walter Wiora, *Das deutsche Lied*, Wolfenbüttel/Zürich (Möseler) 1971, 101。

3 如 Theodor Wiesengrund Adorno, *Berg*, in: *Die musikalischen Monographien*, Frankfurt am Main (Suhrkamp) 1986, 321-494, 相關討論見 386-390；亦請參見 Barbara Petersen, *Ton und Wort: Die Lieder von Richard Strauss*, Pfaffenhofen (W. Ludwig) 1986。

回顧德語 Lied 一詞在音樂史上的意義流變，可以發現這個名詞其實具有相當多重的意義。首先，它在文學上指稱了民間口傳的詩歌，如「尼貝龍根之歌」（Nibelungenlied）。此類的詩歌的展演型式，有說有唱；因此，Lied 的文學意涵裡已包含了音樂的性質。[4] 至於現今所熟悉的 Lied 概念，即「德語藝術歌曲」，則是十九世紀之後，才開始成形的。[5] 簡言之，藝術歌曲之得以成為「樂類」[6]（德Gattung；法、英genre），係在十九世紀初期舒伯特（Franz Schubert, 1797-1823）筆下，奠定了基礎。雖然在舒伯特之前，已有德語歌曲的創作。然而，舒伯特是第一個作曲家，有系統地、大規模地進行「藝術歌曲」的創作，將歌曲提升到「純粹音樂」的美學層次。[7] 在 Lied 成為「德語藝術歌曲」之後，為了區分在音樂史上曾經出現的不同 Lied，便以「民間歌曲」（Volkslied）指稱在民間流傳，詩文上具有常民氣質、音樂上則由單純反覆旋律所構成的歌曲。Lied 則成了「藝術歌曲」（Kunstlied）的通稱。舒伯特的藝術歌曲以鋼琴伴奏獨唱人聲，因此也被稱為「鋼琴藝術歌曲」（Klavierlied），當時多為好友共聚一堂，於家中彈彈唱唱的形式，具有「家居音樂」（Hausmusik）美學特色，絕少於音樂會中演出。

十九世紀「大眾音樂會」（德Konzert；英concert）的開始蓬勃

4 【編註】亦請參考本書裏澤〈馬勒的「魔號」〉一文。

5 Lied 一詞於音樂史中的流變，請參考 *MGG* 與 *New Grove* 相關辭目。

6 對於此名詞，音樂界習慣將其翻譯為「樂種」、「曲種」。由於此一概念來自文學，而文學界習用「文類」一詞，為求與其對應，在此以「樂類」稱之。

7 Carl Dahlhaus, *Nineteenth-Century Music*, (Original Title: *Die Musik des 19. Jahrhunderts*), trans. J. Bradford Robinson, Berkeley and Los Angeles (University of California Press) 1989, 96.

發展,並且從「大雜燴」式的曲目安排,在十九世紀中葉已發展到
具有「管絃樂團」編制為主的一致性思考。[8]為了在大眾音樂會裡得
到演出的機會,許多作曲家著手將自己或他人的鋼琴藝術歌曲「管
絃樂化」(Orchestrierung)。這些歌曲誕生的背景,讓它們被視為
一個「次樂類」,即等同於「鋼琴藝術歌曲」的「管絃樂版本」。
十九世紀中葉起,為人聲與管絃樂團寫作的歌曲,至今仍經常被演
出的作品,彼彼皆是,在此僅列舉其中最著名者,如白遼士(Hector
Berlioz, 1803-1869)的《夏夜》(Les nuits d'été,鋼琴版本1840-1841;
樂團版本1843-1856)、華格納(Richard Wagner, 1813-1883)的《魏
森董克之歌》(Wesendonck-Lieder,鋼琴版本1857-1858;第五首
〈夢〉(Träume)樂團版本1857);馬勒(Gustav Mahler, 1860-1911)
的《行腳徒工之歌》(Lieder eines fahrenden Gesellen, 1883-1885)、
《少年魔號》(Des Knaben Wunderhorn, 1892-1901)、《亡兒之歌》
(Kindertotenlieder, 1901-1904)、《呂克特之歌》(Rückert-Lieder,
1901)、《大地之歌》(Das Lied von der Erde, 1908-1909);理查·
史特勞斯(Richard Strauss, 1864-1949)的《早晨》(Morgen!,鋼琴
版本1894;樂團版本1897)、《奉獻》(Zueignung,鋼琴版本1885;
樂團版本1932與1940)、《小夜曲》(Ständchen,鋼琴版本1886;樂
團版本1912)、《最後四首歌》(Vier letzte Lieder,1948)及貝爾格
(Alban Berg, 1885-1935)的《七首早期的歌》(Sieben frühe Lieder,
鋼琴版本1905-1908;樂團版本1928)等等。就創作的歷程來說,雖
然大部分上述的曲目在完成之前,皆先有鋼琴版本,然而《大地之
歌》和《最後四首歌》卻係直接以管絃樂團來構思,跳脫了「鋼琴
藝術歌曲管絃樂化」(Liedorchestration)的步驟與框架。這不但挑戰

8 Dahlhaus, *Nineteenth-Century Music*, 49-50.

了「管絃樂藝術歌曲」均為「鋼琴藝術歌曲」的「管絃樂版本」之普遍認知，同時也拋出了樂類概念上的問題，即這些直接以管絃樂團來構思的作品，既然不來自「鋼琴藝術歌曲」的改編，那麼在樂類歸屬上，是否仍屬於「藝術歌曲」的範疇？此外，如果這些最初即以管絃樂團構思的作品，屬於獨立於「藝術歌曲」範疇之外的其他樂類，那麼「管絃樂藝術歌曲」這個樂類名稱是否恰當？

這些問題，在廿世紀七〇年代開始受到音樂學界的關注。達努瑟（Hermann Danuser）於1977年發表〈世紀末的樂團歌曲：一個歷史與美學向度的論述稿〉（*Der Orchestergesang des Fin de siècle: Eine historische und ästhetische Skizze*）[9]，提出以「樂團歌曲」（Orchestergesang）為名的新樂類概念。一方面，在名稱上，他藉由「歌曲」（Gesang）來避免「藝術歌曲」的「家居音樂」性格與「管絃樂團」之間所產生的美學衝突，另一方面也型塑出一個獨立的樂類範疇，突顯這類作品與藝術歌曲在本質上的不同。「樂團歌曲」概念的提出，為《大地之歌》[10]等作品複雜的樂類歸屬爭議，提供另一個思考方向，同時也指出了「樂團歌曲」在多種面向上跳脫「（鋼琴）藝術歌曲」框架的事實。

「樂團歌曲」概念的提出，在樂類思考上，有利於最初即以管絃樂團構思的作品，即所謂的「原創樂團歌曲」（originärer

9 Hermann Danuser, "Der Orchestergesang des Fin de siècle: Eine historische und ästhetische Skizze", *Die Musikforschung*, 30. Jahrgang (1977), 425-451；以下以〈樂團歌曲〉簡稱該文。

10 《大地之歌》的樂類歸屬問題，在此議題中顯得特別有代表性。關於《大地之歌》為交響曲或者藝術歌曲的討論，可參考 Hermann Danuser, *Gustav Mahler: Das Lied von der Erde*, München (Wilhelm Fink Verlag) 1986；亦可參見羅基敏，〈世紀末的頹廢：馬勒的《大地之歌》〉，收錄於羅基敏，《文話／文化音樂：音樂與文學之文化場域》，台北（高談）1999，153-197。

Orchestergesang）[11]。然而，對於由作曲者本身或他人管絃樂化的鋼琴藝術歌曲，「樂團歌曲」之名稱卻又似乎忽略了這些作品誕生過程中的「藝術歌曲」性格。音樂學界對於是否使用「樂團歌曲」取代習用的「管絃樂藝術歌曲」，仍有相當多的爭議。

因此，本文將由不同角度檢視「樂團歌曲」的樂類概念。首先呈現管絃樂藝術歌曲與樂團歌曲於十九世紀的發展，以及這些作品在當代樂評與二十世紀後半音樂學研究中的情形。有鑑於這些作品中「鋼琴版本」與「管絃樂團版本」的複雜關係，以誕生方式將這些作品分為二大類，即「由他人或作曲家本人管絃樂化的鋼琴藝術歌曲」與「原創樂團歌曲」，並提出具有代表性的作品，進行音樂結構、管絃樂團與人聲的分析。希望能夠以音樂作品本身，拼湊出它們在歷史中所曾浮現的駁雜面貌；同時也藉由作品分析所反映出的情形，反思「樂團歌曲」的樂類概念，是否彰顯出這些作品在「藝術歌曲」樂類框架下，所被忽略或誤識的特質。

二、從藝術歌曲管絃樂化
到原創樂團歌曲的歷史條件

十九世紀裡，舒伯特的藝術歌曲不僅奠定了「鋼琴藝術歌曲」的發展雛形，他的作品亦間接成為樂團歌曲發展的開始。最早將舒伯特藝術歌曲引進法國的為白遼士。在1834到1835年間，白遼士將舒伯特的《年輕的修女》（*Die junge Nonne*）和《魔王》（*Erlkönig*，法語譯名為*Le roi des aulnes*）的法語版本管絃樂化後，與自己創作的《女囚》（*La Captive*）和《布列塔尼的年輕農民》（*Le Jeune Paysan breton*）（後更名為《布列塔尼的年輕牧

11 Danuser, "Der Orchestergesang des Fin de siècle...", 425.

羊人》（*Le Jeune Pâtre breton*）），由人聲與管絃樂團演出。這一系列的演出，成功地引發了巴黎觀眾對於舒伯特的強烈興趣與正面迴響。在人聲與管絃樂團的編制上，由於不抵觸法語地區既有的、以管絃樂團伴奏演出「羅曼史」（romance）歌曲的傳統，並未遭到觀眾與樂評界的排斥。白遼士的管絃樂化，不僅將舒伯特的藝術歌曲引入法國樂壇，也刺激了法語歌曲走出傳統的「羅曼史」，進一步發展出日後的「法語藝術歌曲」（mélodie）與樂團歌曲。[12]

在白遼士之後，舒伯特藝術歌曲陸續在法國、德國、奧地利等地區被管絃樂化。這個現象不僅反映舒伯特的藝術歌曲在十九世紀的接受情形，同時也點出十九世紀大眾音樂會和「鋼琴藝術歌曲」之間的微妙關係。

如前所述，現今所熟悉的音樂會曲目順序，即「音樂會序曲─協奏曲─交響曲」的型式，其實遲至十九世紀中才開始成形。[13] 在此之前，大眾音樂會的曲目五花八門，從管絃樂團到室內樂、乃至獨奏（唱）應有盡有。在曲目的安排上，並不具有追求作品演出編制一致性的思考。雖然大眾音樂會的曲目安排包羅萬象，卻與當代的鋼琴藝術歌曲呈現近乎平行的發展情形。最主要的原因，在於藝術歌曲所形成的演出型態傳統裡，以沙龍或私人音樂會為主。它標舉著文人性格，講究抒情、精緻以及「親密性」（Intimität）[14]，即演奏者與聽眾之間的認同與投射。這與大

12 白遼士改編舒伯特的藝術歌曲以及相關的當代樂評整理，請參考 Annegret Fauser, *Der Orchestergesang in Frankreich zwischen 1870 und 1920*, Laaber (Laaber) 1994, 6-21。

13 Dahlhaus, *Nineteenth-Century Music*, 49-50.

14 達努瑟在〈樂團歌曲〉一文中，系統性地使用「親密性」一詞指稱十九世紀藝術歌曲的美學特性。在達努瑟之前，郝瑟格亦在其文中，以「『親密性』和『封閉性』

眾音樂會裡，追求熱鬧、盛大的氣氛大相逕庭。尤其在貝多芬之後，管絃樂曲目走向「豐碑性」（Monumentalität）[15]，追求篇幅、編制、聲響的宏大，當這些美學標準成為大眾音樂會曲目的美學前提時，鋼琴藝術歌曲追求的「親密性」在其中更顯得格格不入。因之，鋼琴藝術歌曲雖然在當時音樂生活中蔚為風尚，卻少在「大眾音樂會」中被演出，也就可想而知了。[16]

「藝術歌曲之夜」（Liederabend）的興起，調節了「大眾音樂會」和「藝術歌曲」在演出型態與樂類概念之間的矛盾。1876年，男高音華爾特（Gustav Walter, 1834-1910）於維也納舉行了一場富有實驗性的「藝術歌曲之夜」，演唱舒伯特歌曲，並穿插數首舒伯特的鋼琴曲。此舉旋即獲得德語地區大眾的歡迎。藝術歌曲之夜，雖然也為對大眾公開演出的性質，然而特別調暗的燈光，顧及了鋼琴藝術歌曲美學傳統裡特別要求的「親密性」，讓聽眾可以在不受干擾的情境之下投射、融入歌者的演唱。[17]

相對於「藝術歌曲之夜」提供「鋼琴藝術歌曲」合理的展演空間，大眾音樂會則刺激了「鋼琴藝術歌曲管絃樂化」與「原創樂團

（Geschlossenheit）的喪失」形容管絃樂化的藝術歌曲，見 Siegmund von Hausegger, "Über den Orchestergesang", in: Siegmund von Hausegger, *Betrachtungen zur Kunst: Gesammelte Aufsätze*, Leipzig (Siegel) 1921, 205-214，引言見211。

15 Dahlhaus 在 *Nineteenth-Century Music* 一書中，屢次以「豐碑性」的概念，來說明十九世紀在貝多芬之後的交響曲與交響詩作曲家，在作品的篇幅上追求宏大，在動機發展上追求縝密網絡的美學思考。就哲學意義來說，這樣的追求也把交響曲與交響詩，提升到代表著人類集體情操的境界。詳 Dahlhaus, *Nineteenth-Century Music*，特別是 The Symphony after Beethoven 一節。

16 鋼琴藝術歌曲在大眾音樂會出現的零星紀錄，參考 Edward Kravitt, "The Lied in 19th-Century Concert Life", *Journal of the American Musicological Society* 18 (1965), 207-218。

17 Kravitt, "The Lied in 19th-Century Concert Life".

歌曲」的發展。在大眾音樂會的「音樂會序曲─協奏曲─交響曲」的曲目模式裡，協奏曲在器樂之外的替代選擇，就屬由人聲和樂團為編制的歌曲，包括「音樂會詠嘆調」（Konzertarie）或者「戲劇場景」（dramatische Szene）[18]、歌劇選曲以及鋼琴藝術歌曲的管絃樂化等等。十九世紀中期之後，「音樂會詠嘆調」、「戲劇場景」逐漸不受作曲家垂青。歌劇則逐漸脫離「編號歌劇」的音樂結構，讓「歌劇選曲」的作法顯得過時。在這個音樂會的聲樂曲目顯得青黃不接的階段，鋼琴藝術歌曲的管絃樂化得到發展的機會。一方面，鋼琴藝術歌曲在方興未艾的「藝術歌曲之夜」與其他私人音樂會間的風行，使這些曲目的商業潛力不容低估，另一方面，公開音樂會的樂團租借成本，也必須儘可能地物盡其用。因此，將鋼琴藝術歌曲以管絃樂版本演出，滿足了這股聽眾想要在演奏會中聽到喜愛曲目的要求，同時也解決了演奏會曲目中聲樂曲目匱乏的問題。[19]

　　音樂會的演出型態，透過鋼琴藝術歌曲的管絃樂化，將「藝

18 所謂的「音樂會詠嘆調」，指作曲家取現有歌劇劇本，不譜寫全劇，只譜寫其中一個或數個段落而成的歌曲，通常在音樂會中演出，也可以穿插在同名的歌劇中演出。而「戲劇場景」多由宣敘調與詠嘆調串連而成，形成如歌劇其中一景的音樂型式，代表作品如白遼士取 P. A. Veiellard 詩所譜成的 *Cléopâtre*。詳情請參見 Jack Westrup, "Scena", in: *Grove Music Online. Oxford Music Online*, http://www.oxfordmusiconline.com/subscriber/article/grove/music/24721(accessed June 14, 2010)。在十九世紀的音樂會詠嘆調中，也常出現「場景與詠嘆調」（德 Scene und Arie；義 scena ed aria）的標題，如貝多芬（Ludswig van Beethoven, 1770-1827）的 *Scene und Arie "Ah! Perfido"*, op. 65 與韋伯（Carl Maria von Weber, 1786-1826）的 *Scena ed aria d'Atalia*, op. 50。

19 達努瑟認為，音樂會詠嘆調沒落時，「戲劇場景」的發展仍未成氣候，因此製造出樂團歌曲興起的契機。而音樂會詠嘆調的沒落，更可以解釋為是音樂會開始曲目一致性思考之後，聽眾品味美學改變的結果；詳見 Danuser, "Der Orchestergesang des Fin de siècle...", 428-432。

術歌曲」吸納進曲目安排裡。商業考量促使作曲家將現有作品管絃樂化，以提高這些作品的能見度。沃爾夫（Hugo Wolf, 1869-1903）的例子可以說明，這些公開音樂會對於樂團歌曲的需要，如何地吸引了鋼琴藝術歌曲的作曲家們。在一封給好友考夫曼（Emil Kaufmann）的信中，沃爾夫提到：

> 如果您方便的話，在您的音樂會裡是否能安排一些我的樂團歌曲（Lieder mit Orchester）？我在這幾天剛剛將*Denk'es, o Seele*配器。同時也以小型樂團為*Gebet, An den Schlaf, Schlafendes Jesuskind, Auf ein altes Bild, Seuftzer, Karwoche, Christblume, Anakreons Grab, Mignon*（為大型樂團）配器……我想讓這些歌曲有被聽到的機會，您覺得如何？我絕對會衷心地感謝您。[20]

理查・史特勞斯也曾經大量將自己的鋼琴藝術歌曲管絃樂化，以供音樂會的演出使用。[21] 他在1940年6月29日致克勞斯（Clemens Krauss, 1893-1954）的信中提到：

57

20 Hugo Wolf, *Briefe an Emil Kaufmann*, ed. by Edmund Hellmer, Berlin (Fischer) 1903, 40-42。該信並無註明日期。Hans Jancik 認為寫信時間應為 1891年1月1日，見 Hans Jancik, "Vorwort" in: Hugo Wolf, *Sämtliche Werke*: Band 8, "Lieder mit Orchesterbegleitung", ed. Hans Jancik, Wien (Musikwissenschaftlicher Verlag) 1982, vi。在該信中，沃爾夫提及另外兩事件，一為指揮家Felix Weingartner來信請求演出《普羅米修斯》（*Prometheus*）的管絃樂版本，二為沃爾夫提及其作品*Mignon, Gesang Weylas*和*Das Lied vom Winde*於「華格納協會」（Wagner-Verein）演出的情形。對照沃爾夫其他書信集，筆者發現作曲家在1891年5月2日與5月8日兩封寫給 Oskar Grohe 的信件裡，也分別提到上述兩事件。由此可推知，本文所引述的信件，應寫於1891年4月22日至6月1日之間；請見Hugo Wolf, *Briefe an Oskar Grohe*, ed. by Heinrich Werner, Berlin (Fischer)1905, 66-70。

21 理查・史特勞斯為當時知名的指揮家，其妻寶琳娜（Pauline Strauss-de Ahna, 1863-1950）則為知名女高音。由他擔任樂團指揮（或鋼琴伴奏）並由其妻演唱的音樂會，在當時不僅風靡歐洲，甚至也席捲新大陸。史特勞斯大量為鋼琴藝術歌曲管絃樂化，與這些「夫妻音樂會」有直接且絕對的關係。參考 Petersen, *Ton und Wort*...之第六章與 Kravitt, "The Orchestral *Lied*...", 211-212。

……出於偶然，我近來把我的op. 68【即《布倫塔諾之歌》（Bretanolieder）】演奏一次，覺得這個作品的確不錯。我很不解，為什麼它出乎我意料之外地少被演唱，我現在就來將它們管絃樂化。

這個事實說明，作曲家們有意識地使用「管絃樂化」的手段，將自己的鋼琴藝術歌曲推入音樂會的曲目之中，達成推廣作品的目的。由此也可以理解，十九世紀末樂團歌曲的快速發展，其背後的推手，其實為商業的考量。[22]

在這種大量管絃樂化與演出的潮流中，1890年開始，陸續有許多作曲家紛紛轉至「原創樂團歌曲」的創作。在從「鋼琴藝術歌曲管絃樂化」的經驗裡，「管絃樂團」在表現力上相對於「鋼琴」的優勢得到肯定，而「直接以管絃樂團」構思的作法，也促進作曲家將當代交響曲與交響詩等樂類的發展趨勢，與歌曲的創作相結合。這些對於曲式和管絃樂法的探索，也導致了「樂團歌曲」的音樂漸漸接近當代的管絃樂團相關樂類，遠離「藝術歌曲」的框架。

從「鋼琴藝術歌曲管絃樂化」與「原創樂團歌曲」的發展歷史，也可以看出這兩類作品在美學脈絡上的差異。就「鋼琴藝術歌曲管絃樂化」而言，從「鋼琴」到「管絃樂團」的變異，為理解這些音樂作品首要途徑。而「管絃樂團版本」和「鋼琴版本」之間的差異，是否僅為的編制的改變，或者在作品的意義上也產生「質變」？是確認「鋼琴藝術歌曲管絃樂化」是否能由「次樂類」被提升為「獨立樂類」的主要論據。

至於對「原創樂團歌曲」而言，由於作品本身係直接以管絃

22 Richard Strauss, *Richard Strauss – Clemens Krauss: Briefwechsel*, hrsg. von Günter Brosche, Tutzing (Hans Schneider) 1997, 345.

樂團為構思，其作品的特質，反而在於管絃樂團和人聲的情形，如何反映出當代管絃樂法的發展潮流，以及其與鋼琴藝術歌曲、交響詩、交響曲與歌劇等樂類間的複雜互文關係。以下即循此脈絡上的差異，擷取兩類範疇的代表作品，進行說明：

（一）他人或作曲家自身管絃樂化的鋼琴藝術歌曲

他人管絃樂化的鋼琴藝術歌曲，其作品的意義，主要仍環繞於鋼琴版本上，然而，編曲者的管絃樂法，也有可能為鋼琴版本的接受度帶來正向的加乘作用。

在十九世紀三〇年代，舒伯特藝術歌曲，透過白遼士的管絃樂化，在巴黎受到廣大的歡迎。事實上，除了舒伯特獨特的優美人聲旋律之外，這些藝術歌曲迥異於傳統法語聲樂曲的器樂寫作，給予配器者白遼士在管絃樂法上極大的發揮空間，對觀眾產生的吸引力，甚至可能大於原曲的音樂型態。以《魔王》為例，其「敘事詩」（Ballade）型態的詩文，具有特殊的多角色敘述結構，觸發白遼士以不同的樂器組合來區分魔王、父親和小孩段落的音響色澤（Klangfarbe），更放大器樂部份引人入勝的戲劇張力。

在白遼士之後，德語地區的作曲家，如李斯特（Franz Liszt, 1811-1886）、布拉姆斯（Johannes Brahms, 1833-1897）與雷格（Max Reger, 1873-1916）等人，也都曾為演出的需要，將舒伯特的藝術歌曲管絃樂化。例如布拉姆斯曾受朋友男中音史托克豪森（Julius Stockhausen, 1826-1906）所託，管絃樂化數首舒伯特的藝術歌曲，以供音樂會演唱使用。然而，布拉姆斯顯然不滿意他的改編成果，所以不同意將這些樂團版本出版。[23] 最大的原因，可能是改編者仍不滿意「管絃樂團」與「人聲」之間在聲量上的比重，與其概念中的

23 Kravitt, "The Orchestral *Lied*...", 209.

藝術歌曲相差甚遠。[24] 除舒伯特之外，由他人管絃樂化的歌曲還有一些著名的例子。華格納的《魏森董克之歌》，今日多以管絃樂團型式演奏，但是作曲家當年其實只完成了第五首〈夢〉的管絃樂版本，其餘的四首皆由同時期知名的華格納指揮家摩特（Felix Mottl, 1856-1911）管絃樂化，成為至今最常被演出的版本。理查・史特勞斯的鋼琴藝術歌曲，也有多首被摩特（如《小夜曲》）或者當時另一位知名的指揮家黑格（Robert Heger, 1886-1978）（如《奉獻》、《萬靈節》（Allerseelen））管絃樂化，理查・史特勞斯甚至自己也曾指揮演出這些由他人管絃樂化的版本。由以上的例子可以發現，這些將他人鋼琴歌曲管絃樂化的作曲者，多半為當時重要的指揮家。他們「管絃樂化」的訴求不在於藝術性上的改編，而只為了滿足實際演出的需要。這些管絃樂化的版本中的管絃樂法，與華格納或理查・史特勞斯在管絃樂作品中所展現的管絃樂法相比，明顯趨於保守平庸，然而卻滿足了聽眾在音樂會中聆聽這些曲目的渴望。「實際演出需要」成為這些樂團歌曲之誕生的必然要件。

由作曲家本人所管絃樂化的鋼琴藝術歌曲，則在「鋼琴版本」與「管絃樂版本」之間，呈現出相當複雜、多樣的張力。首先，作曲家本身對於管絃樂法的掌握，關係了管絃樂化的成果。再者，雖然許多作曲家在管絃樂版本前，先完成鋼琴版本，究竟作曲家將鋼琴版本作為管絃樂版本的草稿，或者賦予兩個版本各自不同的美學價值？這也常形成兩版本之間微妙的美學張力關係。

如前所述，沃爾夫為了提高自己作品被演出的機會，將自己的鋼琴藝術歌曲管絃樂化。在這些管絃樂化版本中，沃爾夫多採用「小型樂團」（Ensemble），事實上即為室內樂或者「非標準

24 Kravitt, "The Orchestral *Lied*...", 209.

編制的樂團」。在《一幅老畫》（*Auf ein altes Bild*）中，他只使用兩支雙簧管、兩支豎笛、兩支低音管。音響的組合僅有兩種，即雙簧管與豎笛的四聲部對位，以及豎笛與低音管的四聲部對位。《祈禱》（*Gebet*）和《致睡眠》（*An den Schlaf*）則為非標準編制的管絃樂團，前者為四部絃樂（即不使用低音提琴）加上兩支豎笛、兩支低音管與四支法國號；後者則為四部絃樂加上兩支長笛與四支法國號。作曲家將鋼琴藝術歌曲中鋼琴部分的對位線條，分配給管絃樂團的不同聲部，藉由樂器個別的音色來放大、強調其中的對位織體。這些手法，都可以視為作曲家在「管絃樂團」和「親密性」之間所做的和解。

但是，沃爾夫的鋼琴藝術歌曲也有一些具有管絃樂團想像的作品，如《普羅米修斯》或《捕鼠人》（*Der Rattenfänger*）。這兩首歌德（Johann Wolfgang von Goethe, 1749-1832）詩作提供豐富的畫面與戲劇情節，相當適合以音樂描繪文字。在《普羅米修斯》的鋼琴版本裡，作曲家以鋼琴八度和弦的炫技彈奏，傳達出「交響化」鋼琴的意念，以詮釋詩中的悲壯精神；「管絃樂化」，似乎只是「還原」原本在鋼琴版本中即已存在的音響雛型。[25] 在管絃樂化版本中，沃爾夫使用了三管編制的大樂團，試圖營造出磅礴的氣勢。但是，進一步檢視沃爾夫的配器手法，他過度依賴銅管（四支法國號、三支小號、三支長號及一隻倍低音號）的 *fortissimo* 齊奏，樂器組合的僵化導致缺乏管絃樂團音響層次上的變化。[26] 作

25　Jancik, *Hugo Wolf, Sämtliche Werke*, Bd. 8, vi.

26　有趣的是，作者自己也承認了這個情形。在他於1894年11月16日寫給Oskar Grohe的信件裡提到：「我近日來把多年前所寫下的《普羅米修斯》總譜拿來，開始相信，那個管絃樂法是絕對不合適的。管絃樂團駭人地超載，簡直要把人聲壓扁（erdrückt）。」詳 Wolf, *Briefe an Oskar Grohe*, 170。

曲家管絃樂化後呈現出的交響式音響色澤，與鋼琴版本指涉的交響化音響色澤想像，可能存在不小的落差。

馬勒的管絃樂歌曲，在鋼琴與管絃樂版本之間的音響色澤關係，則呈現出相反的情形。[27] 他的《行腳徒工之歌》與《少年魔號》，管絃樂化都緊接在鋼琴版本完成之後，而且樂曲的首演均使用管絃樂團演出，而非鋼琴。因此，鋼琴版本或者管絃樂版本，何者才能代表作曲者對於作品的構想？這成為無法單從創作時間的先後來解釋的問題。

以《少年魔號》中的〈哨兵夜歌〉（*Der Schildwache Nachtlied*）為例。作品的鋼琴版本於1892年1月28日完成，同年4月26日由作曲者管絃樂化，之後在12月12日於柏林以管絃樂團型式首演。這首描述夜哨兵戲劇化死亡過程的歌曲，由男聲和女聲輪流演唱。作品的結構如下表所示：

小節	段落	詩文內容
1-12	A1	士兵抱怨守夜的辛苦。
13-30	B1	士兵夢境中的女友，安慰士兵莫感到哀傷。
31-45	A2	士兵形容自己身在血腥的戰場。
46-62	B2	夢境中的女友試圖以宗教的情懷安慰士兵。
63-91	A3	士兵控訴當政者窮兵黷武的暴行。 被敵人驚醒，被殺害。
92-106	B3	女聲敘述午夜戰場的悲劇。

27 【編註】亦請參考本書梅樂亙〈馬勒樂團歌曲的樂團手法與音響色澤美學〉一文。

在A1—B1—A2—B2—A3—B3的形式裡，男聲演唱A1、A2、A3，控訴戰爭的殘酷，女聲演唱的部分B1、B2、B3扮演了士兵夢中的愛人，以溫柔的歌聲與宗教的情懷，撫慰士兵對於現實的不滿。在歌曲本身的音響色澤基調上，馬勒在A部分皆使用了進行曲的軍樂風格，描繪出詩文中的「戰場」背景。在配器上，使用軍鼓（Tamburo militare）、鈸（Piatti）與大鼓（Gran Cassa）。在管絃樂版本裡，軍鼓的節奏音型反覆出現，並且與其他聲部同時存在，當化約為鋼琴版本時，聲部的安排已超越鋼琴上由雙手彈奏的負荷。這也顯示出管絃樂版本較鋼琴版本而言，佔決定優勢的地方。第二個軍樂元素則為號角動機。馬勒對於音響色澤的想像，體現在以「音響色澤」對號角動機加以發展的作法上。在第2小節首次出現的法國號動機，鮮明地帶出號角聲。這個動機雖然以法國號來導引出，但卻不全然以法國號來演奏，例如到了第5小節，改由一支小號加上弱音器演奏，之後的第6小節則為2支法國號以「超吹」（overblow）的方式演奏。藉由樂器及吹奏法的轉換，讓動機以不同音色的外貌出現，亦即以音響色澤進行動機的「發展」變化。這些對於馬勒管絃樂法的理解，都指向一個可能，即作曲家在創作時，直接以管絃樂團的聲響進行構思，而鋼琴版本的出版，則肩負了推廣作品的任務，讓作品在小型或私人音樂會場合中，也得以演出。

鋼琴版本和管絃樂版本之間在作品代表性地位上的競爭關係，於理查・史特勞斯與貝爾格的作品中，又呈現不同的情形。雖然如前所述，作曲家們藉由將自己藝術歌曲管絃樂化的方式，以增加作品的曝光度，係一種商業式的舉措，但是這個管絃樂化的過程，在嫻熟於管絃樂法的作曲家筆下，卻可能如「再創作」一般，觸發出新的、在鋼琴版本中並不蘊含的意義。

　　理查‧史特勞斯於1894年完成《安息吧！我的靈魂》（*Ruhe! Meine Seele*）的鋼琴版本，五十餘年後，1948年6月，作曲家才將歌曲寫成管絃樂版，這亦是史特勞斯親自將鋼琴藝術歌曲管絃樂化的最後一部作品。由此觀之，可以合理推斷，作曲家當年寫作這首歌曲時，應沒有管絃樂化的念頭。

　　在鋼琴版本第7小節開始出現的「斑點音型」，由三個四分音符組成，象徵著詩中的「陽光」，與樂曲開始沈重的和弦形成對比。在管絃樂的版本中，此斑點音型不僅出現的次數增多，更經歷了音響色澤層面上的發展【譜例一】。前三次的出現，由兩支長笛的斷奏、鋼片琴和豎琴的泛音所融合而成。到第11小節，改由一支短笛、一支長笛、鋼片琴和豎琴泛音來演奏，短笛的主要功能在於延伸長笛無法吹奏的音高。到第13小節，透過12小節第一排小提琴「獨奏」旋律的中介，兩支小提琴也加入了這個斑點音型的融合。小提琴、長短笛、鋼片琴和豎琴的音色，塑造出一個不穩定的高音音響色澤。這個音型在樂曲尾端再次出現時，仍維持著與第13小節相同的樂器融合方式。作曲家在此使用這個獨特的音響色澤，令人聯想起1911年創作的歌劇《玫瑰騎士》（*Der Rosenkavalier*）：在歌劇第二幕遞交銀玫瑰的情景，代表「銀玫瑰」的動機，正是由同樣的樂器組合演奏【譜例二】。[28]史特勞斯在其生命最後一首完成的管絃樂化鋼琴藝術歌曲裡，以音響色澤自我指涉這個曾令他名利雙收的歌劇作品，多少有回顧自己生平的

28　對於此處音響色澤的分析，參考Jürgen Maehder, "Klangfarbenkomposition und dramatische Instrumentationskunst in den Opern von Richard Strauss", in: Julia Liebscher (ed.), *Richard Strauss und das Musiktheater*, Berlin (Henschel) 2005, 139-181。該文部分中譯見梅樂亙著、羅基敏譯〈王爾德與史特勞斯的《莎樂美》——世紀末交響文學歌劇誕生的條件〉，收錄於羅基敏、梅樂亙（編著），《「多美啊！今晚的公主」—— 理查‧史特勞斯的《莎樂美》》，台北（高談）2006，265-308。

Ruhe, meine Seele!

（Karl Henckell）

Richard Strauss, Op. 27 N° 1

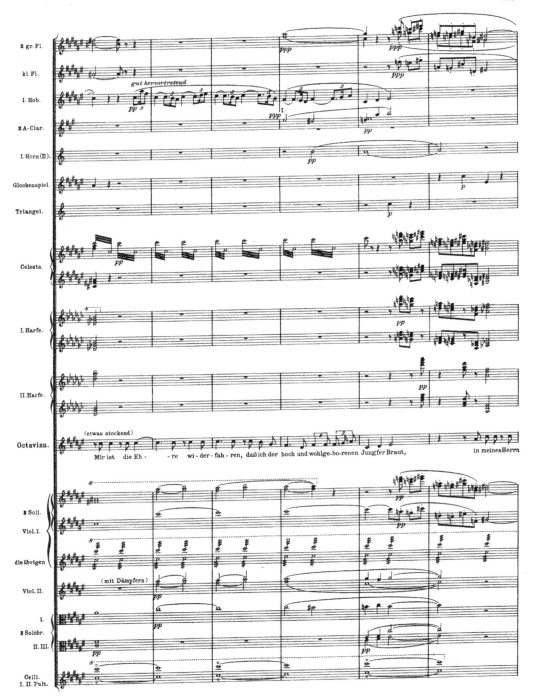

滄桑感。就作品的意義而言，《玫瑰騎士》的創作時間遠在《安息吧！我的靈魂》之後，所以這個管絃樂化中的音響色澤概念，顯然不是原先就存在鋼琴版本中的。透過《玫瑰騎士》的中介，《安息吧！我的靈魂》的管絃樂團版本，也懷抱了獨有的意義。

管絃樂化的「再創作」意義，不僅發生在單一樂曲中，也發生在樂曲與樂曲中間，也就是將原本個別獨立的樂曲「脈絡化」。以貝爾格的《七首早期的歌》為例，這七首鋼琴藝術歌曲創作於1904到1911年間，即作曲家跟隨荀白克學習作曲之時。當時貝爾格創作近百首鋼琴藝術歌曲，但都沒有出版，也沒有作品編號，不為大眾所知。在1925年完成的歌劇《伍采克》（*Wozzeck*）受到熱烈歡迎之後，1928年，貝爾格接受指揮家克雷瑙（Paul von Klenau, 1883-1946）建議，選出七首早期創作的歌曲，譜寫成管絃樂的版本，於該年首演。

阿多諾（Theodor Wiesengrund Adorno, 1903-1969）如此地論述《七首早期的歌》的管絃樂化：

> 浪漫時期，至少是後華格納式的配器（nach-Wagnersches Instrumentieren），從來不把「將音樂結構合理地陳述出來」視為一個目標，反而只是加以裝飾或者模糊它；相反地，貝爾格熱情地試圖將作品中聲響的客觀來源呈現出來，使這些浪漫歌曲的管絃化版本，可以被視為是他建構管絃樂風格的新雛型，並且也可以增進我們對這個新風格的瞭解，就如同《第一號鋼琴奏鳴曲》能增進我們對他動機創作手法的瞭解一般。[29]

在阿多諾的詮釋裡，《七首早期的歌》之管絃樂化，無疑揭示了在原本的鋼琴藝術歌曲中，被鋼琴彈奏型態的限制所遮蓋或擠壓

29 Adorno, *Berg*, 387.

的複雜動機結構。在管絃樂團較多聲部的優勢中，這些複雜動機結構得以伸展，完整顯現。但這部作品的管絃樂化，所牽涉的不只在於單一作品的結構問題。貝爾格所揀選出的這七首歌，來自不同的詩人的作品。但在作曲家的排列之後，在詩文的主題上形成了對稱的結構：第一首與第七首旨在抒發「人與自然之間的情懷」，置中的第四首描寫「死亡」，其餘四首則描述「愛」。不只於此，貝爾格的配器也呈現出特別的安排。以第四首為中心往前後推移，第三首和第五首在使用的樂器上呈現出清楚的對比：第三首的器樂部份完全以絃樂演奏，而第五首則僅以管樂、打擊樂與豎琴來處理。第二首中，明亮的長笛與雙簧管突出於其他的低音域管樂器之上，器樂部份在高低音域之間形成空洞；在第六首中，這兩個高音木管則被拿開，其餘的樂器形成緊密包覆的中低音。第一首與第七首則都使用整個樂團，僅打擊樂器有些微差異。

配器的對稱性，尤其是第三與第五首間的互補，絕非偶然。從詩文的意境，到配器的排列，貝爾格合理化了這七首歌個體與整體之間的關係。七首來自不同詩人的作品，卻形成了一個「聯篇歌曲」（德Liederzyklus；英song cycle），甚至更為嚴密的結構。單一的作品也因展演的媒介不同，而各自質變出不同的意義。

（二）原創樂團歌曲

在藝術歌曲的曲式傳統裡，縱使有「詩節式」、「變化詩節式」與「全譜寫式」，基本上，這三個曲式框架仍然緊扣著詩文中的「詩節」架構。十九世紀末之後的原創樂團歌曲，卻開始從這個傳統中解放出來，無疑是受到十九世紀後半急速興起的代表樂類，即「交響詩」的影響。在交響詩裡，奏鳴曲式的概念被擴張、延伸，以致於「單樂章」的形體中，涵蓋了交響曲多樂章的整體結構。理查‧史特勞斯第一首原創樂團歌曲，於1896年所創

作的《誘惑》（*Verführung*），作品在調性與人聲處理上，仍保有強烈的十九世紀傳統「鋼琴藝術歌曲」的色彩，但在曲式上，則展現了新的可能性。《誘惑》的原詩由馬楷（John Henry Mackay, 1864-1933）所作，原詩分成七個詩節，每詩節由八行組成。在歌曲裡，作曲家使用E大調，並以鮮明的動機發展來構築器樂部分，調性雖然轉變頻繁，但大致上仍呈現出相當清楚的奏鳴曲式。其音樂和詩文的段落關係如下表所示：

小節	詩節	音樂段落（調性）	主題
1		呈示部 （E大調 G大調）	第一主題加入
13	第一詩節開始		
26	第一詩節結束		第二主題加入
30	第二詩節開始		
39	第二詩節結束		
40	第三詩節開始		
52	第三詩節結束		第三主題加入
53	第四詩節開始		
62	第四詩節結束	發展部 （G大調 →E大調）	
64	第五詩節開始		
81	第五詩節結束		
82	第六詩節開始		
90	第六詩節第四行中段	再現部 （E大調→e小調）	第一主題再現
100	第六詩節結束 （最後一音節開始之小節）		第二、三主題再現
108	第七詩節開始		
120	第七詩節第二行結束	尾奏 （e小調 → E大調）	
128	第七詩節第三行開始		
143	第七詩節結束		
148		（全曲結束）	

從上表可見，作品裡，詩文詩節段落和音樂奏鳴曲式段落呈現出參差交錯的安排，第一詩節和第二詩節之間有短暫的間奏；第二詩節到第六詩節在音樂上成一連續的整體，第七詩節則被音樂間奏截斷。此外，音樂句法的安排上，第二與第三主題的加入與再現，都安排在詩節的最後一個音節上，亦即是，一個詩節結束之時，隨即以音樂開啟新段落，這個作法強化了音樂的流動性，避免因詩節停頓所造成的靜止。值得注意的是，第一主題的再現在第六詩節的第四行中，即第90小節處，這個作法讓第六詩節橫跨了兩個音樂段落。第七詩節在音樂上，不只經歷了從再現部到尾奏間的轉折，同時從第七詩節第二句結束到第三句的開始，在音樂上經歷了第120到128小節的器樂間奏，將同一詩節明顯切割開來。作曲家在這首作品中呈現了清楚的奏鳴曲式，展現「原創樂團歌曲」在音樂曲式上，以音樂框架為重，而輕詩節框架的新發展可能性。

　　十九世紀中期以後出現的許多「多於四樂章的交響曲」，也在原創樂團歌曲中產生迴響。馬勒的《大地之歌》所引發的樂類爭議，正反映出當代原創樂團歌曲由「藝術歌曲」到「交響曲」的轉向。事實上在最初，馬勒可能以類似「管絃樂聯篇藝術歌曲」（Orchesterliederzyklus）的型式來進行構思 [30]，卻在最後形成一部「**給男高音以及女中音（或男中音）與管絃樂團的交響曲**」。這六首組成《大地之歌》的原創樂團歌曲，在風格上也可類比於一個六樂章的交響曲，即一個大規模的「第一樂章—慢板樂章—三首詼諧曲樂章—終樂章」之架構。同時，在樂章內部，也可以看到藝術歌曲曲式與交響曲曲式框架傳統的融合。第一樂

30　馬勒的女兒Maria Anna Mahler使用「管絃樂藝術歌曲」（Orchesterlieder）一詞，指稱父親當時正著手譜寫的作品。Danuser, *Gustav Mahler: Das Lied von der Erde*, 7-25.

章〈大地悲傷的飲酒歌〉（*Das Trinklied vom Jammer der Erde*），詩文中的四個詩節，在樂曲中也由管絃樂團的合奏主題清楚界定出四個音樂段落（第1、89、203、326小節），符合藝術歌曲裡以詩文詩節規範音樂段落的傳統。然而在這四個音樂段落，卻因為在主題與風格內容上的關連性，形成了如達努瑟所謂「第一呈示部─第二呈示部─發展部─再現部」的構造。[31] 藝術歌曲的詩節概念，被分解為元素，滲入「交響曲」第一樂章常見的奏鳴曲式中。似交響曲縝密的動機網絡，加上奏鳴曲式強調「發展」、「變化」、避免「重複」的概念，則為歌曲塑造出可能性，讓音樂段落外型上的變化更為豐富靈活。

《大地之歌》的成功，直接刺激了柴姆林斯基（Alexander von Zemlinsky, 1871-1942）。在1922年9月19日，他寫信給出版商赫茨卡（Emil Hertzka, 1869-1932）：

> 我在夏天時以《大地之歌》的形式寫了些東西。我還沒有想到適當的標題。它由七首彼此相關的歌所組成，由男中音、女高音及管絃樂團演奏，但中間並不間斷。我正在為它配器中。[32]

柴姆林斯基信中的這部作品，便是《抒情詩交響曲》（*Lyrische Symphonie*），副標題為「由泰戈爾詩所作，為女高音、男中音和管絃樂團的七首歌曲」（*Sieben Gesänge für Sopran, Bariton und Orchester nach Gedichten von Rabindranath Tagore*）。如作曲者

31　Danuser, *Gustav Mahler: Das Lied von der Erde*, 37-49.

32　此信件並未被出版，現今收藏在Universal Edition的檔案室中。本文間接引自Monika Lichtenfeld, "Zemlinsky und Mahler", in: Otto Kolleritsch (ed.), *Alexander Zemlinsky: Tradition im Umkreis der Wiener Schule*, Graz (Institut für Wertungsforschung, Universal Edition) 1976, 101-110，和Antony Beaumont, *Zemlinsky*, trans. Dorothea Brinkmann, Wien (Paul Zsolnay) 2005, 447。

自述，作品受到《大地之歌》的「形式」所影響，然而究竟他口中的「形式」體現在哪些面向上呢？

　　以詩文關係來說，《抒情詩交響曲》取自印度詩人泰戈爾（Rabindranath Tagore, 1861-1941）詩集的德文譯本《園丁集》（*Der Gärtner*），所選的七首詩在原詩集中並不具有連貫的次序關係。[33] 而《大地之歌》所取材的《中國笛》詩集，則為貝德格（Hans Bethge, 1876-1946）依英、法文版本之中國詩翻譯所作的「仿作詩」（Nachdichtung）[34]，兩者皆反映出十九世紀末歐洲文學對於亞洲異國風味的熱衷。《大地之歌》的各樂章間雖有動機的相關性，然而樂章各自獨立；《抒情詩交響曲》的七首「歌曲」則被串連在一起，讓個別作品組成更高層次意義上的單一作品。第一樂章開始之鮮明的附點主題，在第六樂章的後段（編號103第2小節始）處再現；第一樂章的第三主題（編號35第5小節），則在第七樂章尾聲（編號124第3小節始）再現。從第六樂章後段到第七樂章尾聲之間的第七樂章本體，則由第一樂章的第二主題的動機（編號4第4小節）所構築成。由此可見，作曲家所用以串連的七首歌曲，雖然獨自有其主題的發展構築，卻又在整體作品的架構下，形成一個包含著多樂章架構的「交響詩」概念。[35]

33 《園丁集》的德語譯本係根據作者本人的英語版本，請參考Rabindranath Tagore, *Der Gärtner*, übetragen von Hans Effenberger, Leipzig (Kurt Wolff) 1916。《園丁集》的文字，就體裁來說，與其說是詩，更近似於「富有詩意的短文」，因為在句法結構上，並不同於一般詩中所見參差長短句型，而是連綴成段落的散文。《抒情詩交響曲》中所使用的，為此書中的第五、七、三十、廿九、四十八、六一與五十一首，分見於該書18-19, 23-24, 72-73, 70-71, 107, 126及110頁。

34 關於《大地之歌》的歌詞與原唐詩之間的「仿作」與「誤讀」關係，詳見羅基敏，〈世紀末的頹廢：馬勒的《大地之歌》〉。

35 Beaumont 則根據泰戈爾的印度文化背景，把此「再現」視為以音樂結構回應印度宗教裡「輪迴」、「來世」的思考。詳Beaumont, *Zemlinsky*, 452。

在交響詩的外形下，《抒情詩交響曲》的人聲使用卻透露出「歌劇」的思考。在《大地之歌》中，由男高音演唱的第一、五首歌詠生命，由女中音（或男中音）演唱的第二、六首傳達出面對死亡的心境，中間二首則傳達出田園般的適意。[36]《抒情詩交響曲》中，男中音與女高音的關係，如作曲者在樂曲介紹中所寫的：

> 兩個歌唱的部分，我的想法是一個在劇場中有效的聲樂種類：英雄式的男中音和年輕、戲劇性的女高音。[37]

他們可能是夥伴、情侶或甚至是夫妻。[38]尤其在慢板的第三樂章，男中音唱出「你是黃昏的雲，在天堂吸引著我的夢」（Du bist die Abendwolke, die am Himmel meiner Träume hinzieht [39]）時，由「你」（du）所帶出的對話性格，成就一篇愛的獨白，[40]有如華格納樂劇《崔斯坦與伊索德》（*Tristan und Isolde*）般的音樂劇場思考。

華格納樂劇中的人聲，不再如傳統歌劇般地，以華麗的旋律引人入勝，反而以「朗誦式」的旋律提示詩文，以詩文註解了管絃樂團的動態。在《大地之歌》和《抒情詩交響曲》中，也可以見到這個處理。在《大地之歌》的最後一樂章〈告別〉（*Der Abschied*）裡，不僅具有藝術歌曲較為少見的「宣敘調」（分別由第19、157、375小節開始）的手法，作曲家在第一與第三兩次，還特別說明此處的人聲應「敘述式的且無表情」（*erzählend und ohne Espressivo*）。在《抒

36　Danuser, *Gustav Mahler: Das Lied von der Erde*, 35.

37　柴姆林斯基自述此作品，詳Alexander von Zemlisnky, "Lyrische Symphonie", *Pult und Taktstock*, Heft 1 (1924), 10-11。

38　Lichtenfeld, "Zemlinsky und Mahler", 103-104.

39　樂譜編號39第5小節。

40　柴姆林斯基自己將稱此樂章為一交響樂團的慢板（Adagio），並為「愛情歌曲」（Liebeslied）。詳Zemlinsky, "Lyrische Symphonie", 10。

情詩交響曲》的第四樂章，女高音在開啟了愛的告白後，作曲家的處理方式，反而為淡化人聲：如【譜例三】所示，在「當你把話說完，我們將會安靜與沈默地坐著」（Wenn deine Worte zu Ende sind, wollen wir still und schweigend sitzen.）標示為「非常安靜地」（*sehr ruhig*），後一句「只有樹木在黑暗中窸窸作響」（Nur die Bäumen werden im Dunkel flüstern.）標示為「一直輕聲」（*immer leise*）；經過了四小節的管絃樂團間奏之後，接下來的一句「黑夜將白。白晝再暮。我們將往對方眼睛中凝視，並往各自的路上去。」（Die Nacht wird bleichen,[41] der Tag wird dämmern. Wir werden einander in die Augen schauen und jeder seines Weges ziehn.）[42] 則標示為「輕聲無表情」（*leise ohne Ausdruck*）。這兩者「剝奪」人聲表現力的手法，固然配合了詩文的意境，然而在樂類的概念上，否定「以人聲為情感呈現主要媒介」，告別藝術歌曲以人聲線條為主的傳統，「往各自的路上去」。

三、「樂團歌曲」樂類概念的形成

　　雖然十九世紀的「鋼琴藝術歌曲管絃樂化」在音樂會商機的推波助瀾之下，形成風潮，並且引發作曲家投入創作，然而所謂「專業」的樂評家，卻仍對這個新型態的歌曲持保留態度。這些樂評將這一類作品的樂類歸屬預設為「藝術歌曲」，「管絃樂團」和「藝術歌曲」的衝突，成為許多質疑的關鍵點。古倫斯基（Karl Grunsky）所著的《音樂美學》（*Musikästhetik*），由1907年初版到1923年再版，作者都對「樂團歌曲」持否定的態度。他在〈聲樂〉（Gesang）的部分提到：

41　在原詩文中，此處為句號。

42　樂譜編號第 80 第 1 小節至編號 81 第 3 小節。

U. E. 7371

在聲樂樂類中,最常見的為三種,即歌曲(Lied)、無伴奏的多聲部歌曲和有伴奏的多聲部歌曲。歌曲【的人聲】可以與伴奏的部分脫離,當它們是在工作中或者在慶典中,用來直接表達感覺。當聽眾有了預設立場,覺得它最好以伴奏來裝飾時,當然最好由歌唱者自行擔任這個工作。魯特琴、吉他在今日的六絃琴(Zupfgeige)中再現;還有箏琴(Zither)。鋼琴,在室內獲得主導地位,促使伴奏音樂越來越精緻的外形;在今日的藝術歌曲(Kunstlied)中,即為獨唱人聲和鋼琴所寫成。沃爾夫嘗試著更往前一步;即將伴奏改編到管絃樂團上。如此一來,卻讓一開始無法分割的人聲與伴奏部分,最終被切割開了。[43]

古倫斯基以「藝術歌曲」為樂類歸屬,抨擊以「管絃樂團」為藝術歌曲的作法,傷害了「藝術歌曲」的美感。然而,他作之為範例的,為沃爾夫的作品。參考本文前段所分析,沃爾夫在管絃樂上的表現,應不能代表當代的管絃樂歌曲作品。當代的其他作曲家,如馬勒、史特勞斯和普菲次納(Hans Pfitzner, 1869-1949),他們將「管絃樂團」與「歌曲」結合的作法,也受到樂評的關注。路易斯(Rudolf Louis, 1870-1914)於1909年出版的《當代德意志音樂》(*Deutsche Musik der Gegenwart*)中,〈歌曲、合唱曲、宗教歌曲與室內樂〉一段,提到了以「敘事詩」為題材的「樂團歌曲」:

就像史特勞斯、馬勒以及幾乎所有現代時期的作曲家一樣,普菲次納也寫作以管絃樂伴奏的歌曲(Gesänge mit Orchesterbegeleitung)。很明顯地,他使用大規模樂團所譜寫的,完全是敘事詩型式的詩。同時,以管絃樂團為純粹抒情詩文伴

43 Karl Grunsky, *Musikästhetik*, Leipzig (Sammlung Göschen) 1923, 75.

奏，尤其是當這詩文篇幅較小時，就會產生危險。在詩文內容的親密性，和大規模發聲體在聲響力度之間，太容易產生的擾人關係。表面形式上的嘗試，如強調音畫、單純聲響效果等等，對於偏好與內在效果形成一體的純粹抒情詩而言，卻又太巨大了。另一方面，人們也很容易理解，新作曲家們如何地被管絃樂伴奏的歌曲所吸引。它可以成功地取代已完全凋零的音樂會詠嘆調……[44]

　　路易斯不全盤否定管絃樂團與歌曲之間的相容性，但強調，必須要依「詩文內容」的前提而定。「敘事詩」形式的詩，由於具有較強的故事性、較少的私人感情投射，不僅可以充分利用管絃樂團的效果，也避免詩文本身的「親密性」被破壞。值得注意的是，路易斯雖然在「藝術歌曲」的章節中提到這些歌曲，但是他使用「歌曲」（即Gesang）一詞，而非「藝術歌曲」（Lied）一詞。類似的說法，也由郝瑟格（Siegmund von Hausegger, 1872-1948）[45] 提出。他在〈關於樂團歌曲〉（Über den Orchestergesang）一文中，設法以詩文的風格，定義樂團歌曲可行的範疇。他認為，詩文在創作完成的時刻，其特質便已經「密封」（verdichten）其中，「歌曲創作」以不能違反「詩文本質」為前提。[46] 詩文的風格決定了，它是否適合用「樂團歌曲」型式，來譜寫成歌曲。就人聲與器樂的關係來說，鋼琴音色的「非圓滑性」，正好烘托出人聲獨特的「歌唱性」。人聲的突出，也說明在音樂結構意義上，承載「歌詞」的人聲「旋律」，不可動搖地凌駕器樂部份。至於管絃樂團，他提出三種適合「樂團歌曲」形式譜寫的詩文特質：敘事性、戲劇性和頌歌（Hymne）。他認為，管

44　Rudolf Louis, *Die deutsche Musik der Gegenwart*, Leipzig (Georg Müller) 1909, 237.

45　他在當時身兼指揮家、作曲家與樂評家等多重身份，也曾創作過數首「樂團歌曲」。

46　【編註】亦請參考本書裏澤〈馬勒的「魔號」〉一文。

絃樂團適合描寫故事情節中尖銳的衝突，而客觀的敘事則較適合由鋼琴伴奏。在具有強烈戲劇張力的史詩或敘事詩作品裡，「管絃樂團」便得到其合理性。[47] 至於「頌歌」，雖然不具有「敘事性」或者「戲劇性」，卻因牽涉人類集體的「宗教式」情操，已超脫個人私密情感的範疇，也符合與「管絃樂團」型式相容的條件。

從日後誕生的樂團歌曲作品來檢視郝瑟格的思考，尤其是對比馬勒與史特勞斯大量描繪「個人情感」的樂團歌曲作品，郝瑟格由於低估了作曲家在面對不同詩文時，調整其管絃樂團處理手法上的多變性，以致於仍未跳脫「管絃樂團」和「藝術歌曲」對立的傳統框架。然而，郝瑟格的貢獻，在於他意圖將「樂團歌曲」型塑出自身的範疇，脫離「藝術歌曲」，以建構出一個新的樂類。他藉由詩文的分類入手，定義一個新樂類的範疇。同時，在使用的名詞上，他所使用的「樂團歌曲」（Orchestergesang），其中的「歌曲」（Gesang）卸除了當代慣用的「藝術歌曲」（Lied或Kunstlied）或者「管絃樂藝術歌曲」（Orchesterlied）等名詞中的「藝術歌曲」包袱，以新樂類的型塑，迴避樂類概念與實際情形之間的美學衝突。

郝瑟格將「樂團歌曲」與「藝術歌曲」切割的作法，並未得到太多關注。一直到二十世紀後半，音樂學界依舊將「管絃樂藝術歌曲」或「樂團歌曲」視為是「藝術歌曲」的延伸；如維奧拉（Walter Wiora）對於藝術歌曲管絃樂化的歷史解釋，相當程度反映出音樂學界在這類歌曲之樂類歸屬上的看法。他認為，華格納樂劇式的「朗誦式」（Deklamation）旋律，帶來了藝術歌曲管絃樂化的現象。由於人聲接受了「朗誦式」的歌唱，導致整個音樂

47　Hausegger, "Über den Orchestergesang", 210.

的主題與結構重心，落在器樂部分上：

> ……半音、轉調、同音異名、半音轉換和弦的激增，導致富有企圖
> 心的藝術歌曲創作，進一步遠離家居音樂；它們在歌唱與鋼琴部
> 分日增的困難度，是為職業歌者與職業鋼琴家所優先設計的。最
> 終到了世紀末，產生了為人聲與管絃樂團的藝術歌曲。不論是從
> 由鋼琴改編，如李斯特與沃爾夫的藝術歌曲，或者原創的作品，如
> 馬勒的大部分歌曲。[48]

維奧拉指出十九世紀藝術歌曲的「人聲」所受到華格納歌劇
的影響，然而，對於「樂團歌曲」的成形，他只將其簡化為「鋼
琴」「膨脹」之後的結果，忽略「樂團歌曲」與大眾音樂生活的
複雜關係。在這個論述之下，無論是「鋼琴藝術歌曲管絃樂化」
或甚至是「原創樂團歌曲」，都只屬於「藝術歌曲」的次樂類。

這個認知不僅發生在以「鋼琴藝術歌曲」為主的傳統音樂學界
論述上，甚至在以「管絃樂藝術歌曲」為主的研究上，也仍然疏忽
了「樂團歌曲」與「鋼琴藝術歌曲」之間關係的複雜性。克拉維特
（Edward Kravitt）於1976年發表的文章[49]，詳實地說明十九世紀末多
位作曲家的樂團歌曲創作。他對照鋼琴藝術歌曲與其管絃樂化後的
版本，以說明「管絃樂團」的參數，如何「改變」或者「補充」原本
由鋼琴演奏的器樂部分。然而在樂類的概念上，克拉維特仍傾向將
樂團歌曲等同於「鋼琴藝術歌曲管絃樂化」，將其視為「鋼琴藝術
歌曲」的另一版本，並無獨立樂類的概念，也無正視還有「原創樂
團歌曲」（如理查史特勞斯的《最後四首歌》）的範疇。

類似的還有提德曼福克斯（Stephanie Tiltmann-Fuchs）於1976

48　Wiora, *Das deutsche Lied*, 100-101.

49　Kravitt, "The Orchestral *Lied*...".

年出版，對於薛克（Othmar Schoeck, 1886-1957）樂團歌曲的研究。她未討論這些樂團歌曲的樂類歸屬問題，而理所當然地將最初即以管絃樂團構思的歌曲，稱為「為人聲與樂團的聯篇藝術歌曲」（Liederzyklen für Singstimme und Orchester）。對於作曲家曾以「歌曲」（Gesang）一詞稱呼自己的op. 40作品，研究者則將這樣的作法詮釋為「詩文結構」較為自由的關係，完全忽略Gesang一詞在廿世紀初歌曲作品中漸漸成型的特殊意義。[50]

彼得森（Barbara Petersen）的博士論文對理查・史特勞斯的藝術歌曲進行多面向的研究，論文於1977年完成，於1986年增訂，並以德文出版。她注意到，作曲家常將「原創樂團歌曲」標示為「歌曲」（Gesang），而將鋼琴藝術歌曲標示為「詩」（Gedicht），然而，她未進一步將這個發現延伸到樂類的討論上。[51] 在第五章，她處理《布倫塔諾之歌》的手稿情形，並且將管絃樂化後的作品稱為「管絃樂版本」（Orchesterfassung）[52]，在其餘地方，則多處使用「管絃樂藝術歌曲」以及「原創管絃樂藝術歌曲」等不同稱呼。這都顯示，她將「鋼琴歌曲管絃樂化」和「原創樂團歌曲」歸於「藝術歌曲」的樂類範疇，僅在編制與誕生過程中與鋼琴藝術歌曲不同。

和以上諸多研究相比，達努瑟的「樂團歌曲」概念，明顯不同。在〈樂團歌曲〉一文中，他將「樂團歌曲」從「藝術歌曲的例外」「扶正」為一個獨立的樂類。藉由一個獨立樂類概念的型塑，試圖解決由二十世紀初期以來，以藝術歌曲樂類傳統為立足點，針對樂團歌曲所引發的美學衝突。他指出，「樂團歌曲」的

50 Stephanie Tiltmann-Fuchs, *Othmar Schoecks Liederzyklen für Singstimme und Orchester: Studien zum Wort-Ton Verhältnis*, Regensburg (Gustav Bosse) 1976, 78.

51 Petersen, *Ton und Wort…*, 73-74.

52 Petersen, *Ton und Wort…*, 161-187.

發展，不應只被視為藝術歌曲的變異，而應被視為一個各聲樂樂類互相浸潤影響的過程。他認為，「樂團歌曲」與「鋼琴藝術歌曲」之間的根本差異，可以由三個對照關係來理解： 在演出型態上，鋼琴藝術歌曲的「親密性」，甚至可以在「無聽眾」的情境下演出；[53] 樂團歌曲則由於與「大眾音樂會」的連結，聽眾成為建構演出條件的不可或缺因素。在人聲與器樂關係上，鋼琴藝術歌曲的鋼琴部分，絕不能搶走歌者的音樂主體性；在樂團歌曲中，樂團則勢必瓦解聽眾對於歌者的投射，甚至在音樂主體性上超越歌者。最後，在「音響色澤」的面向上，十九世紀末音樂對於詩文的態度，已從描繪「氣氛」的層次，複雜化到更多樣的可能性。管絃樂法的發展，讓管絃樂團在從「親密性」到「豐碑性」的光譜上，更能夠展現其大開大闔的彈性。[54] 從這三個原因出發，「樂團歌曲」樂類概念，在樂類的美學歸屬上，已經完全不同於傳統藝術歌曲。這也說明，達努瑟為何在樂類命名上，採用無特定樂類連結概念的「歌曲」（Gesang），以區別以往學界慣用的「管絃樂藝術歌曲」中，「藝術歌曲」（Lied）一詞所指涉的樂類傳統。[55] 同時，超越以往研究的，在於他也提出音樂作品上的實際情形，以說明樂團歌曲與藝術歌曲在音樂結構上的差異：在人聲的部分，樂團歌曲中，屢見藝術歌曲傳統裡所少見的「宣敘調」

53 如Dahlhaus所說：「聽眾，對敘事詩歌曲（Ballade）來說是必然的，對藝術歌曲來說卻是偶然的。」見Carl Dahlhaus, "Zur Problematik der musikalischen Gattungen im 19. Jahrhundert", in: Wulf Arlt, Ernst Lichtenhahn & Hans Oesch (eds.), *Gattungen der Musik: Gedenkschrift Leo Schrade*, Bern/München (Francke) 1973, 840-895，引言見851。

54 Danuser, "Der Orchestergesang des Fin de siècle...", 441-443.

55 達努瑟使用Gesang一詞，明顯與郝瑟格有關；雖然作者並未明確說明。另一方面，這個選擇應與前述理查・史特勞斯和柴姆林斯基以該詞指稱自己的「原創樂團歌曲」作品，也有相當的關連。

穿插於歌唱旋律中，顯示樂團歌曲受歌劇、音樂會詠嘆調與宗教合唱樂類的影響。在管絃樂團的強勢地位下，人聲簡化為如朗誦式的旋律，則明顯受到華格納「樂劇」理念的影響。[56] 此外，在管絃樂的層面上，更不能忽略當代歌劇的「音響色澤」和當代交響曲、交響詩在曲式上的發展。當代樂團歌曲在曲式、人聲使用和管絃樂法等層面上，受到其他樂類的多種影響，不僅說明樂團歌曲在樂類概念上，雖源於藝術歌曲，卻早已遠離藝術歌曲。同時也強調，對於這些作品的檢視，必須將其置放在一個更寬廣、更全面的當代音樂發展脈絡下，才不至於忽略此樂類與其他樂類之間複雜而多元的互文關係。

到目前為止，音樂學界對達努瑟所提出的樂類名稱「樂團歌曲」，仍持保留態度，但在「獨立樂類」概念和方法論上，〈樂團歌曲〉一文產生了顯著的影響。尤其文中系統性地處理「樂團歌曲」之為一獨立樂類的社會性、美學觀以及音樂結構等議題，其所呈現出「管絃樂團」和「藝術歌曲」之間的美學爭議，在後續研究中，仍被大量引用、討論。史密勒（Elisabeth Schmierer）對於馬勒歌曲（不含《大地之歌》）的研究，在1991年出版的書中使用「管絃樂藝術歌曲」指稱該樂類，「樂團歌曲」則被視為一種作品的編制概念。[57] 這個作法，一方面符合作曲家本身的用法，另一方面，也強調出馬勒的歌曲創作與十九世紀藝術歌曲概念傳統之間的傳承關係。布拉賀特（Joachim-Hans Bracht）在1993年所出版的研究，則嘗試調整「管絃樂藝術歌曲」，藉由尼采（Friedrich Wilhelm Nietzsche, 1844-1900）的詩（Lyrik）論，型

56 Danuser, "Der Orchestergesang des Fin de siècle...", 442.

57 Schmierer, *Die Orchesterlieder Gustav Mahlers*, 95.

塑出一個適合十九世紀末樂團歌曲現象的新美學。從尼采《從音樂精神來的悲劇之誕生》（*Die Geburt der Tragödie aus dem Geiste der Musik*）出發，布拉賀特認為，「詩」（Lyrik）與「藝術歌曲」（Lied）的名詞和概念可互換，「管絃樂藝術歌曲」中的「管絃樂」和「藝術歌曲」，即可視為「管絃樂」和「詩」的結合，管絃樂團將詩吸納，成為作者所謂的「最富情感總體聲響」（seelenvollsten Gesamtklang）。[58] 作者試圖以此觀點分析理查・史特勞斯的《最後四首歌》、馬勒的《呂克特之歌》，並且目的論式地，將荀白克（Arnold Schoenberg, 1848-1921）的《古勒之歌》（*Gurre-Lieder*）視為此一發展的終點。姑且不論作者將Lyrik與Lied視為互通之概念，是否合適，其所謂的Orchesterlied中的Lied早已從「獨唱」的「藝術歌曲」型式，跨越到「合唱歌曲」（Chorlied）[59] 了。

　　羅登（Timothy James Roden）在1992年完成的博士論文中，處理1815年至1890年之間的管絃樂藝術歌曲（即英文之orchestral Lied）。他雖然對於作品管絃樂法進行分析，卻忽略作品是否為「鋼琴藝術歌曲管絃樂化」或者「原創樂團歌曲」，對於「樂類」歸屬，也顯然預設為「藝術歌曲」的範疇。[60] 在達努瑟《樂團歌曲》一文之後，羅登的研究少見地缺少了樂類以及美學爭議等相關討論。法瑟（Annegret Fauser）於1994出版的研究，則充分地顯示達努瑟的影響。她研究1870至1920年間法國的樂團歌曲，整體上承襲〈樂團歌曲〉中的「歷史」、「社會」和「美學」論

58　Bracht, *Nietzsches Theorie der Lyrik und das Orchesterlied ...*, 65.

59　關於「合唱歌曲」，請參考 *MGG* 之 Lied 下的 Chorlied, 見 Jost, "Lied", Sp. 1305-1306.

60　Roden, *The Development of the Orchestral Lied from 1815 to 1890.*

述，明確使用「樂團歌曲」一詞來指稱樂類。有趣的是，因為這個研究的對象為法語歌曲，「樂團歌曲」一詞亦可避免Lied一詞所指涉的德語傳統。在MGG裡，作者尤斯特（Peter Jost）在Lied下，列出「管絃樂藝術歌曲」（Orchesterlied），與「多聲部歌曲」、「鋼琴藝術歌曲」和「合唱歌曲」屬同一層級。作者強調「管絃樂藝術歌曲」的樂類歸屬仍待進一步研究，而對於其歷史背景的介紹，則大幅援引〈樂團歌曲〉一文之觀點。[61]

進入廿一世紀，羅得斯（Birgit Lodes）[62] 比較理查‧史特勞斯的交響詩《查拉圖司特拉如是說》（*Also sprach Zarathustra*）和「原創樂團歌曲」《小夜曲》（*Notturno*）在音樂動機、配器和曲式上的相似之處，由於她強調史特勞斯作品中，「交響詩」對於「原創樂團歌曲」的影響，樂類的互相滲透，原即為達努瑟的「樂團歌曲」中的範疇，也可以被視為係對於此一樂類概念的再發揮。

四、結語

達爾豪斯（Carl Dahlhaus）論十九世紀的樂類問題時，曾如此地描述音樂學研究中的「樂類」概念：

> 音樂中的樂類是一種譬喻，當人們嘗試著避免被表象的問題所困惑時，就不能忘記這個譬喻的言外之意。一個樂類，並不是一個生物性的，一個「自然形式」，從它所誕生的形體，皆不可避免地按此形式鑄造；反之，它應該是一個傳統，這傳統與此形體有著或鮮明或輕微的聯繫，同時也賦予它從傳統中解放的可能性。期待

61 Jost, "Lied".

62 Birgit Lodes, "Zarathustra im Dunkel. Zu Strauss' Dehmel-Vertonung Notturno, op. 44 Nr.1", in: *Richard Strauss und die Moderne*, eds. Bernd Edelmann, Birgit Lodes & Reinhold Schlötterer, Berlin (Henschel Verlag) 2001, 251-282.

一個音樂作品，如同一個生物一樣，成為一個物種或樂類的代表，這種想法終致失敗；就如同從一個嚴格文類詩學中所衍生出的判斷，將某個特定形體排除於樂類的系統之外，這種判斷就是一個吃人的怪物。[63]

由這段文字出發，反思音樂學界對於「鋼琴藝術歌曲管絃樂化」和「原創樂團歌曲」作品樂類歸屬的討論，反映出不同的研究者，在不同的作品中所「看到」的作品特色。就持「管絃樂藝術歌曲」一詞的研究者來說，多半將「管絃樂藝術歌曲」視為「鋼琴藝術歌曲」的變異。他們對於作品的理解偏重於「藝術歌曲」的研究框架，主要的觀察角度包括：旋律的音高和節奏如何配合歌詞音韻，以及音樂段落如何反映出詩節的段落。雖然也涉及「管絃樂」部分的討論，但多半僅止於描述編制。作品的重點仍在「人聲」部分之內，器樂的部分只為烘托人聲。

至於「樂團歌曲」的思考，強調當代交響詩、交響曲與歌劇等樂類對其的影響，所關注的焦點，則跨越了「藝術歌曲」的研究框架，走出「人聲」為主體的思考，轉向管絃樂團的部分，也強調管絃樂團對於「人聲」的影響。在這個思維下，強調「管絃樂化」的「創作」意義，就算是作品來自於先前的鋼琴版本，管絃樂化之後仍取得了與鋼琴版本不同的樂類意義。

這些立場也與各個研究所處理的作品特質有關。因為音樂學界對於「原創樂團歌曲」的研究，仍處於起步的階段，長久以來，「鋼琴藝術歌曲管絃樂化」被以偏蓋全地，用以代表這類作品的全貌。大部分的研究由鋼琴藝術歌曲到管絃樂化的誕生過程出發，將這些作品視為「藝術歌曲」的次樂類，也是可想見的。

63 Dahlhaus, "Zur Problematik der musikalischen Gattungen im 19. Jahrhundert", 840.

　　「樂團歌曲」的概念，有利於對於「原創樂團歌曲」的理解，尤其是如《大地之歌》或《抒情詩交響曲》等作品，避免將這些直接以管絃樂團構思的作品，被鋼琴藝術歌曲的美學框架所制限。若將「鋼琴藝術歌曲管絃樂化」置放在「樂團歌曲」的脈絡下，如前所述，管絃樂化的因子將被突顯，有利於將「管絃樂化」獨立為一個「再創作」的詮釋。然而「管絃樂化」的手法與結果，因作品和作曲家而異。例如理查‧史特勞斯的《安息吧！我的靈魂》說明了，管絃樂化的確可能帶來在原先鋼琴版本所沒有的意義，但是，如沃爾夫使用小編制樂團的管絃樂化作品，成果仍與鋼琴藝術歌曲的聲響效果相近，與其將這些作品與其他「原創樂團歌曲」均稱為「樂團歌曲」，是否「鋼琴藝術歌曲管絃樂化」反而更能點出其誕生條件和音樂特色呢？

　　這些討論回到了達爾豪斯在引文中所指出的「音樂作品」和「樂類」概念之間的辯證關係。「樂類」概念綜整音樂作品的共有特色，其功能在於標識出相類似音樂作品間的相似處；但是，音樂作品推陳出新，優秀的作曲家們紛紛嘗試在作品中衝撞、超越原有的概念框架，「樂類」的概念與其說是一個應遵守的規範領域，不如說是一個等待被超越、改寫的邊界。

　　一般的音樂史觀，將十九世紀末簡化為「調性邁向無調性」的過渡階段。從這些如今仍活躍於舞台上的「鋼琴藝術歌曲管絃樂化」和「原創樂團歌曲」的曲目，可以看出，十九世紀末作為「浪漫」與「現代」之間的交界，許多作曲家們在調性之外的層面上，找尋著「從傳統解放」的途徑。因此，無論是「管絃樂藝術歌曲」或者「樂團歌曲」的樂類概念，都無法完美涵蓋這些作品在人聲、管絃樂法和曲式上的種種創新。而要瞭解這些作品中的創新，唯有回到個別的作品，由作品發聲。

馬勒樂團歌曲的樂團手法
與音響色澤美學

梅樂亙（Jürgen Maehder）著

羅基敏 譯

* 本文原名*Orchesterbehandlung und Klangfarbenästhetik in Gustav Mahlers Orchesterliedern*，為作者為本書專門寫作。

作者簡介：

梅樂亙，1950年生於杜奕斯堡（Duisburg），曾就讀於慕尼黑大學、慕尼黑音樂院與瑞士伯恩大學，先後主修音樂學、作曲、哲學、德語文學、戲劇學與歌劇導演；1977年於伯恩大學取得音樂學博士學位。1978年發現阿爾方諾（Franco Alfano）續成浦契尼《杜蘭朵》第三幕終曲之原始版本及浦契尼遺留之草稿。

曾先後任教於瑞士伯恩大學、美國北德洲大學（University of North Texas, Denton/Tx）與康乃爾大學（Cornell University, Ithaca/NY）。1989年起，為德國柏林自由大學（Freie Universität Berlin）音樂學研究所教授。

專長領域為「十九與廿世紀義、法、德歌劇史」、廿世紀音樂、1950年以後之音樂劇場、音樂美學、配器史、音響色澤作曲史、比較歌劇劇本研究，以及音樂劇場製作史。

　　音樂學的配器分析，在用到十九世紀音樂上時，本身有許多矛盾，其中一個不容忽視的事實為，在音樂學學者開始就樂句裡樂器功能分配的角度，來觀察樂團樂句時，作曲發展的情形，早已讓這種方式顯得過時。十九世紀傳統的配器分析，其實就是配器法的鏡像；個別樂器被依著樂器群排列，或者格式上，由上（短笛）至下（低音大提琴）遍數一次，描述它們的演奏技巧、音域侷限以及各個音區的特性。[1]通常會用該樂器（大部份為獨奏形式）在過往作品裡的一個引人注目的手法，做為範例，精彩地結束這一段；至於各個樂器在樂團裡沒什麼特色的共同作用，亦即是，對於個別樂器在構成樂團樂句織體時的角色，則相反地，幾乎從未有稍微進一步的探討。[2]

　　大部份音樂學的配器分析，均不加思考地，以十九世紀配器法的規範系統為基礎，這種系統的目的，一直在於製造一個美學上不中斷的、「光滑的」美麗聲響。[3]至於製造去自然化的聲響以及有扭曲效果的混合聲響，這種在一個「醜陋的美學」[4]意義層面的犯規情形，既使它們在當時的音樂裡，扮演著重要的角色，在

1　Heinz Becker, *Geschichte der Instrumentation*, Köln (Arno Volk) 1964; Hans Bartenstein, "Die frühen Instrumentationslehren bis zu Berlioz", in: *Archiv für Musikwissenschaft* 28/1971, 97-118; Katja Meßwarb, *Instrumentationslehren des 19. Jahrhunderts*, Frankfurt/Bern/New York (Peter Lang) 1997; Arnold Jacobshagen, "Vom Feuilletonzum Palimpsest: Die *Instrumentationslehre* von Hector Berlioz und ihre deutschen Übersetzungen", in: *Die Musikforschung* 56/2003, 250-260.

2　關於「無特色的樂器使用」(uncharakteristisch Instrumentenverwendung) 的説法，請見Viktor Zuckerkandl, *Prinzipien und Methoden der Instrumentierung in Mozarts dramatischen Werken*, Diss. Wien 1927，打字機稿。

3　Jürgen Maehder, *Klangfarbe als Bauelement des musikalischen Satzes — Zur Kritik des Instrumentationsbegriffs*, Diss. Bern 1977.

4　Carl Dahlhaus, "Wagners Berlioz-Kritik und die Ästhetik des Häßlichen", in: Carl Dahl-

十九世紀的配器法裡，都沒有提到。[5] 在這種情形之下，配器手法風格層次的不連貫，係完全超乎十九世紀與教學訴求結合之配器法的視野。[6]

　　廿世紀前半裡，有著許多研究配器史的博士論文，大部份都是在維也納大學，由拉赫（Robert Lach）指導完成。這些論文中，沒有一本有著和薛佛斯（Anton Schaefers）的《馬勒的配器》（*Gustav Mahlers Instrumentation*）一般的智慧品質；薛佛斯的博士論文係在波昂大學完成。這本論文趕上廿世紀風潮的列車，為最早一批針對一位作曲家的樂團手法的專論，但它卻遠遠超越了傳統配器分析之有限的對象領域。薛佛斯使用的一些範疇，例如「對大自然噪音的模倣」或「聲響空間感」，以及將馬勒的配器技巧，回溯至「清晰」和「結構色彩句法藝術」之類的中心基本概念，不免讓人驚訝，這是在阿多諾《馬勒》一書問世廿五年前的論述。在比較不是那麼好的「同質配器」的說法裡，薛佛斯以馬勒《亡兒之歌》（*Kindertotenlieder*）的第一首，針對樂團手法

haus/Hans Oesch (eds.), *Festschrift Arno Volk*, Köln (Volk) 1974, 107-123；亦收於 Carl Dahlhaus, *Gesammelte Schriften*, Hermann Danuser et al. (eds.), Laaber (Laaber) 2003, vol. 5, 779-790.

5　Jürgen Maehder, "Verfremdete Instrumentation — Ein Versuch über beschädigten Schönklang", in: Jürg Stenzl (ed.), *Schweizer Beiträge zur Musikwissenschaft* 4/1980, 103-150.

6　Jürgen Maehder, "Die Poetisierung der Klangfarben in Dichtung und Musik der deutschen Romantik", in: *AURORA, Jahrbuch der Eichendorff-Gesellschaft* 38/1978, 9-31；該文中譯：梅樂亙著，羅基敏譯，〈德國浪漫文學與音樂中音響色澤的詩文化〉，劉紀蕙（編），《框架內外：藝術、文類與符號疆界》（輔仁大學比較文學研究所文學與文化研究叢書第二冊），台北（立緒）1999，239-284; Richard Klein, "Farbe versus Faktur. Kritische Anmerkungen zu einer These Adornos über die Kompositionstechnik Richard Wagners", *Archiv für Musikwissenschaft* 48/1991, 87-109; Tobias Janz, *Klangdramaturgie. Studien zur theatralen Orchesterkompositon in Richard Wagners »Ring des Nibelungen«*, Würzburg (Königshausen & Neumann) 2006.

做的分析，大部份都很適切，特別是對於一些豎琴和法國號聲音的延長音效果，有著詳盡的描述，展現了作者精確的觀察才華。[7]還有，以《亡兒之歌》最後一首為例，討論「結構色彩配器」，證明了作者對於配器技巧的框架要件，有著清楚的認知，亦再次展現作者分析式的觀察才華。[8]

　　將傳統的配器法分析對照馬勒的音樂，會出現特別的阻力，這個阻力的源頭，在於阿多諾闡述之馬勒慣用語法的「破碎性」：

> 馬勒聽起來，好像落後在他的時代之後，其實，這個聽起來的東西，係像齒輪般地，與基本想法，彼此磨合著。他經驗的核心為破碎性，是音樂主體陌生化的感覺，這個經驗核心要成為美感的實踐，亦即是，外顯也不是直接的表露，而是同樣的破碎，是內容的一個符碼：被分離的外顯會再回到內容來，作用著。經驗的核心直接成為作曲的結構，難以被瞭解，同樣地，在馬勒身上，音樂的現象也很少能被以字面的意義瞭解。若說，那個時代每個其他偉大的音樂退縮到它自己熟悉的天地裡，不依靠一個對它而言，多律的現實或語言，那麼，馬勒的音樂牽引著人們的神經，觸碰這份純潔裡，那份分開的、特別的、無力的私領域。[9]

　　由第一號交響曲開始，馬勒的交響曲就對於世紀末的作曲技巧，一般要求的美麗聲響，做著批判。這種作曲的批判以兩種方式發聲，一方面加入日常音樂的段落，以這種手法將沈淪的美麗

7 Anton Schaefers, *Gustav Mahlers Instrumentation*, Düsseldorf (Dissertations-Verlag Nolte) 1935, 23-35.

8 Schaefers, *Gustav Mahlers Instrumentation*, 51-56.

9 Theodor W. Adorno, *Die musikalischen Monographien. Wagner, Mahler, Berg*；收於 Theodor W. Adorno, *Gesammelte Schriften*, vol. 13, Frankfurt (Suhrkamp) 1971, 182。【以下縮寫為 Adorno, GS 13, 頁數】

聲響，以醜陋的面貌對照著一般正常要求的「真正」美麗聲響；另一方面則是直接否定一般正常要求的美麗聲響理念，做為清晰度的目的。第二種之離開一般期待的形式，可以被詮釋為，係新音樂就樂團語法，提出合適與否之問題的一個先驅；新音樂，特別是第二維也納樂派，針對十九世紀末的樂團樂句裡，充斥著填充聲部，提出強烈的質疑。[10] 這個現象也在阿多諾筆下，找到它第一個清楚的說法：

> 馬勒的音樂裡，樂器不受約束地由樂團總奏裡跳出來，一直到樂器的外貌裡，馬勒式的聲響基材都被個性化：第三交響曲第一樂章，那解放的、破壞均衡的伸縮號；第七號交響曲第一段夜曲和詼諧曲中迴響著、隆隆響起的定音鼓動機，它在第六號交響曲的詼諧曲裡，也已經有了。在華格納手下，既使與古典時期相比，色彩大量增長，都還有一份平衡統治著，在馬勒式的樂團裡，這份平衡第一次傾倒了。個別聲部的清晰化犧牲了聲響整體。第一號交響曲終曲樂章裡，扯碎性更是增加，超乎所有中介的程度，成為一個懷疑的整體，在懷疑後面的，自然是個未加思考的最後勝利，只是場蒼白的表演。一個完整的聲響鏡面，破碎成一個以傳統的工具完成的新音樂。[11]

10 Giselher Schubert, *Schönbergs frühe Instrumentation*, Baden-Baden (Valentin Koerner) 1975; Jürgen Maehder, "Klangfarbenkomposition und dramatische Instrumentations-kunst in den Opern von Richard Strauss", in: Julia Liebscher (ed.), *Richard Strauss und das Musiktheater. Bericht über die Internationale Fachkonferenz Bochum, 14.-17. November 2001*, Berlin (Henschel) 2005, 139-181; Jürgen Maehder, "Orchesterklang als Medium der Werkintention in Pfitzners Palestrina", in: Rainer Franke/Wolfgang Ost-hoff/Reinhard Wiesend (eds.), *Hans Pfitzner und das musikalische Theater. Bericht über das Symposium Schloß Thurnau 1999*, Tutzing (Schneider) 2008, 87-122.

11 Adorno, GS 13, 201.

配器的傳統理解，由一開始就有問題，它被理解成，將一個已有的樂句分配到樂團各種樂器的過程。[12]這樣的概念在廿世紀的音樂「現代」裡，遇到一個雙重的批評：首先，人們嘗試經由作曲技巧掌握「純粹聲響」，並經由與其結合的「音色旋律」（Klangfarben-melodie）概念，讓音色的向度有一個美學自律的要件，它可以直接對音樂意義有所貢獻。[13] 由此所產生的音色作曲的邏輯矛盾，在達爾豪斯（Carl Dahlhaus）的《十八與十九世紀的音樂理論》（*Die Musiktheorie im 18. und 19. Jahrhundert*）書中，有如下的闡述：

> 若是由音色的部份獨立化出發，一個配器法的理論，不可能進入音樂理論分支學科的系統裡；而在荀白格的op. 16裡，音色才完全地獨立化。至於華格納直接清楚的要求，論斷樂劇的和聲時，不能不將配器納入討論，即使華格納在世紀末的音樂理論思想裡，有著無上的權威，在音樂理論上，這個要求還是未被實現。將配器法與樂句與動機結構結合，並且以非獨立的變形，看來是唯一的可能，讓這個學科看來「有理論的能力」。……至於華格納要求的與和聲的關係，則缺乏範疇與界定；並且，華格納自己對這個要求，也並不一直堅持。[14]

再者，否定填充聲部，是一個已經擺進世紀末音樂評價的結論，亦即是，馬勒以及受到他影響的第二維也納樂派作曲家

12 Hugo Riemann, *Musiklexikon*, [5]Leipzig 1900, 521.

13 Arnold Schönberg, *Harmonielehre*, Wien (UE) 1922；亦請參見 Carl Dahlhaus, "Schön-bergs Orchesterstück op. 16. 3 und der Begriff der »Klangfarbenmelodie«", in: Carl Dahl-haus, *Schönberg und andere — Gesammelte Aufsätze zur Neuen Musik*, Mainz (Schott) 1978, 181-183.

14 Carl Dahlhaus, *Die Musiktheorie im 18. und 19. Jahrhundert. Erster Teil. Grundzüge einer Systematik*, Darmstadt (Wissenschaftliche Buchgesellschaft) 1984, 92.

們，嚐試將一個複雜樂團樂句的所有聲部，予以主題動機式地合理化。阿多諾將這個維也納樂派音樂的觀點稱為「對位式」。弔詭地是，在討論這個觀點時，阿多諾轉而反對音色作曲的基本意圖，即是反對音色的美學自律，他以馬勒樂團樂句的「清晰度」（Deutlichkeit）對比「聲響鏡面的無稜角飽和度」（kantenlose Satt-heit des Klangspiegels），大做文章：

> 顏色成為樂曲的功能，樂曲清楚地呈現顏色；作曲也成為顏色的功能，由顏色出發，作曲變化著。有功能的配器自己會對聲響有貢獻，它吹口氣，給予聲響馬勒式的生命。配器要如此進行，讓每個主聲部一定要不被誤解地聽得到。本質的與裝飾的之間的關係要轉化到聲響現象裡；在作曲意義上不容混淆。因之，馬勒批評那種完整聲音的理想，會誤導聲響，讓音樂膨漲起來，裝腔作勢。 15

阿多諾的「結構配器法」（konstruktive Instrumentation）概念裡，令人驚訝地，一個完全以絕對音樂為討論對象之配器技巧的看法，在此走到高峰；馬勒歌曲與交響曲裡的人聲聲部，無論如何，都是樂團整體的構成部份，在阿多諾筆下，卻完全不值得一提；不僅如此，關於馬勒音樂語言之美學多層次的整個討論，也忽視人聲部份有其堅實的戲劇質素之合理性。不過，在一個不是討論配器的地方，阿多諾行文裡，卻思考著馬勒作品中，美學層面齟齬不合的源頭：

> 馬勒一生都在歌劇院渡過，他的交響樂的運行，以多種方式，與歌劇的樂團音樂平行進行著。他卻沒寫歌劇，原因可能在於將對象置於內在畫面天地的轉化。他的交響曲是絕對的歌劇。如同歌劇一般，馬勒以小說般的交響樂由熱情出發，亦流動回來；像他那

15 Adorno, *Mahler*, GS 13, 263.

種填滿內在的各個部份，在歌劇和小說中，要比任何的絕對音樂裡，常見得多。[16]

　　一位作曲家場景的想像能力，在一個「想像的場景」裡，找到音樂的活門，經由此種方式，戲劇質素引發的結構被放到交響樂裡實踐，這種想法，也曾經被拿來談白遼士（Hector Berlioz, 1803-1869）的作品。[17]表面上看來，這種說法本質上涵蓋了兩位作曲家對音樂空間效果的喜愛，但是，雖然以音樂的空間掌控，在1840年與1890年之間，本質上卻有著不同的地位和價值。[18]

　　在大歌劇的時代，舞台空間的整個深度首次被完全使用，也就有了戲劇質素上開放的舞台空間。這樣的舞台空間挑戰著作曲家，創造一個超出舞台範圍的虛擬的演出空間。藉著不同的工具，例如遠方的合唱團、幕後的管風琴，或者軍隊號角聲做為遠方戰爭的符號等等，這種演出空間為觀眾暗示出歌劇劇情的虛擬空間感。將這種空間想像轉移到交響樂裡，例如第二號交響曲最後樂章的「盛大呼籲」（großer Appell）的喊聲，就算在十九世紀末，由於打破了樂類的界限，也都會有著革命性創舉之感。[19]

16　Adorno, *Mahler*, GS 13, 219.

17　Matthias Brzoska, *Die Idee des Gesamtkunstwerks in der Musiknovellistik der Julimonarchie*, Laaber (Laaber) 1995.

18　Stefan Kunze, "Raumvorstellungen in der Musik. Zur Geschichte des Kompositionsbegriffs", *Archiv für Musikwissenschaft* 31/1974, 1-21.

19　Jürgen Maehder, "Klangfarbendramaturgie und Instrumentation in Meyerbeers Grands Opéras — Zur Rolle des Pariser Musiklebens als Drehscheibe europäischer Orchestertechnik", in: Hans John/Günther Stephan (eds.), *Giacomo Meyerbeer — Große Oper — Deutsche Oper*, Schriftenreihe der Hochschule für Musik *Carl Maria v. Weber* Dresden, vol. 15, Dresden (Hochschule für Musik) 1992, 125-150; Jürgen Maehder, "Historienmalerei und Grand Opéra — Zur Raumvorstellung in den Bildern Géricaults und Delacroix' und auf der Bühne der Académie Royale de Musique", in: Sieg-

十八世紀音樂裡，無論完成作品的風格高度或是作品預設的聽眾群為何，音樂的樂句進行還是有著分不出的一致性，大約是法國革命的音樂裡，開始有著音樂演奏在美學與社會差異的不同層面，這種差異在十九世紀的劇場音樂裡，留下了深深的痕跡。[20] 與過往的交響樂傳統相比，劇場音樂面對外來的刺激，無論是新的樂器、各種的樂句進行，或是新的音樂空間效果的形式，一直都「相對開放」；對於這一點，已經有過很多的相關討論。音響色澤感知的「經驗化」，在法國大革命歌劇裡，已經開始。在接下去的幾十年裡，也和日益增加的當代劇場之舞台寫實主義相關，類寫實音響效果佔了上風，讓這種經驗化本質上更加被強調。[21]

異質音樂在十九世紀歌劇裡轉世的佳例為「舞台樂隊」（banda sul palco），在北義大利歌劇文化的脈絡裡，這個樂隊的樂手也清楚地承載著軍隊的指涉。樂團席裡的樂器演奏者自然是義大利人，舞台上，則是一個駐守北義大利的奧地利部隊的管樂隊，踏著步伐前進著。[22] 歌劇裡的舞台配樂（Bühnenmusik）一直都是異質音樂，

hart Döhring/Arnold Jacobshagen (eds.), *Meyerbeer und das europäische Musiktheater*, Laaber (Laaber) 1999, 258-287.

20 「在《魔笛》之後，嚴肅的與輕鬆的音樂，不再能被強迫擺在一起。」出自 Theodor W. Adorno, *Über den Fetischcharakter in der Musik und die Regression des Hörens*, in: Theodor W. Adorno, *Dissonanzen*, Göttingen (Vandenhoeck & Rupprecht) 1956, 12.

21 David Charlton, *Orchestration and Orchestral Practice in Paris, 1789-1810*, Diss. Cambridge 1975; Jürgen Maehder, "Orchesterbehandlung und Klangregie in *Les Troyens* von Hector Berlioz", in: Ulrich Müller et al. (eds.), *Europäische Mythen von Liebe, Leidenschaft, Untergang und Tod im (Musik)-Theater. Vorträge und Gespräche des Salzburger Symposiums 2000*, Anif/Salzburg (Müller-Speiser) 2002, 511-537; Maehder, "Giacomo Meyerbeer und Richard Wagner...".

22 Jürgen Maehder, "»Banda sul palco« — Variable Besetzungen in der Bühnenmusik der italienischen Oper des 19. Jahrhunderts als Relikte alter Besetzungstraditionen?", in:

在使用的樂器上、美感要求和樂句進行，它都和主要樂團音樂的藝術氣質不同。在奧地利和義大利音樂演奏傳統之間，樂器的持續交流，特別是銅管樂器家族，反映在許多稀奇古怪的樂器名稱上；例如翼號（Flügelhorn）的義大利文名稱為Flicorno，或是Flighel。分別由主要樂團和舞台配樂奏出的高階與低階音樂同時並列，如此的二元性，對於歌劇指揮馬勒而言，自是熟悉不過；同樣地，藝術音樂與噪音效果同時存在，像第六號交響曲的牛鈴、鐘聲和槌子，也就理所當然。對於馬勒同時代的人們而言，作曲家將這種效果放到交響作品的想像空間裡，自也就顯得頗具革命性。

談到受到外在影響，舞台配樂使用樂器潛在的「開放性」不能不提，特別是新的樂器，它們經常經由舞台配樂的途徑，進入樂團的標準編制內。除了樂器之外，非藝術音樂的軍樂，它的編制和句法，也對十九世紀中葉歌劇總譜的音樂結構，有著本質的影響。[23] 規格化的伴奏音型、中聲聲部的反拍後顫音（Nachschlag）伴奏，還有低音號在重拍上的加強，只是源自管樂隊標準語彙中的一小部份，這些語彙影響了不少歌劇的句法；特別是在十九世紀的音樂會裡，這些歌劇經常經由改編成管樂隊版，而有了知名度。[24]

Dieter Berke/Dorothea. Hanemann (eds.), *Alte Musik als ästhetische Gegenwart. Kongreßbericht Stuttgart 1985*, Kassel (Bärenreiter) 1987, vol. 2, 293-310.

23 Adriana Guarnieri Corazzol, "»Fate un chiasso da demoni colle palme e coi talloni!«. La disgregazione dei livelli di cultura nell'opera italiana tra Ottocento e Novecento", in: Giovanni Morelli/Maria Teresa Muraro (eds.), *Opera & Libretto*, vol. 2, Firenze (Olschki) 1993, 381-416.

24 Roberto Leydi, *Diffusione e volgarizzazione*; Giovanni Morelli, *L'opera nella cultura nazionale italiana*，為以下書籍的兩個章節：Lorenzo Bianconi/Giorgio Pestelli (eds.), *Storia dell'opera italiana*, vol 6., 303-392 (Leydi) 及 395-453 (Morelli).

十九世紀初的交響樂傳統裡，樂團編制跟隨著一個相當穩定的模式，因為，以一種重要的對話方式，所有樂器有機共同作用完成之要件，幾乎不容許對一個交響樂句的編制，做任何基本的變化。[25] 相對地，歌劇一直為著形式的個別部份，使用選擇性編制（Auswahlbesetzung），因著樂句戲劇質素的內涵，選擇性編制會重新被結構。音樂史上，第一次將伸縮號當做交響樂團樂器使用，是在貝多芬第五號交響曲終曲樂章裡，但是，在歌劇史上，早自早期佛羅倫斯的幕間劇（《女朝聖者》（La Pellegrina），1589）時代，同一樣樂器就已經被使用了；這個現象幫助奠定了舞台上使用伸縮號的傳統，在四百年的歌劇史裡，這個傳統從未間斷過。[26] 直到華格納以後的音樂，樂團總奏（Tutti）才退回到一個作曲的虛擬範疇裡，就算是「樂團總奏」，也並未用到樂團編制的所有樂器；由一個樂團所有樂器做出的有意義的相關配置，轉變成為一個只是羅列樂器的名單，在作品進行中，樂器會陸續加入。經由如此的變化，在一個大型總譜裡，產生了一個樂器寬廣的可用性，它容許作曲家使用相對少見的編制。

就樂團歌曲而言，它們還缺乏自己的編制傳統，選擇性編制的模式，就像至晚從十九世紀以來戲劇配樂所熟悉的那樣，正好提供了新的可能；而馬勒第一批聯篇歌曲，正處於這個樂類傳統開始的時刻。建築在縮小的選擇性編制的可能之基礎上，馬勒得以在他晚

25 Klaus Haller, *Partituranordnung und musikalischer Satz*, Tutzing (Schneider) 1970; Jürgen Maehder, "Satztechnik und Klangstruktur in der Einleitung zur Kerkerszene von Beethovens *Leonore* und *Fidelio*", in: Ulrich Müller et al. (ed.), *»Fidelio«/»Leonore«. Annäherungen an ein zentrales Werk des Musiktheaters*, Anif/Salzburg (Müller-Speiser) 1998, 389-410.

26 Maehder, *Klangfarbe als Bauelement des musikalischen Satzes...*

期的歌曲作品裡，完成一種樂團織體，這種樂團織體有著指標作用
的現代性。對於這個情形，阿多諾曾有過精闢的描述：

> 若說只用同質結合聲響的原則，會導致壞的填充聲部，那麼不用
> 它，最清楚的配器會只是抽象的。馬勒是位配器大師，因為他由如
> 此的矛盾裡，衍生出他的處理方式，就像在他的標示裡，個別性的
> 精確和整體的熱情，不會彼此衝突，而是彼此共同生活。與幻境
> 的華格納式的無終止性相反，馬勒的樂團是冷酷的，走向清楚的
> 灰色；在他筆下，務實性從不會傷害相異性。然則，樂團打開了樂
> 器綢褶的重度，就像馬勒的和聲經常打開曖昧不明的四聲部聖詠
> 曲的重度一般；在亡兒之歌和一些其他的呂克特歌曲裡，有著最
> 清楚的後續結果，這是未來的室內樂團之原初現象。[27]

就算在一個室內樂團的框架內，選擇一個特定的編制，也
很少沒有模式依循，馬勒樂團歌曲的狀況，卻是得在樂類傳統之
外，尋找模式。史密勒（Elisabeth Schmierer）的博士論文指出，在
理解馬勒的歌曲時，樂團歌曲的樂類傳統，有其重要性；這是該
論文的一個重要成就。[28] 馬勒早期歌曲創作的靈感，究竟係以樂團
句法或是鋼琴句法為優先，並無法確定；因為，就算有鋼琴縮譜式
的記譜，也不必然表示，這個鋼琴句法真地也是為演出所思考的。
這個現象固然反映了流傳資料的缺憾，更重要的是，它反映了作品
的內在必須性。[29] 馬勒的樂團句法從來就不是已經存在於鋼琴句法

27 Adorno, GS 13, 266.

28 Elisabeth Schmierer, *Die Orchesterlieder Gustav Mahlers*, Kassel (Bärenreiter) 1991
（ = »Kieler Schriften zur Musikwissenschaft«, vol. 38）。【編註：亦請參見本書蔡
永凱〈「樂團歌曲？！」──反思一個新樂類的形成〉一文。】

29 Peter Revers, "Latente Orchestrierung in den Klavierliedern Gustav Mahlers", in: Wolf-
gang Gratzer/Andrea Lindmayr (eds.), *Festschrift Gerhard Croll*, Laaber (Laaber) 1992,
65-77.

之結構的「外在裝飾」,而是作品意圖本身的自我實踐。

　　以下用歌曲《午夜時分》(*Um Mitternacht*)為例,以呈現一首歌曲樂團編制依賴非交響音樂傳統的情形。馬勒在鋪陳呂克特(Friedrich Rückert, 1788-1866)的詩詞時,用了十九世紀歌劇史上常見的一種類型:歌劇的祈禱曲(Preghiera)。十八世紀末與整個十九世紀裡,歌劇史裡無數的祈禱曲顯示著,歌劇舞台上向上主的呼喊,有一個可以清楚定義的句法技巧意涵的層次:人聲以緩慢的速度,展開一段沈重的、聖詠式的旋律,它例外地只由管樂聲響和豎琴琶音伴奏著。[30] 以純粹管樂伴奏祈禱曲,在十九世紀歌劇裡,彼彼皆是;到目前為止,比較少被注意的是,女性聲音較常使用木管伴奏,低的男性聲音則較常使用銅管伴奏。僅舉幾首著名的十九世紀歌劇祈禱曲為例:韋伯(Carl Maria von Weber, 1786-1826)《歐依莉安特》(*Euryanthe*)女主角的詠嘆調、華格納(Richard Wagner, 1813-1883)《唐懷瑟》(*Tannhäuser*)依莉莎白(Elisabeth)的禱告與渥夫藍(Wolfram)的〈晚星之歌〉(*Lied an den Abendstern*)、威爾第(Giuseppe Verdi, 1813-1901)《奧塞羅》(*Otello*)德絲德夢娜(Desdemona)的祈禱曲,還有浦契尼(Giacomo Puccini, 1858-1924)《山精》(*Le Villi*)裡,父親與羅伯托(Roberto)告別時的曲子。

　　馬勒樂譜的樂團編制沒有用絃樂,用了木管和銅管、定音鼓、豎琴與鋼琴,這個編制有些很特別的特質,必須予以詳盡的說明。在此,柔音雙簧管(Oboe d'amore)取代了一般雙簧管句法技巧的角色,一定是因為它的名字 [31],或許也還因為它和一般雙簧

30　Christiane Gaspar-Nebes, *Stationen der Preghiera in der italienischen Oper bis 1815*, Diss. LMU München 1996.

31　【譯註】義文 amore 為「愛情」之意。

Um Mitternacht

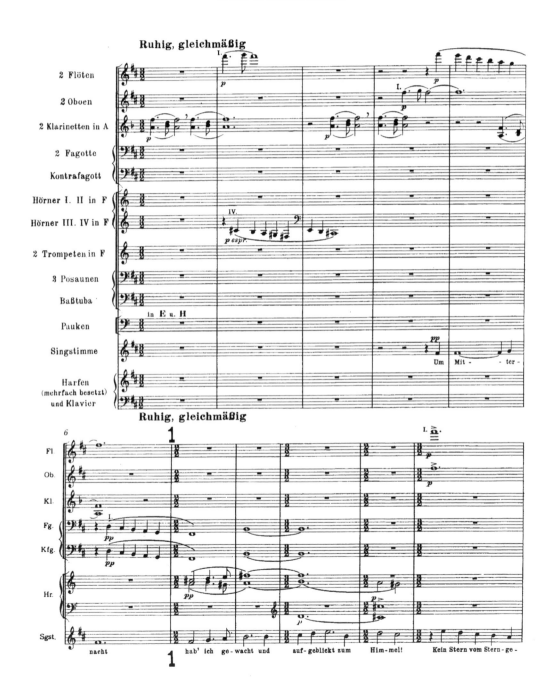

管的音色只有微小的差別，而被選用。樂團的低音聲部，由兩支低音管和倍低音管、三支伸縮號和低音號構成，相形之下，高音聲部只用了一支長笛、一支柔音雙簧管和兩支單簧管，而顯得精簡【譜例一】。可稱全新的，是結合豎琴與鋼琴齊奏的琶音，在音樂的高峰處，這個琶音保證了一個與銅管旗鼓相當的聲響填充【譜例二】，並且，這種用法，也和廿世紀室內樂團裡使用鋼琴的一般傾向，是一樣的。[32] 全曲基礎句法模式的特色，本質上，得力於聖詠曲句法，然則，高音木管的滑音段落，卻一再地打破聖詠曲的美學規範；使用很少的動機，亦是此句法模式的特色。除了和絃式的聖詠樂句外，還有一個引人注意的音樂基材，是在低音管、法國號甚至獨奏低音號組成的低音域裡進行的下行音階，這個音階是讓樂團句法有著少見的線性個性的主因。

薛佛斯已經指出了被隔離的豎琴與法國號聲音的重要性，它在馬勒的樂團句法裡，同時具有延長音的功能；這一點在呂克特歌曲《我呼吸一個溫柔香》（*Ich atmet' einen linden Duft*）[33] 與《世界遺棄了我》（*Ich bin der Welt abhanden gekommen*）裡，可以清楚地看到。《我呼吸一個溫柔香》一開始，雙簧管、中提琴泛音、豎琴和鋼片琴齊奏，做出了一個精妙的聲響，如此的聲響精妙，只能經由將大型發聲體的特殊樂器，使用在一個選擇性配器的框架裡，才能完成【譜例三】。與這個由不同組合物結合而成的混合聲響，形成對比的，是一個由加了弱音器的小提琴演奏的線條，它以其頑固音型式的進行，貫穿刻意缺少填充聲部的樂團句法。這種將樂團句法進行人工消瘦的方式，在《世界遺棄了

32 Egon Wellesz, *Die neue Instrumentation*, 2 vols., Berlin (Max Hesse) 1928/29.

33 【編註】亦請參考本書達努瑟〈馬勒的世紀末〉一文。

105

Ich atmet' einen linden Duft

我》裡，有更進一步的發展，這首歌曲的精簡聲響性，預示了後來《大地之歌》（*Das Lied von der Erde*）中間樂章的情形。英國管做為獨奏樂器的特別角色，就一個其實算小的樂團編制而言，很不尋常【譜例四】，卻在魔號歌曲《軍樂官見習生》（*Der Tamboursg'sell*）的最後段落，已經使用，在這裡，兩支英國管幾乎以二重奏的方式，吹奏著旋律線。豎琴最低音域迴響聲音的特別聲響性，在馬勒之前，很可能從未被以如此像低音鐘聲或鑼聲的方式使用過。

比較魔號歌曲《帕度瓦的安東紐斯之對魚講道》（*Des Antonius von Padua Fischpredigt*），以及它被用在馬勒第二號交響曲詼諧曲樂章的情形，就可以清楚看到，歌曲個別的聲響形體，係如何取決於樂團歌曲特別的樂類形式的。[34] 交響曲中，配器自然有所改變，其中，就「擴大」的技巧而言，可稱都還符合華格納樂劇框架的一般配器技法程度，除此之外，最令人注意的是，馬勒如何為樂團句法找到其他問題的基本解決方式。例如降E單簧管，在歌曲裡，或許也因為小編制的絃樂，降E單簧管被避免使用【譜例五】，在交響曲樂句裡，為了在高音域做出擬諷的單簧管音型，降E單簧管的聲音顯得特尖銳【譜例六】。不僅如此，經由使用衍生樂器，例如倍低音管，可以做到樂團聲響的擴大。在將一個現有樂團語法轉換成「較大型樂類」時，馬勒技術上的大師風範，在「瓦解」的重新形構上，特別突顯，【譜例七】顯示在歌曲總譜裡，以半音進行處理的情形，它們在交響曲裡的特殊力道，則來自樂團聲響的型塑。【譜例八】

馬勒在他的樂團歌曲裡使用的各種樂團編制，建立了一個刻

34　亦請參見艾格布萊希特關於這一個轉化過程的論述，Hans Heinrich Eggebrecht, *Die Musik Gustav Mahlers*, München/Zürich (Piper) 1982,〈馬勒的對魚講道〉（Mahlers Fischpredigt）一章，199-226。

Ich bin der Welt abhanden gekommen

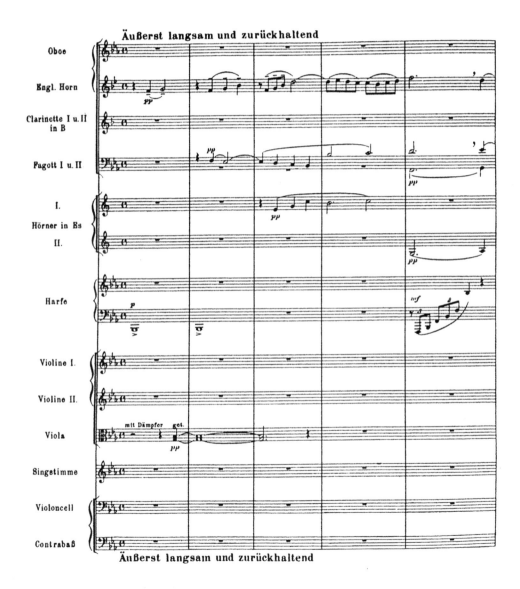

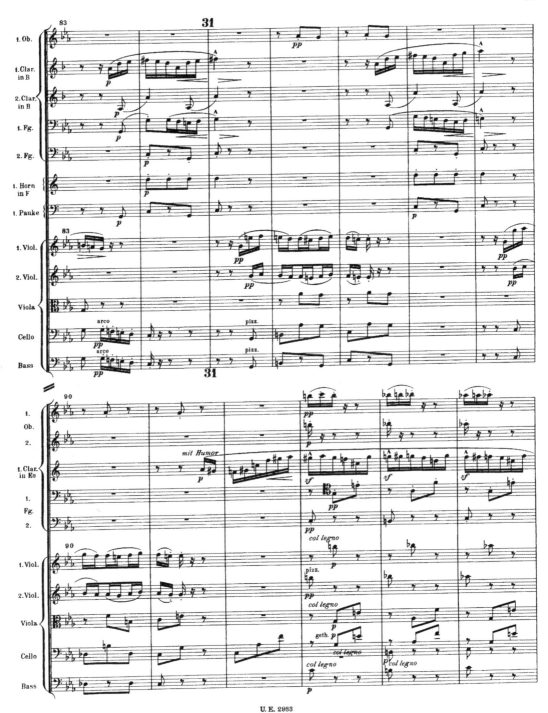

【譜例七】馬勒，《帕度瓦的安東紐斯之對魚講道》，總譜，第137頁。

【譜例八】馬勒，第二號交響曲，總譜，第86頁。

意選擇作為之下的產品，這個作為的出發基礎，係奠基在世紀末音樂之大型交響樂團的樂器狀況之上。因之，馬勒這種只因著歌曲刻意的聲響形塑做為目標，所做的個別選擇，可以以幾乎不受限制的方式，結合較少被用的衍生樂器，這些樂器在一部交響作品的框架裡，很可能只是一個大型編制的一份子而已。並且，對於所有在歌曲進行中被加入的樂器，作曲家也不必受拘束，一定要給它們一直有的習慣功能，因為，在歌曲較小的空間框架裡，這幾乎是不可能的。十九世紀交響傳統的繼承遺產裡，有著許多結構的強制，在一首交響曲裡，它們都還規範著，樂團歌曲的配器，卻能夠由這些強制中掙脫出來。如此一來，一首樂團歌曲的配器成為一個有意進行的動作，得以儘可能利用世紀末樂團調色盤提供給作曲家的可能性，並且還有著不受拘束的自由。

馬勒的世紀末

達努瑟（Hermann Danuser）著

羅基敏 譯

原文出處：

Hermann Danuser, *Mahlers Fin de siècle*, in: *Das Imaginäre des Fin de siècle. Ein Symposion für Gerhard Neumann*, ed. Christine Lubkoll, Freiburg i. Br. (Rombach), 2002 (= *Rombach Wissenschaften. Reihe Litterae 88*), 111–133.

作者簡介：

達努瑟，1946年出生於瑞士德語區。1965年起，同時就讀於蘇黎世音樂學院（鋼琴、雙簧管）與蘇黎世大學（音樂學、哲學與德語文學）；於音樂學院先後取得鋼琴與雙簧管教學文憑以及鋼琴音樂會文憑，並於大學取得音樂學博士（博士論文 *Musikalische Prosa,* Regensburg 1975）。1974至1982年間，於柏林不同機構任助理研究員，並於1982年，於柏林科技大學取得教授資格（Habilitation；論文 *Die Musik des 20. Jahrhunderts,* Laaber 1984）。1982至1988年，任漢諾威音樂與戲劇學院（Hochschule für Musik und Theater Hannover）音樂學教授；之後，於1988至1993年，轉至弗萊堡大學（Albert-Ludwigs-Universität Freiburg im Breisgau）任音樂學教授；1993年起，至柏林鴻葆大學（Humboldt-Universität Berlin）任音樂學教授至今。

其主要研究領域為十八至廿世紀音樂史，音樂詮釋、音樂理論、音樂美學與音樂分析為其主要議題，並兼及各種跨領域思考於音樂學研究中。達努瑟長年鑽研馬勒，為今日重要的馬勒研究專家，其代表性書籍為 *Gustav Mahler: Das Lied von der Erde*, München (Fink) 1986; *Gustav Mahler und seine Zeit*, Laaber (Laaber)1991, [2]1996; *Weltanschauungsmusik*, Schliengen (Argus)2009；其餘著作請參見網頁
http://www.muwi.hu-berlin.de/Historische/mitarbeiter/hermanndanuser

　　與馬勒（Gustav Mahler, 1860-1911）出生於同一時代，理查‧史特勞斯（Richard Strauss, 1864-1949）有著長達七十年的創作生涯。正因著如此漫長的時間，史特勞斯的創作具有之跨越時代的創作曲線，得以促使學界對音樂史裡「現代」（Moderne）[1]一詞的概念和定義，做新的評估。[2]不同於史特勞斯，由1880年代至1911年五月去世，馬勒生前僅有著約四分之一個世紀的創作時間；這個年代雖然正好落在兩個世紀交替之際，卻不是被一個新世紀的開始所框住，而是經由一次世界大戰的發生，劃出它的界線。是否因為如此，馬勒成為音樂史上世紀末（Fin de siècle）[3]的範本作曲家？就像文學家湯瑪斯‧曼（Thomas Mann, 1875-1955）筆下描繪的那樣？或像維斯康堤（Luchino Visconti, 1906-1976）電影裡呈現的那般？是他們賦予了馬勒世紀末的形象。[4]將近尾聲的廿世紀，並沒有迷失在後現代最後的枝枝節節裡。1990年前後，世界史上出現了轉捩點。[5]廿世紀臨去秋波，再度展現了完全的未來、完全的開放以及完全的不確定。同樣地，一百年前，十九世紀的八〇年代末，文學的、藝術的以及音樂的「現代」，開始著它們有生命力的、充滿衝突的過程；音樂上，除了史特勞斯與

117

1　【譯註】為儘量避免誤讀，本譯文中，凡「現代」（Moderne）一辭具有歷史時期意涵時，一律加上引號「」標示。

2　請參考Bernd Edelmann, Birgit Lodes & Reinhold Schlötterer (eds.), *Richard Strauss und die Moderne. Bericht über das Internationale Symposium München, 21. bis 23. Juli 1999*, Veröffentlichungen der Richard-Strauss-Gesellschaft 17, Berlin (Henschel) 2001，特別是以下作者文章：Leon Botstein, Hermann Danuser, Reinhold Schlötterer及Walter Werbeck。

3　【譯註】Fin de siècle 一詞專指十九世紀末，而非每一個世紀末。

4　【譯註】亦請參考本書達爾豪斯〈馬勒謎樣的知名度——逃避現代抑或新音樂的開始〉一文。

5　【譯註】意指東歐共黨國家先後瓦解，東西德統一等等一連串重大事件。

德布西（Claude Debussy, 1862-1918）外，還有年輕的馬勒，以其1888年完成的第一號交響曲[6]加入「現代」的行列。如是之故，本文將以一種「開放」的方式處理「馬勒的世紀末」這個題目，而不打算描繪這個時期的天鵝之歌。首先，將以兩個文化人生的段落，分別稱之為「啟蒙」和「壓抑與危機」，以觀察馬勒突顯的「現代」；在這個基礎上，再進入馬勒的音樂：剖析兩首歌曲與第九交響曲第一樂章。

一、以「現代」為啟蒙

雖然和浪漫多所關連，在很多地方，馬勒的藝術實務，顯現出現代啟蒙的特質。馬勒的朋友圈裡，有許多不同專業的學者，他們分享著馬勒的藝術思考，馬勒亦相對地參與著他們的專業思考；他們是物理學家柏林內（Arnold Berliner, 1862-1942）、法學家貝恩（Hermann Behn, 1859-1927）、哲學家與詩人黎皮內（Siegfried Lipiner, 1856-1911）等等。特別是他的生活環境：馬勒出生於猶太德語區，它被捷克語區環繞、介於波希米亞與摩拉維亞之間。直至八〇年代中期，整個社會環境係在哈布斯堡（Habsburg）王朝統治的歷史時代裡，信賴著一個自由的、理性的、有效能的大政治環境，這個多種族國家和它的首都維也納，尚未因著公開的反猶主義，被各種族社會之間的緊張癱瘓掉。[7]

在不到二十年的時間裡，集指揮與作曲於一身的馬勒，得以由夏季療養地巴德哈爾（Bad Hall）劇院小指揮（1880），做到維也納宮廷劇院（Wiener Hofoper）總監（1897-1907）。他之所以做

6【編註】亦請參考本書梅樂亙〈馬勒早期作品裡配器的陌生化〉一文。

7 Carl E. Schorske, *Fin-de-siècle Vienna. Politics and Culture*, New York (Random House) 1980, 24-115.

得到，除了卓越的藝術才華外，還有個人的智慧與行政組織上的長才。馬勒的職業生涯明顯地證明了，在十九世紀結束之際，同化的猶太人在德語歐洲可以有的機遇。由於馬勒白手起家，難以承擔生涯中任何的錯誤與狀況，要達到他的藝術目標，他必須展現過人的堅持。

馬勒對自己卓越的藝術認知充滿信心，身為指揮，他不厭其煩地，在總譜和分譜上做清楚明確的演奏說明，以期在演出作品時，儘量避免任何樂器出現不可預見、不合作曲家意圖的聲音。馬勒還啟蒙式地思考著一個聲響逐漸推升的理性，他特別注意，要精確地突顯高音聲部：當高音聲部是樂句上的主聲部時，他會借助樂器本身以及力度的掌控，讓最高聲部相對於其他聲部，特別是中音聲部，能夠突顯出來，以讓「旋律」深深印入耳朵裡。整體而言，他區分了各種音量級別，拓寬了音量強度值；僅僅透過樂團聲響，他就征服了聽眾。[8] 馬勒很清楚「量」具有的「質感」，「數大便是美」，可稱是1890年代的「現代」先知，他視室內樂為音樂演奏上之音樂社會的過時形式。因之，在漢堡與維也納的音樂會曲目裡[9]，馬勒開始實驗性地將舒伯特與貝多芬的絃樂四重奏以樂團編制演出，招來樂評猛烈充滿敵意的攻擊；馬勒的做法剛好與表現主義的「新音樂」大相逕庭，1910年間，這批

119

8 馬勒的紅顏知己娜塔莉・鮑爾萊希納（Natalie Bauer-Lechner）有一次寫著：「我從沒聽過那麼樣的聲響強度，也從未想到有此可能，全無粗糙處。後來，馬勒說：『之所以能做到，是因為在我手上，主要的高音聲部一直都是最強的……』」見 *Gustav Mahler in den Erinnerungen von Natalie Bauer-Lechner*, ed. Herbert Killian, Hamburg（Wagner）1984【以下縮寫為 NBL 1984】，129。（該書為J. Killian於1923出版之同名書之增修版）。

9 例如在漢堡1894/95樂季演出舒伯特（Franz Schubert, 1797-1828）的 d小調絃樂四重奏 D 810（《死與少女》（*Der Tod und das Mädchen*）），在維也納1898/99樂季演出貝多芬（Ludwig van Beethoven, 1770-1827）f 小調絃樂四重奏，op. 95。

人士重新將室內樂的概念燃起生機。**10**

　　馬勒將外在的生活情形轉為他藝術生涯的助力。雖然他一直抱怨著，劇院的苦差事讓他無法好好寫自己的作品，事實上，他的雙重藝術身份，詮釋者與作曲者，二者總是交互作用，帶來豐碩的成果。順帶一提，如此的情形與理查‧史特勞斯很像，連兩人的創作節奏都差不多。**11**馬勒還是單身時，大約九〇年代在漢堡的時候，主要由他的妹妹尤斯汀娜（Justine）掌理家務，1902年三月結婚後，則由妻子阿爾瑪‧瑪麗亞（Alma Maria）接手；由於不必再為哥哥持家，在馬勒結婚後第二天，妹妹亦成家了。

　　乍看之下，馬勒一生的社會文化環境，在很多方面，正好是「頹廢」（Décadent）的相反寫照。他融入維也納社會的階級遊戲裡：出於文化政治的思考，他改信天主教（1897）；他與阿爾瑪‧辛德勒（Alma Schindler, 1879-1964）**12**的基督徒婚姻，被維也納社會接受，並且很快成為兩個女兒的父親。在國際上，他聲譽日隆，是各方爭相邀請客席的指揮，演出自己或他人的作品。馬勒代表的是一個成功的現代藝術家典型，在廿世紀的媒體和聲音複製技術發明前，馬勒就已懂得利用當時各種大眾傳播工具，發展他的藝術生涯。在湯瑪斯‧曼的小說《魂斷威尼斯》（*Der Tod in Venedig*）

10 請參見 Reinhold Brinkmann, "Die gepreßte Sinfonie. Zum geschichtlichen Gehalt von Schönbergs Opus 9", in: Otto Kolleritsch (ed.), *Gustav Mahler. Sinfonie und Wirklichkeit*, Graz (Universal Edition) 1977 (= *Studien zur Wertungsforschung 9*), 133-156。

11 真正的作曲工作，由第一個草思到草稿到連續總譜或配器構思，係在劇院休息時的夏天進行；謄寫總譜，特別是配器和表情記號，則在歌劇和音樂會樂季期間，亦即是秋天和冬天。

12 【譯註】辛德勒為馬勒妻子阿爾瑪原姓。阿爾瑪為當代出名的美女，蘭心慧質，才貌雙全，眾多著名藝文人士均先後拜倒在其石榴裙下。馬勒過世後，阿爾瑪兩次改嫁，但始終維持著馬勒的姓。1929年，她與作家韋爾賦（Franz Werfel, 1890-1945）結婚後，亦冠上他的姓，自此一直以 Alma Mahler-Werfel為名。

裡，作者以馬勒為雛型，書寫藝術家古斯塔夫‧阿宣巴赫（Gustav Aschenbach），他來到威尼斯，一個獻給死亡、邀請死亡的城市。[13] 書中呈現的藝術家意亂情迷、難以自拔的形象，實和果斷的劇院總監、忙碌之至的樂團指揮、克服萬難的作曲家、幸福的一家之主古斯塔夫‧馬勒全不相關。如此的形象係世紀末文學的產物，半世紀之後，在維斯康堤的電影裡再現時，則是1960年代的懷舊風；這個形象以一個很強的方式投射著一個歷史事實，形塑出一位生命末期的藝術家。在馬勒所扮演的社會角色中，他外在的生平是一頁猶太同化的成功史，標誌著憑藉科學與藝術達到的社會地位的竄升。馬勒歐洲聲譽最扣人心弦的一刻，莫過於第八號交響曲的首演：1910年九月十二日在慕尼黑。這個時候，馬勒的健康情形已大不如前，靠著鋼鐵般的意志，得以讓一個音樂演出史上巨大的機器，臣服在他一個人的藝術意志下。在場的人士有馬勒來自遠近的朋友，以及歐洲人文與藝術菁英中的佼佼者，他們以無比的熱情見證了這個事件。在如此的勝利中，已經可以看到馬勒人生盡頭的跡象嗎？畢竟，最後讓馬勒撒手人寰的病，當時還無藥可醫的心內膜炎，係在當年冬天旅居美國時，才爆發的。結合馬勒人生最後四年的一些事件，觀察他內在生命的一些角度，可以感覺到，在這個習慣於成功的身軀裡，有些裂痕，也可以察覺，這位開創時代巨人的身影，實有其侷限，一位走向死亡的、頹廢的藝術家形象，呼之欲出。

二、壓抑與生命危機

馬勒過世時，那些操控他生命的外在力量，似乎一時都還沒有改變。三年後，他家鄉所在的中歐，其政治與軍事秩序，在第

13 請參見 Bernard Dieterle, *Die versunkene Stadt. Sechs Kapitel zum literarischen Venedig-Mythos*, Frankfurt/New York/Bern (Peter Lang) 1995 (Artefakt 5)。

一次世界大戰的災難裡瓦解；整整四分之一個世紀後，在捷克斯拉夫與奧地利加入德意志帝國後，這個區域的社會結構經由對猶太人的迫害與屠殺、經由戰爭，終致全面地解體。這些事件原非一定會發生，而是有著重要的歷史要件。哈布斯堡王朝是個多種族國家，種族間的衝突導致1914年大戰的爆發；同樣重要的是有心人士挑起反猶的情緒，這個舉動在二次世界大戰的猶太人大屠殺（Holocaust）達到高峰。在世紀末之時，沒有一個地方像維也納那樣，種族衝突與反猶情緒浮出檯面，這段時間，正好亦是馬勒接掌維也納宮廷劇院的時間。[14]

如果看不到社會的機制與社會的驅動力，馬勒不可能實現他的藝術生涯；然而，面對反猶的挑釁，馬勒就像其他被攻擊的猶太人一樣，完全沒反應。他的理念至上、精神優先的信念，以及相信支持他的勢力會獲勝，面對挑起這波聲浪的帶頭者，馬勒選擇放棄為自己辯護。如果他採取行動，反對世紀之交奧地利政治的反猶主義、反對德國國家主義的荀納若（Georg von Schönerer, 1842-1921）、反對基督社會主義的呂艾格（Karl Lueger, 1844-1910）、反對這些可稱是日後希特勒典範的人物，或者乾脆加入黑爾策（Theodor Herzl, 1860-1904）的錫安主義（Zionism）黨，是否這個猶太同化就會像層面紗一樣，被扯下呢？1899年一月十五日，馬勒指揮維也納愛樂演出第五場音樂會，曲目中有馬勒改編成絃樂團版的貝多芬f小調絃樂四重奏，作品95、舒曼（Robert Schumann, 1810-1856）的降B大調交響曲，以及柴可夫斯基（Peter Tchaikovsky, 1840-1893）的《一八一二序曲》。音樂會

14 呂艾格一直搧動著群眾的反猶主義，他在1895年選舉中獲勝，但是奧皇一直延遲任命他為維也納市長，直到兩年後，1897年，呂艾格終於獲得任命，馬勒亦是同年至宮廷劇院上任。呂艾格於1910年去世，比馬勒早一年。

後，馬勒的紅顏知己娜塔莉‧鮑爾萊希娜（Natalie Bauer-Lechner）
記下了當時的情形：

> 音樂會開始時，展示了對馬勒的支持，係被一些反對掌聲的噓聲所
> 引起；這一次大家以掌聲接納馬勒。這個宣示的內在原因卻是一個
> 反猶的鬧劇，最近發生在馬勒身上；因為呂艾格市長不想讓「猶太
> 人」馬勒指揮維也納愛樂的年度濟貧音樂會，而維也納愛樂當然拒
> 絕演出，如果不是他們所選的指揮，而是別人來指揮音樂會。<u>在整
> 個過程中，馬勒沒開過口，全不放在心上</u>，對於這些反猶媒體最糟
> 的攻擊和侮辱，一概置之不理，倒是其他的媒體幫他講話。[15]

　　和其他同化的中歐與西歐猶太人一樣，馬勒亦拒絕東歐猶太
人。反猶的騷動並不區分猶太人的個別族群，相對地，西歐猶太
人則是很看重彼此之間的區別；他們認為，自己在語言、風俗、
文化、學術、藝術領域裡的成就，會受到移居過來的東歐猶太人
傷害。1903年三月卅一日，馬勒在稜柏格（Lemberg）指揮音樂
會，他由那裡寫信給妻子：

> 我今天精神很好，心情也不錯。這裡的日子又有很獨特的一面。最
> 可笑的應是波蘭猶太人，在這裡到處亂跑，就像其他地方的狗一
> 樣。觀察他們，是件很有意思的事！我的天，我會和他們有血緣關
> 係？！我覺得那些種族理論很蠢，眼前就是證據，我真不知道要怎
> 麼對妳形容才好！[16]

　　根據當時的種族理論，認為在這位維也納宮廷劇院總監和他
所討厭的東歐猶太人之間，有著血緣關係，馬勒激烈地排斥著這

123

15　NBL 1984, 127-128。底線強調出自本文作者。

16　Henry-Louis de La Grange und Günther Weiß (eds.), *Gustav Mahler, Ein Glück ohne
Ruh. Die Briefe Gustav Mahlers an Alma. Erste Gesamtausgabe*, Berlin (Siedler) 1995,
144.

個說法，於此，豈不可以清楚看到他內心隱藏的害怕？馬勒的出身，亦顯現在他的音樂裡。他傾向極端的複音手法，以及他吸納各種音樂，甚至平庸音樂（Trivialmusik）的音樂概念，在他童年及青少年時期日常生活聽到的摩拉維亞民間音樂裡，都可以找到源頭。就像成功人物經常有的現象，馬勒不喜歡人家提起他平凡的社會出身，即或這個出身早就經由廣博的教育而提升了。不過，一些鮑爾萊希娜紀錄下來的馬勒言語，證實了他對猶太文化的背景，一直念念不忘。

直至今日，這些言語都可以和華格納詮釋裡的熱門議題相連結，亦即是華格納作品裡的猶太或反猶主義的音樂性格描繪。[17] 特別是自從阿多諾（Theodor W. Adorno, 1903-1969）的《試論華格納》（Versuch über Wagner）問世以來，在華格納的戲劇角色中，《尼貝龍根指環》（Der Ring des Nibelungen）裡的侏儒迷魅（Mime）[18]，以及《紐倫堡的名歌手》（Die Meistersinger von Nürnberg）裡的書記官貝克梅瑟（Beckmesser）[19]，均被理解為對猶太人的醜化。[20] 馬勒當年的說法，與所有可能的歌者相比，他都

17 請參見Hermann Danuser, "Universalität oder Partikularität? Zur Frage antisemitischer Charakterzeichnung in Wagners Werk", in: Dieter Borchmeyer, Ami Maayani & Susanne Vill (eds.), *Richard Wagner und die Juden*, Stuttgart und Weimar (Metzler) 2000, 79-102；書中並詳列相關之學術性參考資料。亦請參見Jens Malte Fischer, *Richard Wagners »Das Judentum in der Musik«. Eine kritische Dokumentation als Beitrag zur Geschichte des Antisemitismus*, Frankfurt a. M. (Insel) 2000。

18 【譯註】請參考羅基敏／梅樂亙，《華格納‧《指環》‧拜魯特》，台北（高談）2006。

19 【譯註】請參考羅基敏，〈華格納的《紐倫堡的名歌手》〉（上），《音樂月刊》一六六期（八十五年七月），130-135；〈華格納的《紐倫堡的名歌手》〉（下），《音樂月刊》一六七期（八十五年八月），128-131。

20 Theodor W. Adorno, *Versuch über Wagner* [1952], München u. a. (Droemer Knaur) 1964, 21.

更具有嘲諷猶太人的潛力，來恰適地演出這兩個角色，係超過了一般指揮的權限，因為它們的弦外之音，指向了他自己的經驗視野。以下是這兩段話，第一段出於1898年九月，《指環》於維也納宮廷劇院演出，第二段則是1899年十一月廿七日，《紐倫堡的名歌手》在同一地點上演：

> 須畢爾曼（Spielmann）是《齊格菲》裡的新迷魅。雖然他絕不是不重要，音樂上和表演上都有性格和內容，只是他做得太多了，馬勒很生氣地說：「他想多搞笑些，卻從個性變成諷刺，他把這角色搞過頭了；因此，我會馬上開除他。他在劇院混太久了，養成一堆壞習慣。最令人生氣的是他模仿東歐猶太人的口音（Mauscheln）[21]。雖然我百分之百相信，這個角色是個活生生的、華格納刻意塑造來譏笑猶太人的寫照（華格納給他的特質，以各方面來說都是：小聰明、貪心，還有所有音樂上和台詞上精準的行話），可是，天曉得，也不能被誇大到言過其實的程度，像須畢爾曼那樣；特別是在維也納，在『k. k.[22] 宮廷劇院』，這可不成了維也納最可笑的事，會是個大醜聞！／我知道只有一個迷魅（我們大家都滿懷期待地看著他）：那就是我！你們才會驚訝，這個角色裡有些什麼，我打算如何將這些公諸於世！」[23]

> 有些角色，他找不到他希望的歌者陣容；特別是貝克梅瑟，一直都找不到符合他希望的人。他很懷疑，根本找不到正確的演出

21 【譯註】德語Mauscheln一詞指稱東歐猶太人講維也納口音德文的腔調。在馬勒時代，這一詞還無特別的反猶情結，在納粹德國垮台後，由於這一詞被賦予的反猶情形，在今日德語世界，幾乎已不被使用。

22 【譯註】k. k. 為 kaiserliche königliche 二字的縮寫，指哈布斯堡家族歷來為神聖羅馬帝國與匈牙利王國的統治者，亦即中文世界習稱的「奧匈帝國」。

23 NBL 1984, 122。底線強調出自本文作者。

者。「只有一個人做得到」，他喊著，如同他曾經提到迷魅那樣，「我！」24

當時在維也納，反猶主義開始快速高漲。顯然地，對於將這兩個角色做帶有嘲諷的詮釋，馬勒只能認同到一個程度，亦即是這些角色必須還是作品藝術世界的一部份，而不是經由東歐猶太人的口音，過份誇大作品以外的諷刺意味。馬勒認為，只有當他自己呈現這些角色時，能夠讓大家意會的次文本夠清楚，但是卻不會影響作品的整體結構。在一個一般的、理性的、為藝術理念奉獻的人格面具之下，馬勒的內心存在著「他者」意識，在一個激烈的反猶時代，一點都不會令人驚訝。這個「他者」即將轉變成為壓抑，要求著認同「被犧牲的角色」，諸此種種，不僅在他談論迷魅和貝克梅瑟的言語中流露，亦顯現於他寫的「軍人歌曲」裡。

雖然馬勒不時運動，身體還是時有不適。整體來說，他那需要大量體力的工作，馬勒總能很好地完成。在他過世前幾年，兩個危機徹底撼動了他個人的世界秩序和生命經驗。身為著名的指揮，馬勒經常離開維也納，到外地指揮，引來外界愈來愈多的批評。在和紐約談好了一份報酬甚豐的合約後，1907年夏天，馬勒遞出辭呈，辭掉宮廷劇院總監職務，開始面對工作上不很確定的未來。接著，他才五歲的女兒瑪麗亞安娜（Maria Anna）因猩紅熱去世，留給父母無比的自責，是否有照顧不週之處。不僅如此，馬勒自己也被確定心臟有問題，讓他看到自己的健康轉差，而逼得他不得不減少他的運動。這個三重的危機動搖了馬勒多年來的樂觀，威脅到他一直視為理所當然的穩定性，接下去的兩部作品《大地之歌》（*Das Lied von der Erde*, 1908）和第九號交響曲

24 NBL 1984, 145-146。底線強調出自本文作者。

（1909），不僅多方面與1906年寫作的第八交響曲適得其反，也看得到這些危機留下來的痕跡。

更嚴重的則為1910年年初的危機，是無法託詞於「命運」的，而是要面對如何負責處理的問題。當馬勒知道年輕貌美、渴求生命的妻子和葛羅皮烏斯（Walter Gropius, 1883-1969）[25] 有婚外情後，馬勒陷入了深深的信心危機裡，感覺到他的內在世界開始搖晃。1910年秋天，他到荷語區萊登（Leyden）找佛洛伊德（Sigmund Freud, 1856-1939）諮商。不僅如此，這個危機也在他的作品裡，留下了足跡。在未寫完的第十號交響曲草稿裡，馬勒寫了些字句，如「魔鬼在和我跳舞」（Der Teufel tanzt es mit mir），或「瘋了，抓住我，被詛咒的！」（Wahnsinn, fass' mich an, Verfluchter）[26]。這些懷疑的呼喊，被湯瑪斯・曼轉化到利未昆（Leverkühn）[27] 被魔鬼附身的段落裡。

這些壓抑和危機顯示出，馬勒以無比的能量所獲得的秩序、成功、穩定，被傷害了。他的社會與個人外觀是現代性的標識，其中的弔詭則是文化世紀末的一個特殊形式。如果只強調其中的一面，不管如何地強調，對於這位藝術家的複雜性而言，都是不公平的。如是的外觀卻也具體呈現於他的作品中，馬勒的整體音

25 【譯註】德國建築師，包浩斯（Bauhaus）創始人，因納粹之故，1934年離開德國，1937年獲聘為哈佛大學建築系教授，定居美國。國內名建築師王大閎即曾為其門生。

26 見第十號交響曲第四樂章第一頁手稿，多次被出版，例如 Donald Mitchell & Andrew Nicholson (eds.), *The Mahler Companion*, Oxford (Oxford University Press) 1999, 506。

27 【譯註】Adrian Leverkühn為湯瑪斯曼重要著作《浮士德博士．德國作曲家利未昆的一生，由一位朋友敘述》（*Doktor Faustus, Das Leben des deutschen Tonsetzers Adrian Leverkühn, erzählt von einem Freunde*）裡的男主角。

樂創作僅侷限在兩種種類：交響曲與藝術歌曲。

　　在「現代」的藝術歌曲史裡，馬勒是唯一持續和當代文學保持著距離的作曲家。他並不是對這些文學，例如王爾德（Oscar Wilde, 1856-1900）等人，一點都不感興趣，他只是偏好德語與歐洲的古典文學。這一點是否也和他對同化的努力，以及他的權力意志有關呢？無論是個人或藝術家，馬勒都是很「現代」的一種型，他們有著靈光突現的聰慧、發散著神經質和無耐心，所以，當為自己的聲樂作品選擇歌詞時，他不使用當代文學裡，觸碰到心理邊緣的作品，像他眾多的同時期作曲家荀白格（Arnold Schoenberg, 1874-1951）、雷格（Max Reger, 1873-1916）或史特勞斯那樣，選用畢爾包姆（Otto Julius Bierbaum, 1865-1910）、麥凱（John Henry Mackay, 1864-1933）、哈特（Julius Hart, 1859-1930）、厲利克隆（Detlev von Liliencron, 1844-1909）、摩根斯騰（Christian Morgenstern, 1871-1914）或得摩（Richard Dehmel, 1863-1920）的詩作。取而代之的，是《少年魔號》（*Des Knaben Wunderhorn*）[28]、呂克特（Friedrich Rückert, 1788-1866）的詩，或是貝德格（Hans Bethge, 1876-1946）以法文或英文翻譯之中國詩為藍本的仿作詩。這個現象如何與他的音樂目標結合，將用兩個例子說明：魔號歌曲《起床鼓》（*Revelge*）與呂克特歌曲《我呼吸一個溫柔香》（*Ich atmet' einen linden Duft*）。

三、在集體的洪流中

　　在《少年魔號》詩集中，這首詩被寫成*Rewelge*，是一首根據口傳寫下來的敘事歌曲，結構非常規律：八段，每段

28【編註】請參考本書襄澤〈馬勒的「魔號」〉一文。

五行，並在第四行有一個疊句「特拉拉哩，特拉拉列，特拉拉拉」
（Tralali, Tralalei, Tralala）。原詩如下：

<div style="text-align:center">

REWELGE. 　　　　　　　　　起床鼓

Mündlich. 　　　　　　　　　口傳

</div>

1　"Des Morgens zwischen dreyn und vieren
　　Da müssen wir Soldaten marschieren
　　Das Gäßlein auf und ab;
　　Tralali, Tralaley, Tralala,
　　Mein Schätzel sieht herab.

「早上三點到四點間
我們軍人得出發
沿著街道走著；
特拉拉哩，特拉拉列，特拉拉拉，
我的愛人向下看著。

2　Ach Bruder jetzt bin ich geschossen
　　Die Kugel hat mich schwer getroffen,
　　Trag mich in mein Quartier,
　　Tralali, Tralaley, Tralala,
　　Es ist nicht weit von hier.

唉呀！兄弟，我中彈了
子彈重傷了我，
背我回營區
特拉拉哩，特拉拉列，特拉拉拉，
離這裡不遠。

3　Ach Bruder ich kann dich nicht tragen,
　　Die Feinde haben uns geschlagen,
　　Helf dir der liebe Gott;
　　Tralali, Tralaley, Tralala,
　　Ich muß marschieren in Tod.

唉呀！兄弟，我不能背你，
敵人打敗了我們，
能幫你的只有老天；
特拉拉哩，特拉拉列，特拉拉拉，
我只能走向死亡。

4　Ach Brüder! ihr geht ja vorüber,
　　Als war es mit mir schon vorüber,
　　Ihr Lumpenfeind seyd da;
　　Tralali, Tralaley, Tralala,
　　Ihr tretet mir zu nah.

唉呀！兄弟，你們走過去啦，
好像我已經不行啦，
你們這些可惡的傢伙；
特拉拉哩，特拉拉列，特拉拉拉，
你們太過份了。

5　Ich muß wohl meine Trommel rühren,　我應該要敲我的鼓，

　Sonst werde ich mich ganz verlieren;　不然我就沒救了；

　Die Brüder dick gesäet,　兄弟們厚厚地疊著，

　Tralali, Tralaley, Tralala,　特拉拉哩，特拉拉列，特拉拉拉，

　Sie liegen wie gemäht."　他們躺著好像被鋤掉的草。」

6　Er schlägt die Trommel auf und nieder,　他敲著鼓，上上下下，

　Er wecket seine stillen Brüder,　他敲醒他安靜的兄弟，

　Sie schlagen ihren Feind,　他們打敗敵人，

　Tralali, Tralaley, Tralala,　特拉拉哩，特拉拉列，特拉拉拉，

　Ein Schrecken schlägt den Feind.　是驚嚇打敗了敵人。

7　Er schlägt die Trommel auf und nieder,　他敲著鼓，上上下下，

　Sie sind vorm Nachtquartier schon wieder,　他們到營區前，又來啦，

　Ins Gäßlein hell hinaus,　走進街道，神氣昂揚，

　Tralali, Tralaley, Tralala,　特拉拉哩，特拉拉列，特拉拉拉，

　Sie ziehn vor Schätzels Haus.　他們到愛人家門前了。

8　Da stehen Morgens die Gebeine　清晨時，站著一堆屍骨

　In Reih und Glied wie Leichensteine,　一排排地，好像墓碑，

　Die Trommel steht voran,　鼓手站在前面，

　Tralali, Tralaley, Tralala,　特拉拉哩，特拉拉列，特拉拉拉，

　Daß Sie Ihn sehen kann. [29]　這樣她可以看到他。

29　Achim von Armin und Clemens Brentano, *Des Knaben Wunderhorn. Alte deutsche Lieder. gesammelt von Achim von Arnim und Clemens Brentano* [Heidelberg 1806/1808], Studienausgabe, 9 vols., ed. by Heinz Rölleke, Stuttgart u. a. (Kohlhammer) 1979, vol. 1, 68-69.

　　詩節結構的規則性，與馬勒創作歌曲藝術的一個重要原則，正相契合：詩節式結構的相關性。若與世紀末的音樂詩意相較，則形成了對比，後者係要將以往反映詩作層面的反覆原則，消溶於個別的感知曲線裡，亦正是「現代」的靈魂與感官藝術精鍊出來的枝葉。相對地，即或在馬勒的交響詩裡，詩節式的大原則也佔有一席之地；第三交響曲第一樂章，以及《大地之歌》，都清晰可見。[30]

　　以作曲家的角度，馬勒批判舒伯特的音樂，認為其中有著太多的重覆，[31] 以致阻礙了音樂，不能像人生一樣，一直有新的東西。如此批判他人的馬勒，當自己在使用詩節原則時，則不流於機械化。特別是《起床鼓》一曲，只能以一首「交響歌曲」來理解。馬勒的歌曲裡，原詩只有一行沒有用到（第四段第三行），全曲長達171小節，具備外觀的豐碑性（Monumentalität），這固是世紀交替時期樂團歌曲（Orchestergesang）的特質，亦是追求差異的另外一面。[32] 曲中各種型塑的手法，讓八段詩節不至於因為太像顯得單調，或是太不像而顯得走樣。穿越詩節的調性區間，形成了一個多形態、彼此相關的拱形結構【表一】：

30　請參考 Hermann Danuser, *Gustav Mahler und seine Zeit*, Laaber (Laaber) 1991, 152–184；以及 Hermann Danuser, *Gustav Mahler. Das Lied von der Erde*, München (Fink) 1986 (= *Meisterwerke der Musik* 25)。

31　「相反地，他【指舒伯特】一再重覆，讓人可以將曲子刪掉一半，都不會有什麼損失。因為，每個重覆都是個謊言。一部藝術作品應該像人生一樣，一直繼續發展著。如果不是這樣，不真實、戲劇就開始了。」引自 NBL 1984, 158（1900年7月13日的談話）。

32　請參見 Hermann Danuser, "Der Orchestergesang des Fin de siècle. Eine historische und ästhetische Skizze", in: *Die Musikforschung* 30 (1977) , 425-452。

【表一】馬勒《起床鼓》歌詞各段之調性

段落數	調性
1	d小調
2	g小調 [d小調]
3	降B大調
4	G大調
5	D大調/d小調
6	降e小調
7	降e小調 – 升f小調
8	d小調

經由類似的旋律外觀以及相同或至少相似的疊句結構，馬勒將各個段落結合成雙段一組，讓音樂形式有較大的發展空間【表二】：

【表二】馬勒《起床鼓》歌詞段落與音樂曲式之關係

段落數	曲式
1, 2	主調（有下屬調的傾向）
3, 4	由主調d出發，下行下中調的特質：走到下中調降B，再到它的下中調G（＝開始主調d的下屬調）
5	回到主調區D/d
6, 7	轉到更遠的調上：由d到降e，拿坡里和絃的小調變化，再到升f，開始主調的上中調
8	再現般地回到開始主調d

一個貫穿全曲的進行曲原則，給予《起床鼓》一曲一個「聲音的一致性」；在藝術歌曲樂類裡，這個一致性持續存在，但在「現代」時期，這個一致性卻不是一直被重視的。歌曲的歌詞並無邏輯的一貫性，轉化成音樂時，歌詞被捲入一個將所有個別性都揚棄的漩渦裡，它以美學的角度形構出歌曲的精華：在軍人的集體裡，個別被殘忍地毀滅。

在歌謠式的結構裡，出現了多個人物，各有其主體角色，只是彼此的關係並不清楚。可以分辨的是敘事性的段落（1, 6-8）與直述性的段落（2, 3, 4-5）。在第一個敘事段落裡（1）有位「詩意我」，他以軍人集體的一部份被引入（「我們軍人」（wir Soldaten）、「我的愛人」（Mein Schätzel）），相對地，在後面的連續三段敘事段落裡（6-8），「詩意我」則缺席了。要說明的是第七段最後一句「他們到愛人家門前了」（Sie ziehn vor Schätzels Haus），此時的敘事者已不再是軍人的一部份。在第二、三段裡，兩位軍人有著清楚的對話關係，相形之下，雙段結構第四、五段的直述中，說話的主體是否和第二段相同，或是另外的第三者，卻並不清楚。無論如何，如同第五段傳達的，重點在於接著的兩段（六、七段）由敘事者描繪出的鼓手，他叫醒死去的軍人（「安靜的兄弟」（stillen Brüder）），引來一場夜晚的群鬼亂舞；這才是和詩名《起床鼓》相關所在。

八段的疊句是全詩的詩意反覆所在，因著插於每段第四句的中間位置，疊句一直打斷第三和第五句的對句韻腳。第一段和第八段的最後一句，則互相有著拱形的呼應，在兩段裡都喚出了女孩：第一段的「我的愛人向下看著」（Mein Schätzel sieht herab），第八段的「這樣她可以看到他」（Daß sie ihn sehen kann）；而「女孩」是軍人歌謠的特色。中間段落的第一句則以共同的關鍵概

念，結合成兩組：第二至四段為「兄弟」（Bruder/Brüder），第五至七段為「鼓」（Trommel）。馬勒如何運用各個詩節的材料，自由調整各個元素，並將它們重新聚合，以形構出他的作品？

為了讓後面的變化能被認知，在前兩段裡，馬勒對原詩沒有做什麼更動，呈現詩的原味。[33] 第三段的第三、四行，就有一些部份被重覆，但是並未觸及詩句的順序。同樣的方式也運用在音樂上與第三段對應的第四段，只是用在不同的字上，如此處理詩句的方式，彰顯了將詩節組織成雙的手法。

緊接著的第五段裡，歌詞被自由處理，顯示出馬勒作曲時，面對詩節種類的靈活態度。疊句在第一行和第二行之間就出現了，之後，在詩節的兩個雙行（一、二行與三、五行）間，再出現一次，但是並沒有像原詩一般，出現在第二個雙行（三、五行）的中間。疊句原是最佳的音樂原則，如此的變化手法，將疊句與第一次「鼓」（第五段第一行）的出現，結合在一起。特別是在第二個雙行（三、五行）裡，疊句的不被使用，讓這兩行詩勾結出死亡的意義，第五行由高潮落下的姿態，讓這個雙行詩句「兄弟們，厚厚地疊著，兄弟們，厚厚地疊著，他們躺著好像被鋤掉的草。」（Die Brüder, dick gesät, die Brüder, dick gesät, sie liegen wie gemäht）變成一個音樂上駭人的標記。

第六段裡，疊句出現兩次，一來區分兩組韻腳詩句，二來在第二個雙行中做出內在樂句。之後，在第七段裡，每兩個雙行結束時，都出現疊句，似乎回到一般詩作的疊句位置。事實上，這一段係唯一以充滿絕望的「特拉拉哩」（trallali）呼喊聲結束的段落（127小節）。在音樂上，多方面來看，第八段都是一種再現的

33 【譯註】為便於讀者理解，譯者於文後加上「附錄一」，將原詩與馬勒歌詞對照。

方式：調性上回到全曲開始的主調d小調，旋律上則回到第一／二段、第五段和第三／四段，讓全曲以集中的方式呈現。在歌詞處理上，第八段依前述變化無窮的手法，先將前兩句結合成雙行一組，再藉著疊句的使用和重覆第五句，結束全曲。由以上的簡要敘述，可以看到，馬勒並不是僅僅將現存的詩詞寫成音樂。雖由原詩出發，他卻在總譜裡，將文字與音樂的層面重新形塑，讓詩節的重覆「揚棄」[34]於歌曲有力的洪流中。

在《起床鼓》全曲開始時，馬勒註明著「行軍式。一鼓作氣」（*Marschierend. In einem fort*）。如同敘事詩（Ballade）文類的情形，在全詩結束的第八段時，整個恐怖的畫面才被揭曉；亦是一直到這個再現式的第八段，馬勒才要求一個「比開始時稍微緩慢些」（*Etwas gemessener als zu Anfang*）的速度。大約同時間，馬勒寫作了另一首取自《少年魔號》的歌曲《軍樂官見習生》（*Der Tamboursg'sell*）[35]。在這首歌曲裡，依著軍樂的語言，還加用了鈸和三角鐵，相形之下，《起床鼓》的進行曲節奏一直不曾停頓，其他的樂器則以不同的程度出現，最明顯地係在接第五段的地方，在鼓手宣告「我應該要敲我的鼓」（*Ich muß wohl meine Trommel rühren*）時，樂團沒有可歌唱的旋律，而是經由管樂號角聲加上絃樂與鼓的節奏，轉化成一個軍樂發聲體。

34 【譯註】德文 aufheben 用做哲學用語，意為「既揚又棄」。

35 【譯註】無論是 Revelge 或 Der Tamboursg'sell，都是軍隊用語。十八世紀裡，法文為歐洲各國上流社會來往語言，軍隊用語亦然，並被其他國家語言接收，沿襲使用，再逐漸內化至各自的語言裡，過程中，自有「誤」化或同化的情形出現。Revelge 或 Der Tamboursg'sell 均源出法語，但被「德語化」（Revelge 應源自 Réveil）或「奧語化」（G'sell為 Geselle 的維也納方言發音寫法）了。十八世紀的歐洲，只有貴族才能當軍官，Tamboursg'sell 係年輕貴族，未來會是軍樂官，但目前尚在見習階段，而非一般誤譯的「小鼓手」那麼簡單。

集體的洪流抓住了一切，走向沈淪。在其他地方，軍人的愛情通常是與戰爭工作的感傷對比，相對地，這裡的「愛人」（Schätzel）卻是個見證，她目睹了一場幽靈做怪的過程，於其中，請求協助的與拒絕協助的，都一樣地走向深淵。若說藝術係超越歷史的，馬勒《起床鼓》一曲展現的景象，可說是戰爭殘酷的內在寫照。即或在廿世紀裡，戰爭以其他的形式進行，行軍已是不合時宜，在馬勒這部作品裡，人類集體行動被以一種超乎個別戰爭策略的方式想像著。《起床鼓》的形式線條宣示著想像中的集體痛苦，在這首世紀末問世的歌曲裡，不僅保留了對過去駭人景象的回憶，亦呈現了對未來恐懼的想像。

四、內省於詩意的空間裡

兩年後，馬勒完成了歌曲《我呼吸一個溫柔香》，取自呂克特的詩；[36] 除了這首以外，馬勒還以呂克特的詩寫了四首單曲，以及一部由五首構成的連篇歌曲《亡兒之歌》（*Kindertotenlieder*）。《我呼吸一個溫柔香》與《起床鼓》完全不同，甚至可說完全相反。整體而言，馬勒很少更動呂克特詩的結構，不像在面對《少年魔號》詩或是貝德格的《中國笛》（*Die chinesische Flöte*）[37] 那樣。原詩只有兩段【表三】，馬勒將第一段的一些詩行換了位置，以求詩意邏輯能較直接呈現；原詩第二段的最後一行「真摯友情的溫柔香」（Der Herzensfreundschaft linden Duft）看來有些累贅，係為了

36 原詩名為《感謝這菩提枝》（*Dank für den Lindenzweig*），說明作家賦詩的原因，但是並未被作曲家接收使用。

37 【譯註】請參見羅基敏，〈世紀末的頹廢 ─ 馬勒的《大地之歌》〉，收於：羅基敏，《文話／文化音樂：音樂與文學之文化場域》，台北（高談）1999，153-197。

和第一段對應，馬勒將它改短為「愛情的溫柔香」（der Liebe linden Duft），卻破壞了原詩的詩意對稱。

【表三】呂克特詩作《感謝這菩提枝》與馬勒歌曲《我呼吸一個溫柔香》歌詞對照

Friedrich Rückert	Gustav Mahler
Dank für den Lindenzweig	Ich atmet' einen linden Duft
呂克特	馬勒
感謝這菩提枝	我呼吸一個溫柔香
Ich athmet' einen linden Duft.	Ich atmet' einen linden Duft!
Im Zimmer stand	Im Zimmer stand
Ein Angebinde	ein Zweig der Linde,
Von lieber Hand	ein Angebinde
Ein Zweig der Linde;	von lieber Hand.
Wie lieblich war der Lindenduft!	Wie lieblich war der Lindenduft!
我呼吸一個溫柔香。	我呼吸一個溫柔香。
房中立著	房中立著
一束枝葉結	一株菩提枝，
來自愛手	一束枝葉結
一株菩提枝；	來自愛手
多麼美好的菩提香！	多麼美好的菩提香！
Wie lieblich ist der Lindenduft!	Wie lieblich ist der Lindenduft,
Das Lindenreis	das Lindenreis
Brachst du gelinde;	brachst du gelinde!
Ich athme leis	Ich atme leis
Im Duft der Linde	im Duft der Linde

137

Der Herzensfreundschaft linden Duft. [38] der Liebe linden Duft. [39]

<div align="center">

多麼美好的菩提香! 多麼美好的菩提香,

菩提細枝 菩提細枝

你溫柔攜來; 你溫柔攜來!

我輕呼吸 我輕呼吸

菩提的芳香 菩提的芳香;

真摯友情的溫柔香。 愛情的溫柔香。

</div>

　　詩作展現了語言藝術家呂克特不時可見的矯飾才華。詩的兩段結構內涵揚棄直接的讀詩方向,走向一個似空間的、鏡照對稱的安排。每段的第二到第五行為兩個重音,第一和第六行則為四個重音。[40] 因此產生了一個框架,包住兩段,也包住整首詩;另一方面,第一段的最後一行與第二段的第一行,除了時態由過去(war)換成現在(ist)外,完全一樣,更加突顯了中間部份的鏡照對稱。第一段與第二段頭尾兩行結束時,均交換使用了形容詞／名詞、也有聲音與意義相關字詞的手法:linden Duft / Lindenduft或Lindenduft / linden Duft,清楚昭示了全詩的對稱結構。

　　就語言的層面而言,之前所提的鏡照對稱並非嚴謹地被使用;事實上,只有回文式[41]的架構才能做到嚴謹的鏡照對稱。然而,就

38　Friedrich Rückert, *Dank für den Lindenzweig*, in: *Friedrich Rückerts gesammelte Poetische Werke in 12 Bänden*, vol. 2., Frankfurt a. M. (Sauerländer) 1882, 337.

39　Gustav Mahler, *Ich athmet' einen linden Duft*, in: Gustav Mahler, *Lieder nach Texten von Friedrich Rückert für eine Singstimme und Klavier. Kritische Gesamtausgabe*, ed. Internationale Gustav Mahler Gesellschaft, Bd. 13, Teilband 4., Frankfurt a. M. (Kahnt) 1984, 5–7.

40　【譯註】德語詩作裡,詩行的輕重音數目扮演了重要的角色。

41　【譯註】Palindrom為文字語言遊戲手法,正讀、倒讀均有其意義。

對稱的角度觀之,這部音樂作品很值得討論;因為,不久之後,在魏本的音樂詩意裡,於十二音列手法的基礎上,得以將音樂的空間安排如同詩的結構般,以逆行式的鏡照對稱完成一個結構全新的品質;而魏本當年係狂熱地尊崇著馬勒的音樂。在馬勒的《我呼吸一個溫柔香》裡,歌曲藝術的詩節相關性,卻並未將呂克特原詩的鏡照態勢,做結構上的轉置。作曲家規避了開始與結尾可能的辨證,他既未為第一段寫一個開始,讓它的倒著進行就是第二段的結束,也沒有為第一段寫個結束,讓它在之後直接倒著進行,做為第二段的開始。另一方面,他避免用明顯的、傳統的詩節重覆,因為那會讓兩段有著平行的開始;歌曲裡,第二段的第一行(17-21小節)並未使用第一段第一行(1-4小節)的音樂,而是用了其後的第二行(4-9小節)的內容,賦予全曲一個較大的弧線。不僅如此,即或兩段詩節結束時,在歌詞Lindenduft或linden Duft上,旋律和聲的終止式都同樣走向主調D大調,後奏卻傳達了一個詩意空間的外觀。因為,在33至36小節裡,後奏先是像第一段結束般地進行著,之後,卻進入一個聲響,這個聲響只能由作品的開始來看,才能理解。【譜例一】

<div style="text-align:right">139</div>

　　全曲以*ppp*「逐漸消逝」(*morendo*)地結束在一個和絃上,這個和絃正是全曲開始的和絃:一個加了六音(b)的D大調加六和絃。全曲結束時,根音d被多次重覆,雖然只是點到為止;就馬勒自己的觀點[42]來看,最重要的則是高音域,這裡最主要的是和絃外音b²,由長笛吹出,逐漸消逝,是一個結構上具動機意義、和聲上開放的結束。[43] 同一個和絃,在另一個音域、在最低音 a¹上的隱伏

42　請參見 NBL 1984, 129;亦即是本文註腳8的內容。

43　關於馬勒交響曲《大地之歌》全曲結束時的開放形式之相關討論,請參見Hermann Danuser, "Musikalische Manifestationen des Endes bei Wagner und in der nach-wagnerschen Weltanschauungsmusik", in: Karlheinz Stierle & Rainer Warning (eds.),

Ich atmet' einen linden Duft

四六位置，也確定了開始的聲響：a－b－d－升f－a。人聲第一句詩拉出的線條，以旋律清楚顯示了這個和絃結構，這個音型的功能，很像後來《大地之歌》的五音音階之三音順序a－g－e－[c]之於全曲。這或是一個「基礎音型」（Grundgestalt）的先現，在開始與結束標示出音樂曲式裡兩個最受矚目的位置。

更重要的，還有配器。[44] 世紀末的音樂裡，很難在其他地方看到，一個室內樂式的配置如此地接近新音樂。馬勒這部作品的室內樂團式的紋理，更直接地令人聯想到魏本的某些作品，特別是那種原子式的樂句景象，於其中，單個分子的結構式總和產生一個「透明的」總體聲響。由此觀之，《我呼吸一個溫柔香》有以下的五個元素：1）以主和絃五音（a）在最下方，做出輕柔飄浮的和聲；2）有意不用最低音區的聲響音域；3）以樂器的個別聲音（雙簧管、低音管、中提琴，以及法國號的長音）、琶音（鋼片琴、豎琴）以及一個旋律片段（單簧管）帶出人聲飄盪線條的配器手法 [45]；4）產生聲響的精巧手法；以及5）樂團語法與人聲的結合。在藝術歌曲樂類裡，所有這些元素總和在一起，可稱是唯一僅見的。馬勒自己對其呂克特歌曲的特殊個性，瞭然於心。[46] 比

Das Ende. Figuren einer Denkform, München (Fink) 1996 (= *Poetik und Hermeneutik* 16), 95-122，特別是121-122。

44 相關之整體討論請參見 Giselher Schubert, *Schönbergs frühe Instrumentation. Untersuchungen zu den »Gurreliedern«, zu op. 5 und op. 8*, Baden-Baden (Koerner) 1975 (= *Sammlung musikwissenschaftlicher Abhandlungen* 59)。【編註】亦請參考本書梅樂瓦〈馬勒樂團藝術歌曲的樂團處理與音響色澤美學〉一文。

45 單簧管在第1小節第一次出現時，天衣無縫地與樂團句法結合在一起，但是，馬勒將單簧管在第3小節第二次的出現，相對於第1小節，延宕了半小節，讓單簧管和人聲的反向進行，看起來像是自由線條交叉的結果，並且讓人聲的進入不會被樂團遮蓋。

46 1905年六月，德國音樂協會 (Allgemeiner Deutscher Musikverein) 的年度音樂家

較《起床鼓》與《我呼吸一個溫柔香》，可以理解，由大編制樂團歌曲到室內樂編制歌曲的轉變（後者在廿世紀裡逐漸被廣泛使用），是馬勒的世紀末最顯著的成就。

五、日落前的交響調性

關於馬勒在美學領域的傾向，已經有很多討論，這也是正確的。大家一致認為，其特點在於狹義的「美」的另一面，諸如醜陋、怪誕、扭曲、譏嘲、幽默、不連續等等；這些認知讓大家至今一直將馬勒放在「現代」的美學觀裡。阿多諾關於馬勒的劃時代專著出版後，引起前衛樂派對馬勒的接受。[47] 四十年後，我們來觀察一個傳達馬勒音樂的「美」的例子，這個「美」清楚地經由相反的脈絡表達出來：第九交響曲第一樂章的形塑。第九交響曲完成於1909年，馬勒過世後，於1912年六月，由華爾特（Bruno Walter）指揮首演。作品展現出調性的強大表達力，這股力量之所以處於世紀末的印記裡，係在於之前不久，1908年，馬勒的年輕維也納同行荀白格在完成諸多重要的調性作品之後，踏出作曲史

節在葛拉茲（Graz）舉行，理查・史特勞斯為協會理事長，安排演出馬勒的呂克特歌曲，為了這個計劃中的演出，馬勒於 1905 年五月初寫信給史特勞斯：「我並不是要一個藝術家的特殊待遇！那是您的大誤會。我那些以『室內樂』聲音寫的歌曲，只要一個『小』廳。……我在這裡【指維也納】演這些歌曲時（雖然工作忙到不行），出於藝術上的思考，只在『小』廳演出，它們也只適合在那裡演。」見 *Gustav Mahler – Richard Strauss, Briefwechsel 1888-1911*, ed. by Herta Blaukopf, München & Zürich (Piper) 1980，95-98，引言見 95-96。

47 Theodor W. Adorno, *Mahler. Eine musikalische Physiognomik*, Frankfurt a. M. (Suhrkamp) 1960。關於1970年代「馬勒接受」的情形，請參見Peter Ruzicka (ed.), *Mahler. Eine Herausforderung*, Wiesbaden (Breitkopf & Härtel) 1977；關於前衛樂派對作曲家馬勒接受的情形，請參見 Thomas Schäfer, *Modellfall Mahler. Kompositorische Rezeption in zeitgenössischer Musik*, München (Fink) 1999 (= *Theorie und Geschichte der Literatur und der schönen Künste* 97)。【編註】亦請參見本書達爾豪斯〈馬勒謎樣的知名度──逃避現代抑或新音樂的開始〉一文。

上重要的一步，完全地走向無調性。[48] 因之，第九交響曲的調性光輝可稱是一個音樂史系統的夕陽餘暉。

　　將音樂的美彼此不相干地呈現，就會出現庸俗（Kitsch），相對地，在樂團作品裡，當所有的個別元素，在發展過程中，都能不僅限於它直接的外觀，就可開啟當下，展現其由過去與未來集合出的能量。特別是，在一個結合了奏鳴曲式與雙重變奏曲式的曲式曲線基礎上，[49] 這個樂章要求著以相對的角度，觀察一個再現的結構。樂章的主題多半以兩種形態出現，也就有著變奏的形式原則，我們將選擇重點段落，並集中討論主題【表四】：

【表四】馬勒第九號交響曲第一樂章的主題處理與曲式關係

呈示部	
1）1-26小節	樂章元素：1-6小節 主題1a：7-17小節 主題1b：18-26小節
2）47-49小節	主題2a：47-53小節 主題2b：64-79小節
發展部	
3）148-159小節	主題3a：148-151小節 主題3b：152-159小節
4）267-274小節	
再現部	
5）337-364小節後	樂章元素：337-346小節 主題5a：347-355小節 主題5b：356-364小節後
尾段	
6）434–454小節	

48 【譯註】應指荀白格的第二號絃樂四重奏，一般被視為無調性音樂的里程碑。

49 請參見 Peter Andraschke, *Gustav Mahlers IX. Symphonie. Kompositionsprozeß und Analyse*, Wiesbaden (Steiner) 1976 (= *Beihefte zum Archiv für Musikwissenschaft* 14);

這裡列出的主題的每個狀態，彼此在結構上有密切的關係，特別是它們都固定在一個毫無疑問的D大調調性上。

呈示部裡，主題以對比的方式被呈現：在1a裡（7-17小節），以一個尚未開展的方式，主題「輕輕地」（*p*）出現，由第二小提琴和一個與它對位著的第二法國號；必須一提的是，在這段的開始，譜上註明著用每樣樂器的第二組，表示了，還有第一組會被用到；之後，在lb（18-26小節）裡，主題在兩組小提琴的對話中出現，是一個有其特性的二重奏。雖然第二小提琴和第一小提琴演奏類似的內容，由於音域與旋律的特質，第一小提琴在此明顯地居於優勢；第二小提琴填充了留下來的自由空間，一個 *pp* 暗示了內斂的演奏。在 2a（47-53小節）裡，主題以更見發揮的姿態展示，除了樂團總奏的 *ff* 外，這個音型以開始的下行全音「升 f^1-e^1」（第二小提琴，第7小節）擴大到九度的「升 f^3-e^2」（第一小提琴，第47小節），在這裡，經由兩組小提琴勢均力敵地演奏，做著聲部交錯，達到逐漸升高的表達。內斂與忘我都還處於剛開始的無邪狀態，二者的互補，開啟了交響的發展。

在發展部這個第二個曲式上的複合體（108小節起）裡，主題兩度由曖昧、陰沈、懷疑中浮出，進入到內在幸福的特質裡。兩次都由半音的迷霧中溢出，解放至全音的內省世界，同時，經由低音大提琴的撥奏可以發現，僵硬的和聲悄悄地準備著主題的進入。3a（148-151小節）和3b（152-159小節）兩部份有很密切的

Erwin Ratz, "Zum Formproblem bei Gustav Mahler. Eine Analyse des ersten Satzes der IX. Symphonie" [1955], in: Hermann Danuser (ed.), *Gustav Mahler,* Darmstadt (Wissenschaftliche Buchgesellschaft) 1992 (= *Wegeder Forschung* 653), 276-288; Carl Dahlhaus, "Form und Motiv in Mahlers Neunter Symphonie" [1974], in: ibid., 289-299; Friedhelm Krummacher, "Struktur und Auflösung. Über den Kopfsatz aus Mahlers IX. Symphonie" [1981], in: ibid., 300-323。

關係：3a裡，兩部小提琴以互補樂句的方式對話著；148–151小節在中音域，152–159小節則高八度，並加上一支法國號，要「溫柔唱著，但是很引人注意」（*zart gesungen, aber sehr hervortretend*）。3b裡，兩把獨奏小提琴「以*pp*很溫柔，但是有表情、引人注意」（*pp sehr zart, aber ausdrucksvoll hervortretend*），並且份量同等地，先後拉出一整小節的樂句，各以由下向上（e）和由上向下（g）的先現音，圍繞著「升f」音，亦走向它這個D大調確認調性的三音。[50]

開展部卻以一個總奏的瓦解結束，在這個瓦解中，由低音銅管與泰來鑼帶出了不規則的導引節奏，「以最大的暴力」（*mit höchster Gewalt*）隆隆響起，隨著這個節奏，交響材料轉換成一個沈重的送葬進行曲；「有如一個沈重的送殯行列」（*Wie ein schwerer Kondukt*），馬勒在譜上如此註明著。若將再現部347小節的表情說明「如同從頭開始」（*Wie von Anfang*），理解為不僅止於速度標示，而是完全和開始相同，那麼，這個說明看來就會像是個音樂的弔詭，一個不可能的、全無意義的任務。在5a）和5b）段落裡（347-364小節），由呈示部開始引過來的音樂，沾上了較重的、辛苦的、糾纏著的感覺，這也是我們的主題在這裡所傳達的：356-364小節裡，主題以*ff*出現，猛烈地上下起伏著，它縮減到一個唯一的、猛烈地、迫不急待的音型，不再有對話的味道（第二小提琴退縮到單純加強的作用），並且，356-359小節裡，以增減音程

50　請參見 Anthony Newcomb, "Agencies/Actors in Instrumental Music: the Example of Mahler's Ninth Symphony, Second Movement", in: Hermann Danuser & Tobias Plebuch (eds.), *Musik als Text. Bericht über den Internationalen Kongreß der Gesell-schaft für Musikforschung Freiburg i. Br. 1993*, Kassel (Bärenreiter) 1998, vol. 1, 61-66; Andreas Meyer, *Ensemblelieder in der frühen Nachfolge (1912–17) von Arnold Schönbergs »Pierrot lunaire« op. 21. Eine Studie über Einfluß und »Misreading«*, München (Fink) 2000 (= *Theorie und Geschichte der Literatur und der schönen Künste* 100)。

做出的先現緊張，將主題被半音化，顯得尖銳。所有的安靜都由這個充滿動力、失控的音樂中消失了。

直到尾段（Epilog）6）（434–454小節），這份安靜才又回來，值得思考。這是一個交響樂曲目裡讓人印象深刻的結尾方式，作品開始時，各個元素慢慢地被逐漸結合，這樣的過程在尾段裡，則以相反的方式進行，將完形逐漸消解。交響主體內在時間線條的力度被放棄，成為一種幾乎永無休止的、難耐的感覺拉長著，可以說和原來的力度適成其反。尾段基本上只有我們這個主題模式，現在完全以回憶與告別的訊號出現。如果到這裡，獨奏小提琴的旋律姿態與全曲開始時的下行全音之間的關聯性，都還不是很清楚，那麼，尾段可稱將這兩個元素的一致性彰顯出來。對話原則在這裡最後一次展現它的正當性，只是斷斷續續地（437-438小節）。主題在第一雙簧管上，是結束樂句的帶動元素，它以回憶樂章開始（第7小節）的姿態出現，在444小節，第一雙簧管吹出增長的時值、遠遠呼應著，並在446-447小節，以弱起拍方式擴大，最後以整整五小節「逐漸逝去」（morendo）地被拉長，以致於走向D大調和絃的聲音，雖然在法國號的「升f–a」三度音程出現，卻由於e音的使用，讓根音d被遮蓋了。隨之而來的，是一個不是解決的解決：在完全不一樣的高音域，小字3的八度上，短笛、豎琴與大提琴泛音演奏著d³，是樂章的最後一個音，它的回憶讓人想起利未昆最後一部作品，交響清唱劇《浮士德博士的悲訴》（*Dr. Fausti Weheklag*），最後一樂章的結束音。如此這般，在這段終曲裡，馬勒的世紀末填滿了和聲功能調性的時代，卻也同時向它告別。[51]

51 「聽著這結束，和我一起聽：樂器一組接一組地退出，最後留下的，也就是全曲結束的音，是一把大提琴的高音g，最後一個字，最後一個漂浮的聲音，以 *pp* 停留著，慢慢消逝。之後，什麼都沒有了 ── 沈默與夜晚。」Thomas Mann, *Doktor Faustus. Die Entstehung des Doktor Faustus*, Frankfurt a. M. (Fischer) 1976, 651。

附錄一：《起床鼓》原詩與馬勒歌詞對照

<div align="center">

原詩　　　　　　　　　　　　　歌曲歌詞

</div>

1 "Des Morgens zwischen dreyn und vieren　　"Des Morgens zwischen dreyn und vieren

Da müssen wir Soldaten marschieren　　Da müssen wir Soldaten marschieren

Das Gäßlein auf und ab;　　Das Gäßlein auf und ab;
Tralali, Tralaley, Tralala,　　Trallali, Trallaley, Trallalera,
Mein Schätzel sieht herab.　　Mein Schätzel sieht herab.

2 Ach Bruder jetzt bin ich geschossen　　Ach Bruder jetzt bin ich geschossen

Die Kugel hat mich schwer getroffen,　　Die Kugel hat mich schwere, schwer getroffen,

Trag mich in mein Quartier,　　Trag' mich in mein Quartier!
Tralali, Tralaley, Tralala,　　Trallali, Trallaley, Trallalera,
Es ist nicht weit von hier.　　Es ist nicht weit von hier.

3 Ach Bruder ich kann dich nicht tragen,　　Ach Bruder, ach Bruder, ich kann dich nicht tragen,

Die Feinde haben uns geschlagen,　　Die Feinde haben uns geschlagen!
Helf dir der liebe Gott;　　Helf' dir der liebe Gott, helf' dir der liebe Gott!

Tralali, Tralaley, Tralala,　　Trallali, Trallaley, Trallali, Trallaley, Trallalera,

Ich muß marschieren in Tod.　　Ich muß, ich muß marschieren in Tod!

4 Ach Brüder! ihr geht ja vorüber,　　Ach Brüder, ach Brüder, ihr geht ja vorüber,

Als war es mit mir schon vorüber,　　Als wär's mit mir schon vorbei, als wär's mit mir schon vorbei!

Ihr Lumpenfeind seyd da;　　
Tralali, Tralaley, Tralala,　　Trallali, Trallaley, Trallali, Trallaley, Trallalera,

Ihr tretet mir zu nah.

Ihr tretet mir zu nah, ihr tretet
mir zu nah!

5 ch muß wohl meine Trommel rühren,

Ich muß wohl meine Trommel
rühren,
Ich muß meine Trommel wohl
rühren,
Trallali, Trallaley, Trallali, Trallaley,

Sonst werde ich mich ganz verlieren;

Sonst werd' ich mich verlieren;
Trallali, Trallaley, Trallala,

Die Brüder dick gesäet,

Die Brüder dick gesäet,
Die Brüder dick gesäet,

Tralali, Tralaley, Tralala,
Sie liegen wie gemäht."

Sie liegen wie gemäht."

6 Er schlägt die Trommel auf und nieder,

Er schlägt die Trommel auf und
nieder,

Er wecket seine stillen Brüder,

Er wecket seine stillen Brüder,
Trallali, Trallaley, Trallali, Trallaley,

Sie schlagen ihren Feind,

Sie schlagen und sie schlagen
ihren Feind, Feind, Feind,

Tralali, Tralaley, Tralala,
Ein Schrecken schlägt den Feind.

Trallali, Trallaley, Trallalerallala,
Ein Schrecken schlägt den Feind.
Ein Schrecken schlägt den Feind.

7 Er schlägt die Trommel auf und nieder,

Er schlägt die Trommel auf und
nieder,

Sie sind vorm Nachtquartier schon wieder,

da sind sie vorm Nachtquartier
schon wieder,
Trallali, Trallaley, Trallali, Trallaley!

Ins Gäßlein hell hinaus,

Ins Gäßlein hell hinaus, hell
hinaus,

Tralali, Tralaley, Tralala,
Sie ziehn vor Schätzels Haus.

Sie zieh'n vor Schätzleins Haus.

Trallali, Trallaley, Trallali,

Trallaley, Trallalera,

Sie ziehen vor Schätzeleins Haus,

trallali!

8 Da stehen Morgens die Gebeine

In Reih und Glied wie Leichensteine,

Die Trommel steht voran,

Tralali, Tralaley, Tralala,
Daß Sie Ihn sehen kann.

Des Morgens stehen da die

Gebeine

In Reih' und Glied, sie steh'n wie

Leichensteine in Reih', in Reih'

und Glied,

Die Trommel steht voran, die

Trommel steht voran,

Daß Sie Ihn sehen kann.

Trallali, Trallaley, Trallali,

Trallaley, Trallalera,

Daß Sie Ihn sehen kann!

馬勒早期作品裡配器的陌生化

梅樂亙（Jürgen Maehder）著

羅基敏 譯

* 本文原名 *Instrumentatorische Verfremdung im Frühwerk Gustav Mahlers*，為作者特地為本書而撰寫。

作者簡介：

梅樂亙，1950年生於杜奕斯堡（Duisburg），曾就讀於慕尼黑大學、慕尼黑音樂院與瑞士伯恩大學，先後主修音樂學、作曲、哲學、德語文學、戲劇學與歌劇導演；1977年於伯恩大學取得音樂學哲學博士學位。1978年發現阿爾方諾（Franco Alfano）續成浦契尼《杜蘭朵》第三幕終曲之原始版本及浦契尼遺留之草稿。

曾先後任教於瑞士伯恩大學、美國北德洲大學（University of North Texas, Denton/TX）與康乃爾大學（Cornell University, Ithaca/NY）。1989年起，為德國柏林自由大學（Freie Universität Berlin）音樂學研究所教授。

專長領域為「十九與廿世紀義、法、德歌劇史」、廿世紀音樂、1950年以後之音樂劇場、音樂美學、配器史、音響色澤作曲史、比較歌劇劇本研究，以及音樂劇場製作史。

顏色成為樂曲的功能，樂曲清楚地呈現顏色；作曲也成為顏色的功能，由顏色出發，作曲變化著。

——阿多諾，《馬勒》，作品全集第13冊，263頁

（Farbe wird zur Funktion des Komponierten, das sie klarlegt; die Komposition wiederum zur Funktion der Farben, aus denen sie sich modelliert.）

（Theodor W. Adorno, *Mahler*, GS, 13, 263）

I

　　至晚自從阿多諾的《馬勒》[1]一書問世以來，音樂學界對馬勒的創作產生了興趣，並有著高度的重視，因之，可以期待的是，馬勒的配器技巧以及音響色澤想像，應也會是很多研究的對象。結果卻適成其反，這樣的情形不能僅僅被視為是當代馬勒研究不足之處，其癥結點實在於，在音樂學研究裡，配器的探討一直是個問題。[2]一個理論，它既能不僅僅純粹描述十九世紀及廿世紀初的樂團作品配器技巧，並且也恰適地尋找其音響色澤調色的美學，如此的理論面對著配器概念的雙重弔詭：一般習見的配器想像，係為一個完成的音樂句法，穿上一個儘可能有多項優點的聲

1　Theodor W. Adorno, *Mahler. Eine musikalische Physiognomik*, Frankfurt a. M. (Suhrkamp) 1960；亦收於Theodor W. Adorno, *Gesammelte Schriften*, vol. 13。【以下縮寫為Adorno, GS, 冊數】

2　Jürgen Maehder, *Klangfarbe als Bauelement des musikalischen Satzes — Zur Kritik des Instrumentationsbegriffs*, Diss. Bern 1977.

響衣裝，這個想像豈不暗示著，配器乃次要的、只是樂句結構的附加物，就像十九世紀鋼琴縮譜記譜格式那樣的情形嗎？可想而知，如此將配器角色視為一個次等的音樂範疇，係和眾所週知的事實，十九世紀音樂裡，樂團聲響有著以往沒有的重要性，是很不相稱地。[3] 若是承認十九與廿世紀的音樂裡，音響色澤做為樂句的建構元素，有其優先性，那麼，就必須解釋這個獨特的事實，亦即是，樂團音色可能性的擴充，絕不止於單純地達到一個「光滑美麗聲響」的目標，事實是，征服新的聲響區塊的途徑，大部份係經由音樂聲響的「夜晚面」（Nachtseite）[4]，才得以做到。因之，對十九世紀後半的作曲家而言，一個「美麗聲響」的符碼化規範，竟以配器法的姿態存在著，就更讓人驚訝。[5]

在法語大革命歌劇和德意志浪漫的作品裡，可以觀察到一個音樂句法的「聲響化」，亦即是，原本純粹以音高為主要方向的結構瓦解，成就出一個在聽者耳裡日益增加的聲響印象，這

3 Heinz Becker, *Geschichte der Instrumentation*, Köln(Arno Volk)1964; Hermann Erpf, *Lehrbuch der Instrumentation und Instrumentenkunde*, Mainz(Schott)1969; Stefan Mikorey, *Klangfarbe und Komposition. Besetzung und musikalische Faktur in Werken für großes Orchester und Kammerorchester von Berlioz, Strauss, Mahler, Debussy, Schönberg und Berg*, München (Minerva) 1982。在大部份有關十九、廿世紀樂團音樂整體呈現的著作中，這種類似的概括說法，相當典型。

4 這個用詞有意地指涉Gotthilf Heinrich Schubert書名：*Ansichten von der Nachtseite der Naturwissenschaft* (Dresden 1808)，該著作對霍夫曼（E. T. A. Hoffmann）有很大的影響；請參見Jürgen Maehder, "Die Poetisierung der Klangfarben in Dichtung und Musik der deutschen Romantik", in: *AURORA, Jahrbuch der Eichendorff-Gesellschaft* 38/1978, 9-31。該文中譯：梅樂亙著，羅基敏譯，〈德國浪漫文學與音樂中音響色澤的詩文化德國浪漫文學與音樂中音響色澤的詩文化〉，劉紀蕙（編），《框架內外：藝術、文類與符號疆界》（輔仁大學比較文學研究所文學與文化研究叢書第二冊），台北（立緒）1999，239-284。

5 Maehder, *Klangfarbe als Bauelement des musikalischen Satzes...*

個聲響化可以被解釋為，係1789年以後，聽眾群社會結構的變化所導致的結果。因著「音樂的效果」提昇成為一個作曲範疇的角色，特別是樂團技巧必須服從於一個演進的過程；這樣的過程，在當代音樂裡，也以不慢的速度繼續走著[6]。就一個成為音樂聲響變化關係，或說持續的、走向音響色澤創新的壓力而言，樂器技巧（意指個別樂器）與樂器結合方式（意指整個樂團機制）的擴張，只是建立了這種關係或壓力的前美學外觀。白遼士（Hector Berlioz, 1803-1869）的配器法著作[7]與他的音樂作品代表著一個歷史時刻，在其中，以個別聲響複合體來思考，係和音樂基材[8]前進的狀態是一致的。白遼士文字著述的中心概念「意外」

6 廿世紀裡，樂器領域的新發明，最先為以電子原理發聲的樂器，稍晚轉移至真正的電子音樂以及電腦音樂。在李給替(György Ligeti, , 1923-2006)的作品裡，可以看到，電子音樂的聲響經驗也會對於以傳統樂器寫作的作品，有本質的影響。請參見Jürgen Maehder, "Technologischer Fortschritt und Fortschritt des Komponierens — Synthesetechniken in der zeitgenössischen Computermusik und musikalische Struktur", in: Detlef Gojowy (ed.), *Quo vadis musica? Bericht über das Symposium der Alexander-von-Humboldt-Stiftung Bonn-Bad Godesberg 1988*, Kassel (Bärenreiter) 1990, 60-76.

7 【譯註】*Grand Traité d'Instrumentation et d'Orchestration Modernes*，白遼士該書成於1843年，經常被以「配器法」簡稱之，就全書內容架構及討論方式而言，並參照原書書名，應以《當代樂器與配器大全》稱之，較為恰當。

8 Jürgen Maehder, "Orchesterbehandlung und Klangregie in *Les Troyens* von Hector Berlioz", in: Ulrich Müller et al. (eds.), *Europäische Mythen von Liebe, Leidenschaft, Untergang und Tod im (Musik)-Theater. Vorträge und Gespräche des Salzburger Symposiums 2000*, Anif/Salzburg (Müller-Speiser) 2002, 511-537; Arnold Jacobshagen, "Vom Feuilleton zum Palimpsest: Die *Instrumentationslehre* von Hector Berlioz und ihre deutschen Übersetzungen", in: *Die Musikforschung* 56/2003, 250-260; Jürgen Maehder, "Hector Berlioz als Chronist der Orchesterpraxis in Deutschland", in: Sieghart Döhring/Arnold Jacobshagen/Gunther Braam (eds.), *Berlioz, Wagner und die Deutschen*, Köln (Dohr) 2003, 193-210.

（imprévu），為新的聽者主體接受性[9]，創造了一個完美的表達：「『意外』暫時解除了市民生活裡一成不變的機制，它本身卻是有機制的：經由妙招。」[10]

　　要製造新的、「未曾聽過的」聲音，最容易的方式為使用新的樂器，這不僅解釋了法語大革命歌劇的樂團語法裡，經常會使用「外加樂器」[11]，也說明了十九世紀裡，樂器製造者特殊的創造能力，這份能力在許多1900年以後作品的樂團編制裡，更清楚地留下了足跡；只要想想理查‧史特勞斯（Richard Strauss, 1864-1949）《莎樂美》（*Salome*, 1905）[12] 裡的黑克管（Heckelphon）、風琴（Harmonium）、鋼片琴（Celesta）和木琴（Xylophon），詹多耐（Riccardo Zandonai, 1883-1944）歌劇《雷米尼的弗蘭卻斯卡》（*Francesca da Rimini*，米蘭，1914），或是荀白格（Arnold

9　Rudolf Bockholdt, *Berlioz-Studien*, Tutzing (Schneider) 1979; Rudolf Bockholdt, "Musikalischer Satz und Orchesterklang im Werk von Hector Berlioz", in: *Die Musikforschung* 32/1979, 122-135.

10　Theodor W. Adorno, *George und Hofmannsthal, Zum Briefwechsel: 1891-1906*, in: Theodor W. Adorno, *Kulturkritik und Gesellschaft I*, GS, 10-1, Frankfurt (Suhrkamp) 1997, 198，註腳3。

11　所謂「外加樂器」（hinzugefügter Instrumente）係指那些不屬於當時一般樂團通常會用到的樂器，但是在被使用時，有其戲劇質素合理性的特殊效果。句法上，它們大部份會扭曲同一音域或同一家族常用樂器的聲音；請參見 Jürgen Maehder, "Klangzauber und Satztechnik. Zur Klangfarbendisposition in den Opern Carl Maria v. Webers", in: Friedhelm Krummacher/Heinrich W. Schwab (eds.), *Weber — Jenseits des »Freischütz«*, Kassel (Bärenreiter) 1989, 14-40; Jürgen Maehder, "Klangfarbendramaturgie und Instrumentation in Meyerbeers Grands Opéras — Zur Rolle des Pariser Musiklebens als Drehscheibe europäischer Orchestertechnik", in: Hans John/Günther Stephan (eds.), *Giacomo Meyerbeer — Große Oper — Deutsche Oper*, Schriftenreihe der Hochschule für Musik Carl Maria v. Weber Dresden, vol. 15, Dresden (Hochschule für Musik)1992, 125-150.

12　【譯註】亦請參考羅基敏、梅樂亙（編著），《「多美啊！今晚的公主」——

Schoenberg, 1874-1951）樂團藝術歌曲op. 22裡的倍低音單簧管
（Kontrabaßklarinette）。配器史偏愛紀錄稀有樂器的使用，以呈現
作曲家尋找「新的聲音」的事實，[13] 相對地，這些樂器在音樂上的
重要性，大部份都不高，因為購買這些樂器的成本很高，在一般
的音樂生活裡，它們卻很少被用到。

　　另外一個製造新的音響色澤的方式，在十九與廿世紀音樂裡，
才是最主要的：將熟悉的樂器聲音變形，以及打破傳統的定規，以
可用的樂器編制，完成聲音上最好的使用。在樂團聲響的樂句技法
變形上，可以直接看到，係受到週遭環境的影響，亦即是取決於當
代其他因素的總和。令人驚訝的是，就個別樂器聲音的去自然化而
言，也有類似的情形；早期的法國號以手塞的技巧解決個別自然聲
音間的空隙，或者至少讓各個音能銜接，在有了F／降B音雙管法國
號的時代裡，森林號角整個的音域，可以經由活門，以開放的聲音
被使用[14]，這個時候，一個手塞的法國號聲響，也必須以不同的方
式去聽。

　　樂器的個別聲音可以經由各種方式被改變，可以在傳統奠
定的框架之外，有目的地使用傳統演奏技巧（例如法國號的手塞
音），亦可經由指定特別的演奏方式（例如伸縮號的長低音），
或者甚至改變樂器的結構，例如白遼士的《雷李歐或生命的回
程》（*Lélio ou le retour à la vie*）裡，要求著將一支單簧管包在一
塊亞麻布或皮袋子裡。[15] 馬勒的作品裡，第四號交響曲第二樂章

157

理查·史特勞斯的《莎樂美》》，台北（高談）2006。

13　Hans Kunitz, *Die Instrumentation*, 13 vols., Leipzig (VEB Musik) 1956-1961.

14　Horace Fitzpatrick, *The Horn and Horn-Playing and the Austro-Bohemian Tradition 1680-1830*, London (Oxford University Press) 1970.

15　Hector Berlioz, *Lélio ou le retour à la vie*; alte Berlioz-GA, 13, Leipzig 1903, 60。關於

中，獨奏小提琴改變調絃定音，可被視為這種方式的例子，將定絃調高一個全音，讓獨奏小提琴的聲響，聽來明顯地較尖銳。在每一個例子裡，用以區別樂器的媒介以及樂器認同的準則，亦即是樂器本身的自有聲響，被陌生化了，目的在於豐富已經存在聲響的調色板。由於人類與生俱來對音響色澤感知，有著卓越的持續感，即使聲音被去自然化，樂器本身依舊可以被辨認出來；[16] 例外的情形則是，當聲音產生的物理原理經由「虐待」樂器被改變時；例如用倍低音提琴的弓拉奏台歐伯琴（Theorbe）[17]。

以上描述的過程，將一個個別音去自然化或樂團樂句進行的變形，依著布萊希特（Bert Brecht, 1898-1956）的劇場理論，可以用「陌生化」來標識：「一個陌生化的寫照是一種寫照，它讓對象能夠被認出，但是同時卻也顯得陌生。」[18]「被陌生化的」和「只是被損壞的」之間的差別，在於損壞的意圖性；被陌生化的聲響亦然。敘事劇場（episches Theater）指涉的過程，將劇場體驗裡正常的同質性變形，以騷擾一般劇場觀眾接受式的、將自身與場景人物認同的享受態度，原則上，去自然化樂器聲音以及變質樂團

作品誕生過程，請參見Wolfgang Dömling, "»Ein songeant au temps... à l'espace...«. Über einige Aspekte der Musik Hector Berlioz", in: *Archiv für Musikwissenschaft* 33/1976, 241-260。

16 Helmut Rösing, *Die Bedeutung der Klangfarbe in traditioneller und elektronischer Musik, eine sonagraphische Untersuchung*, München 1972; Robert Erickson, *Sound Structures in Music*, Berkeley/Los Angeles/London 1975; Wolf D. Keidel (ed.), *Physiologie des Gehörs. Akustische Informationsverarbeitung*, Stuttgart (Thieme) 1975; Juan G. Roederer, *Physikalische und psychoakustische Grundlagen der Musik*, Berlin 1977.

17 Mauricio Kagel, *Musik für Renaissance-Instrumente*, Partitur, Wien (UE) 1970, 8頁開始。

18 Bert Brecht, *Kleines Organon für das Theater*, § 42; Bert Brecht, *Gesammelte Werke*, vol. 16, Frankfurt (Suhrkamp) 1967, 680.

樂句的有意呈現，走的也是同一條路：「熟知的」以「陌生的」被呈現，目的在於，讓「損壞」得以被認知為呈現的一部份。敘事劇場與陌生化音響色澤之間的類比，在否定熟知的意圖上，自然有其侷限。布萊希特的劇場將展現的社會關係陌生化，以去除這些關係的理所當然，讓它們能夠被認知到，這些關係由人類製造，也可以被人類改掉[19]；至少依著共產主義的意識型態的說法，是如此的。然則，在一定的歷史狀態，樂器音色與樂團句法的扭曲，固是音樂基材的「進步」，通常卻和音樂接受的社會組織形式，也就是歌劇與音樂會的機制，一點都沒有關係。[20]

個別樂器聲音的陌生化，可以大致被形容為犧牲掉它的聲音物質，以提高聲音之噪音性。十九世紀裡，日益增加的去自然化的樂器聲音，係適應這個時期樂團處理的一般傾向所致，將噪音用做音樂的根基。就樂句技巧來看，提升樂團語法噪音部份的結果，可以輕易想像，噪音會脫離一個以音高為導向的樂句結構。因之，噪音成為酵素，加速了十九世紀樂團句法逐漸由樂句結構走向聲響組織的過程。藉著多個範例，筆者在其他著作指出[21]，德語早期浪漫詩作裡之詩文化自然聲響的特殊位置，為這個發展做了準備。[22]

19　Brecht, *Kleines Organon für das Theater,...*, 681-682.

20　與其他藝術不同（例如馬拉美（Stéphane Mallarmé, 1842-1898）的《書》（*Le livre*）、杜象（Marcel Duchamp, 1887-1968）的使用現成物品，或是法國大革命時代建築物地有意的烏托邦式設計），在音樂裡，藝術作品在使用上與價值上的相關聯，時間上相當晚才出現，並且主要係經由凱吉（John Cage, 1912-1992），才引起重視。

21　Jürgen Maehder, "Verfremdete Instrumentation — Ein Versuch über beschädigten Schönklang", in: Jürg Stenzl (ed.), *Schweizer Beiträge zur Musikwissenschaft* 4/1980, Bern (Paul Haupt) 1980, 103-150.

22　梅樂亙，〈德國浪漫文學與音樂中音響色澤的詩文化〉；Jürgen Maehder, "Ernst Florens Friedrich Chladni, Johann Wilhelm Ritter und die romantische Akustik auf

II

　　十九世紀初，在結構的固定化和樂團語法的規格化框架中，有一個非常清楚的傾向：在十八世紀樂團裡，一個樂器聲部被分配到的功能[23]，現在以日益增加之音響色澤組織的差異方式，被分配到不同的樂器組合而成的聲部；如此一來，個別聲部一步步地失掉了它們的音樂意義關聯，聲音想像可稱以指揮為中心來掌控，聲部則成為這個聲音想像的填充助理。正是這個樂團樂句的個別聲部中，那自由的、不被樂句慣用語法拘束的可支配性，建立了每個有意識的樂團聲響形塑的條件：在樂句的向度裡，「配器」要成為一個有意識的、可以執行的目標，唯有作曲家在決定聲響結果時，真正能有無需妥協的決斷權力，方才可能。1800年以前，作曲家在樂句技巧的決定空間，經常比實際上看起來要大，因為，在劇場演出音樂裡，樂器與被呈現的角色或事件之間，有其一定的從屬關係，決定了樂器的使用情形，另一方面，器樂作品裡，一個以個別聲部走向之樂團句法既定模式，還是強力地主導著。[24] 正因如此，得以自由決定配器的開始，必須放到歷史的時刻裡，在這個時刻，維也納古典時期總譜結構的遺產，那任意將聲響結合的樂句技法結構之自由，得以與樂團融合，完成一個同質性的發聲體。[25] 以一個同質美麗聲響的觀點來看 — 雖然以歷史

　　dem Wege zum Verständnis der Klangfarbe", in: Jürgen Kühnel/Ulrich Müller/Oswald Panagl (eds.), *Die Schaubühne in der Epoche des »Freischütz«: Theater und Musiktheater der Romantik*, Anif/Salzburg (Müller-Speiser) 2009, 107-122.

23　Maehder, *Klangfarbe als Bauelement des musikalischen Satzes...*

24　Klaus Haller, *Partituranordnung und musikalischer Satz*, Tutzing (Schneider) 1970; Jürgen Maehder, "Satztechnik und Klangstruktur in der Einleitung zur Kerkerszene von Beethovens *Leonore* und *Fidelio*", in: Ulrich Müller et al. (eds.), *»Fidelio«/»Leonore«. Annäherungen an ein zentrales Werk des Musiktheaters*, Anif/Salzburg (Müller-Speiser) 1998, 389-410.

25　Stefan Kunze, *Die Opera buffa. Das System der Gattungen*, Habilitationsschrift LMU

角度而言，這個觀點並不恰當 —，維也納古典時期的樂團有著各種的「缺點」，它們在十九世紀前半，經由樂器製造的改良[26]，並經由樂句技巧來克服其他的問題，而得以去除。無疑地，華格納（Richard Wagner, 1813-1883）的《羅恩格林》（*Lohengrin*, 1848年完成）可稱是樂團作品這一階段的代表；在作品中，兩種解決樂團語法問題的方式都被用了，並且二者的結果彼此互補。[27]

要以樂器處理手法做到完美無缺的美麗聲響的目標，必須具有大師級巧手的要件，並且也蘊含了不自覺的失敗以及有意識地否定美麗聲響，做為作曲的可能性。一個早期的、有意損壞句法的管樂音樂的例子，是韋伯（Carl Maria von Weber, 1786-1826）的歌劇《歐依莉安特》（*Euryanthe*, 1823），其中，經由音樂，在呈現光輝場景的同時，真相被揭發。就算不提不得不然的轉調過程和旋律的通俗性，以及在大調和小調間動機的轉換和搖擺，這一個四部份舞台配樂（Bühnenmusik）[28]的第一段二十二小節的段落，可稱是管樂語法錯誤示範的教材。在一個由法國號和小號帶出的兩小節號角聲後，響起一個經由兩個伸縮號聲部加重的管樂合奏，於其中，在伸縮號、法國號和低音管之間，有著奇特的音

München 1970.

26 例如經由銅管樂器的活門、與其相關的銅管樂器群的同質化（重新結構的低音號、薩克斯號、短號、華格納號）、有踏板的定音鼓和豎琴的兩段式踏板、木管樂器運指機制的改良和木管家族的擴充。

27 《唐懷瑟》（*Tannhäuser*）的樂團編制尚未到完美同質化的程度，因為（一）樂團的兩對法國號為不同的型式（兩支活門號、兩支自然號）；（二）木管為兩管，但是長笛卻是三支；（三）英國管與低音單簧管尚未能溶入樂團樂句裡。請見 Jürgen Maehder, "*Lohengrin* di Richard Wagner — Dall'opera romantica a soggetto fiabesco alla fantasmagoria dei timbri", Teatro Regio di Torino, programma di sala, Torino (Teatro Regio) 2001, 9-37。

28 【譯註】德語 Bühnenmusik 意指戲劇演出時，搭配劇情進行，一定要使用的配樂

域重疊，並且木管高音聲部複合體（第一雙簧管與第一單簧管；第二雙簧管與第二單簧管）還有著彆扭的聲部進行，因此，這個管樂合奏的聲音聽來大受損傷。第5小節裡，兩個高音伸縮號聲部消失，同時，低音伸縮號重覆了第二低音管低音聲部的上方八度。雙簧管和單簧管在第6小節開始一個三度的進行，它在第7小節，經由加入短笛和雙簧管聲部向下的八度，驀地被帶到一個三個八度的音域。接下去的幾個小節裡，短笛部份不時在特定的音區吹奏，得以讓兩支短笛不僅相對於十四支樂器，甚至相對於整個樂團，都能在聲響上有著同等的份量；並且，由於缺少長笛，讓短笛聲部和下一個高音管樂聲部，一直得以規律性地保持著超過一個八度的距離。因之，在接下去幾個小節裡，這個小小的管樂合奏分裂成四個聲響群：一個好笑的、尖銳的高音聲部複合體、跳動著卻無任何音樂內涵的八分音符伴奏音型，以及在一個定音鼓滾奏上，每小節都重覆吹奏支撐和絃的伸縮號。緊接在這個不祥的慶典音樂之後的，是一個成功的場景轉捩點：面對艾瑪（Emma）鬼魂的出現，艾格蘭婷內（Eglantine）崩潰了，承認她的惡行。

對於韋伯《歐依莉安特》作曲方面的批評，主要在於歌劇戲劇質素的互動關係，是作品本身的內在問題；至於這個早期例子裡，編制上有意地進行著配器的陌生化，很有趣地，卻是侷限在舞台配樂裡，亦即是介於藝術音樂和應用音樂之間的地帶。[29] 相反地，在

或音效，例如軍隊上場的進行曲、婚禮進行曲、眾人喧嘩聲等等。

29 Jürgen Maehder, "»Banda sul palco« ─ Variable Besetzungen in der Bühnenmusik der italienischen Oper des 19. Jahrhunderts als Relikte alter Besetzungstraditionen?", in: Dieter Berke/Dorothea Hanemann (eds.), *Alte Musik als ästhetische Gegenwart. Kongreßbericht Stuttgart 1985*, Kassel (Bärenreiter)1987, vol. 2, 293-310.

白遼士的樂團作品裡，可以看到類似的陌生手法，但是，在被損壞的句法後面，都有著一個美學較低價值音樂的理念；因之，它們可以被視為美學判斷的作曲相關產品，在白遼士的配器法裡，找到解答。以陌生的聲響或被損壞的樂團樂句完成的擬諷作曲技巧的例子，在白遼士的作品裡，彼彼皆是。[30] 在他的作品裡，樂團聲響一般的組織才獲得一個音樂結構上的自主性，這個自主性讓被損壞的樂器聲響和陌生化句法在分析上的不同，變得沒有意義。

　　《幻想交響曲》最後一樂章〈女巫安息夜之夢〉（*Songe d'une nuit du Sabbat*）裡，開始的幾小節將音程上可理解的句法完全消解在被損害的聲響裡；小提琴和中提琴分為多個聲部，做出一個高音的、噪音的滾音（tremolo），它和定音鼓的三度形成對比；經由大提琴和低音提琴的「助陣」，做出定音鼓暗沈不確定的聲響。在第3和第4小節裡，滾音絃樂的高音聲響帶有了動作；在一個木管支撐式的和絃上，這個聲響帶起先是化成碎片，之後，沈沒不見，僅僅以噪音的方式，進入大提琴和低音提琴聽來低沈的隆隆聲裡。第12小節開始，這一個過程被重覆，但比原先高了半音，這個在音域上聲響結果的推移，卻並沒有帶來句法上的更動。之後，在《幻想交響曲》這一樂章裡，以C音單簧管奏出的「固定樂思」（idée fixe）做鬼臉似的擬諷，可稱是在十九世紀音樂範疇裡，第一個可以被描述的段落；在一個樂團總奏後，這一個過程被降E音單簧管接手，並在它聲響變形裡，更為加強。傳統

30　Maehder, "Orchesterbehandlung und Klangregie in *Les Troyens* von Hector Berlioz"; Maehder, "Hector Berlioz als Chronist der Orchesterpraxis in Deutschland"; Jürgen Maehder, "Giacomo Meyerbeer und Richard Wagner — Zur Europäisierung der Opernkomposition um die Mitte des 19. Jahrhunderts", in: Thomas Betzwieser et al. (eds.), *Bühnenklänge. Festschrift für Sieghart Döhring zum 65. Geburtstag*, München (Ricordi) 2005, 205-225.

上，音樂句法被以音高組織的方式理解，在這裡，音樂句法一方面屈服於聲響來源狀態之可變的配置下，這個配置擁有不被混淆的認同性，它源自個別樂器音色的混合與損傷；另一方面，音樂句法也屈服在看似傳統樂句的拼貼下，這些樂句經由陌生化的配器，被貶為「無特色」了。

有關華格納作品裡，樂團聲響的技巧與美學觀點，已經有許多以聲音製造的角度所做的研究；[31] 到《羅恩格林》的浪漫歌劇之樂團處理，係與個別樂器逐漸被去個別化連結，可以被描述為一個走向無縫隙地掌控樂團聲響整體的發展過程。就尋求將作品帶向其集體性而言，在一個樂句技法裡，陌生化聲響是一個既寬廣又有侷限的領域：在一個動機[32] 的不同出現形式之間，陌生化聲響成為普同性聲響轉換的工具；然而，在華格納晚期作品裡，一個陌生化的配器手法卻從不會損害音樂美學的統一性，因之，同時出現的「低階」音樂，在華格納作品中，甚至絲毫沒有擬諷

31 Theodor W. Adorno, *Versuch über Wagner*，特別是〈音色〉（Farbe）一章，Adorno, GS, 13, 68-81; Jürgen Maehder, "Studien zur Sprachvertonung in Richard *Wagners Ring des Nibelungen*", *Programmhefte der Bayreuther Festspiele 1983*（1983年拜魯特音樂節節目單），*Die Walküre*, 1-26; *Siegfried*, 1-27; Jürgen Maehder, "Form- und Intervallstrukturen in der Partitur des *Parsifal*", *Programmheft der Bayreuther Festspiele 1991*（1991年拜魯特音樂節節目單），1-24; Richard Klein, "Farbe versus Faktur. Kritische Anmerkungen zu einer These Adornos über die Kompositionstechnik Richard Wagners", *Archiv für Musikwissenschaft* 48/1991, 87-109; Richard Klein, *Solidarität mit Metaphysik? Ein Versuch über die musikphilosophische Problematik der Wagner-Kritik Theodor W. Adornos*, Würzburg (Königshausen & Neumann) 1991; Tobias Janz, *Klangdramaturgie. Studien zur theatralen Orchesterkompositon in Richard Wagners »Ring des Nibelungen«*, Würzburg (Königshausen & Neumann) 2006.

32 由《魔彈射手》分析發展出來的概念，動機的「歷史」與劇情同步進行，這個概念要以多元空間來想像：與樂團內容（「表情重點」）的層面相對的，至少還有一個聲響的正面層面；成對的概念，如「大聲／小聲」和「明亮／陰暗」是可以隨著劇情的進行，做隨意的組合。

的意味。華格納式聲響宇宙的封密度，在《尼貝龍根指環》（*Der Ring des Nibelungen*）的樂團配置裡，有著最清楚的展現；特別是不同樂器的重新製造（華格納號、低音小號[33]、倍低音伸縮號）反映了這部樂劇逐步升高的作品特質 — 一個要求，每個個別作品都要有不同之處。[34] 拜魯特慶典劇院被遮蓋的樂團，「減弱」了樂團聲響，對樂團聲響的個別化有著本質的貢獻；個別樂器音樂的混合，本質上，經由消除高頻部份，有著更好的結果[35]，因之，做出來的聲響不僅同質性更高，同時，經由樂團群組與聲音開口的不同相關位置，賦予樂團聲響一個類似透視的評價。

被遮蓋樂團之一般性的聲波密度減弱的結果，讓未被過濾的人聲得以有「近鏡頭」的放大效果；不僅如此，聲音響亮的樂器被以不同的程度模糊化，得以重新整理樂團聲響，做出一個合成的整體聲響，於其中，去個別化的樂器溶為一體。因之，被拘禁於拜魯特

33 華格納為《尼貝龍根指環》樂團所想像的低音小號，其實是一個「烏托邦樂器」；實際演奏時，這個部份係以一個只有華格納想像樂器之一半長度的樂器演奏。1890年左右，一般樂團小號管長減半後，舊式的樂團小號成為今日的低音小號，華格納當年要求的低音小號與一般小號的對比差異，就不存在了。

34 昆澤（Stefan Kunze）指出，華格納在《羅安格林》以後的作品有意地脫離已有之戲劇種類的歸類；請參見 Stefan Kunze, "Richard Wagners Idee des »Gesamtkunstwerks«", in: Helmuth Koopmann/J. A. Schmoll gen. Eisenwerth (eds.), *Beiträge zur Theorie der Künste im 19. Jahrhundert*, vol. 2, Frankfurt (Klostermann) 1972, 196-204; Stefan Kunze, *Der Kunstbegriff Richard Wagners. Voraussetzungen und Folgerungen*, Regensburg (Bosse) 1983。

35 由被遮蓋的樂團傳出來的聲波，因著其頻率，會受到樂團席遮蓋板的折射或混淆的反射。一般而言，低頻會有折射效果，高頻的噪音部份（銅管雜音、弦樂弓的摩擦聲等等）會經由反射而變弱；整體來說，製造音樂時的伴隨雜音會被遮蓋的樂團減弱，而降低聲響呈現的物質性。亦請參見梅樂亙著，羅基敏譯，〈夜晚的聲響衣裝：華格納《崔斯坦與伊索德》之音響色澤結構〉，羅基敏、梅樂亙（編著），《愛之死 — 華格納的《崔斯坦與伊索德》》，台北（高談）2003，213-244。

遮音板之下的樂團標誌了，維也納古典時期總譜指出的樂團音樂演奏的合作理念，終於得以實踐。[36] 生產技術的完美讓生產者看似消失，以做到產品表面看來的直接性；諾瓦利斯（Novalis）當年就已有此想像：「浪漫的要素。對象必須在那裡，有如風鳴琴（Äolsharfe）的聲音，突然地，沒有理由，讓人猜不到聲音的工具為何。」[37]

到目前為止，就樂團技法領域而言，這一個過程的藝術性太少被思考；總結來說，華格納結合被遮蓋樂團的樂團處理具有的意義，其重要性就在於經由重整所有個別樂器的聲響比重，造出新的樂團聲響。於是，一個封閉的、合成的聲響宇宙於焉誕生，這個宇宙裡，有著依照《指環》角色階級組織的音響色澤區塊，在區塊間，則有一個持續的音響色澤轉換中介著它們。在這個系統裡，一個樂器聲音的陌生化，其功能僅是為了達到普遍的聲響轉換的工具。[38]

III

研究歐洲世紀末音樂的樂團處理之所以困難，原因在於，對華格納作品裡的音響色澤在作曲上的重要性，到目前為止，都還僅有著有限的認知。[39] 因之，就算是在很有成果的法國華格納風

36 Jürgen Maehder, "Form- und Intervallstrukturen in der Partitur des *Parsifal*"; Maehder, "Satztechnik und Klangstruktur in der Einleitung zur Kerkerszene von Beethovens *Leonore* und *Fidelio*".

37 Novalis, *Gesammelte Werke*, eds. H. und W. Kohlschmidt, Gütersloh 1967, 446.

38 Jürgen Maehder, "Struttura linguistica e struttura musicale nella *Walkiria* di Richard Wagner", *Programmheft des Teatro alla Scala/Milano 1994/95*, Milano (Rizzoli) 1994, 90-112; Janz, *Klangdramaturgie...*

39 Jürgen Maehder, "Ein Klanggewand für die Nacht ── Zur Partitur von *Tristan und Isolde*", *Programmheft der Bayreuther Festspiele 1982*, 23-38; Jürgen Maehder, "Orchestrationstechnik und Klangfarbendramaturgie in Richard Wagners *Tristan und Isolde*", in: Wolfgang Storch (ed.), *Ein deutscher Traum*, Bochum (Edition Hentrich) 1990, 181-202；梅樂亙，〈夜晚的聲響衣裝 ──華格納《崔斯坦與伊索德》之音響色澤結構〉。

潮研究裡，在樂團語法研究方面，由於對華格納樂團語言的美學
基礎缺乏思考，而觸到了極限，也就沒什麼好奇怪了。[40] 世紀末
的樂團聲響，特別是在世紀之交時，於德奧地區誕生的大編制樂
譜，可以被標誌為連續的混合聲響。十九世紀中葉的一般平常樂
譜裡，主要的聲部經常都還是由單一的管樂器、同一家族的多樣
管樂器，或者由絃樂擔任。

相對地，華格納晚期樂團技法的成就，則是世紀之交的作曲
家們追求想像新的、尚未有過的音響色澤的範本。[41] 要製造新聲響
的最簡單方式，為使用新的樂器。理查·史特勞斯在《莎樂美》
和《艾蕾克特拉》（*Elektra*）的總譜裡，也採取這個方式，特殊
的低音木管樂器，如黑克管和巴塞管經常被使用；但是這個方式
卻不是都行得通。因為，這些被指定使用的樂器很少見，對樂團
而言，若要購買，所費不貲，並且，與其源頭的主要樂器相比，
這些「衍生樂器」的音色其實差別有限。例如在《艾蕾克特拉》
樂譜裡，用了八種單簧管家族樂器，由最小的降E音到低音單簧管

40 Manuela Schwartz, "»Leitmotiver tout un orchestre sous la déclamation« — Emmanuel
 Chabriers »Briséïs« im Spannungsfeld zwischen Wagner und Frankreich", in: Günther
 Wagner (ed.), *Jahrbuch des Staatlichen Instituts für Musikforschung*, Stuttgart/Weimar
 (Metzler) 1997, 211-234; Manuela Schwartz, *Der Wagnérisme und die französische
 Oper des Fin de siècle. Untersuchungen zu Vincent d'Indys »Fervaal«*, Sinzig (Studio)
 1998, 238-299; Steven Huebner, *French Opera at the Fin de siècle. Wagnerism,
 Nationalism and Style*, Oxford (OUP) 1999.

41 Jürgen Maehder, "Klangfarbenkomposition und dramatische Instrumentationskunst in
 den Opern von Richard Strauss", in: Julia Liebscher (ed.), *Richard Strauss und das
 Musiktheater. Bericht über die Internationale Fachkonferenz Bochum, 14.-17. Novem-
 ber 2001*, Berlin (Henschel) 2005, 139-181; Jürgen Maehder, "Orchesterklang als
 Medium der Werkintention in Pfitzners *Palestrina*", in: Rainer Franke/Wolfgang Ost-
 hoff/Reinhard Wiesend (eds.), *Hans Pfitzner und das musikalische Theater. Bericht
 über das Symposium Schloß Thurnau 1999*, Tutzing (Schneider) 2008, 87-122.

（Baßklarinette）。如此地將一種樂器家族擴張到整個音域，以及增加使用銅管樂器，反映了作曲家其實反時代的傾向，不用樂團語法的技巧，而是用同類樂器家族的建立，來製造同質的混合聲響。[42] 擴增樂器家族以做出新的音色，只有少數的幾種可能。世紀之交時，對於追求創新的音樂家而言，這些可能是不夠的；就現有的有限樂器，以作曲技法來平衡，才更是必須的。

有一種方式是藉由註明特殊的演奏技巧來做到，在世紀末的樂譜裡，經常可以看到這種情形。在《莎樂美》裡，低音大提琴獨奏聲響起那一刻的戲劇質素功能，自是效果非凡。但是，僅靠這種陌生化的個別樂器聲響，係不可能完成密實的樂團語法的。[43] 只有在一直存在的混合聲響的基礎上，史特勞斯才可能創造他不容混淆的樂團聲響，在後來的舞台作品裡，這類聲響亦同時確立了作曲家的個人標誌。

華格納在他樂劇的總譜裡，已指出了這條路；拜魯特慶典劇院的獨特音響對此有其本質的貢獻。完成聲響的材料來源，在樂團做出聲響時，總都還附著在聲響上，即是所謂的「人間殘餘」（Erdenrest）。拜魯特慶典劇院被遮蓋的樂團，不僅能去除這份殘餘，也掩飾了生產過程，讓觀眾無法以視覺認知，樂團聲響係如何被製造出來的。如此產生的聲響整體，要求將個別樂器聲響去個別

42 在配器史上，自數字低音時期以來，樂團語法裡，不同樂器在功能上有所差別。文藝復興時期的「樂器家族」的減少，傳統上，會和數字低音時期的這種情形，擺在一起討論。因之，像《艾蕾克特拉》裡使用四種不同方式製造的單簧管樂器，這種新創出的「樂器家族」的歷史意義，其實是回到樂器組合的過去形式。

43 Maehder, "Verfremdete Instrumentation ..."；梅樂亙著，羅基敏譯，〈王爾德與史特勞斯的《莎樂美》── 世紀末交響文學歌劇誕生的條件〉，羅基敏、梅樂亙（編著），《多美啊！今晚的公主！── 理查·史特勞斯的《莎樂美》》，台北（高談）2006，267-307。

化，以有利於所有樂器群做彼此聲響的融合。然而，拜魯特被遮蓋的樂團的音響與所有樂團樂器的關係，卻絕不是「中性的」。它主要反映了它的創造者精準的聲響想法，經由這個想法，《指環》樂團的樂器有了一種音響「價值」；這個情形，或可類比一種錄音手法：在錄製一種複雜的聲源時，使用一種非直線的麥克風，其效果和此類似。[44] 經由此過程，樂團樂器的音色會有聲響的改變，其程度取決於各個樂器位置與樂團聲波開口的相對關係。絃樂與豎琴位於樂團席較高的位置，聲音被遮蓋的程度較小，相對地，低音銅管和打擊樂器，它們的聲波密度，明顯地被減低了。經由拜魯特聲響板，聲波被隱藏了。如此的聲波反射到舞台空間時，低頻率被壓制，再次地加強了這個效果。拜魯特樂團各個樂器位置的配置，反映出一個聲音理念，而《指環》的總譜結構，正與這個理念相對應。這個事實，為華格納特殊的才華，能夠具體地想像到目前為止未曾聽過的聲音，提供了明證。[45]

當樂句的其他構成要素處於較稀疏的狀態時，聽者會特別注意到音響色澤的向度；[46] 十九世紀浪漫歌劇的作曲家已經懂得利用這種人類感知的現象，特別是華格納以延伸的聲場呈現大自然的手法，在這些聲場裡，當和聲與律動之樂句組織的流動

44　Jarmil Burghauser/Antonín Špelda, *Akustische Grundlagen des Orchestrierens*, Regensburg (Bosse) 1971; Paul-Heinrich Mertens, *Die Schumannschen Klangfarbengesetze und ihre Bedeutung für die Übertragung von Sprache und Musik*, Frankfurt (E. Bochinsky) 1975.

45　Adorno, *Versuch über Wagner*，特別是〈音色〉（Farbe）一章，Adorno, GS, 13, 68-81; Maehder, "Studien zur Sprachvertonung in Richard Wagners *Ring des Nibelungen*"; Maehder, "Form- und Intervallstrukturen in der Partitur des *Parsifal*"; Klein, "Farbe versus Faktur..."; Janz, *Klangdramaturgie...*

46　Richard Feldtkeller/Eberhard Zwicker, *Das Ohr als Nachrichtenempfänger*, Stuttgart (Hirzel) 1956; Keidel (ed.), *Physiologie des Gehörs ...*

做出音樂的聲音之時，時間彷彿凝滯了。[47]《萊茵的黃金》（*Das Rheingold*）之各個大自然場景裡，聲場以變換的內在活動，描繪著各個場景中，以空著的舞台呈現的大自然主角。在這些場景裡，《指環》樂團語法的創新處，於焉誕生。流動著的萊茵河之波浪音型、小號獨奏加上襯底打擊樂做出的萊茵黃金之光芒四射，還有雷電魔力以及彩虹橋的音場，它們先行展示了一個樂團語法模式，這個本質上複雜的模式，在後面的《指環》總譜裡才見發揮。不僅如此，它們第一次出現時，其聲響效果於產生的那一刻所擁有的新鮮感，也具有一個不會被消費掉的美學品質。

仔細聆聽《崔斯坦與伊索德》（*Tristan und Isolde*）的聽者，會發現同一頁樂譜上，樂團語法的和聲與樂器，以無法化約的層次，同時存在著；例如第一幕崔斯坦上場的那幾小節。不過，在華格納晚期作品裡，句法的美學基礎本身，也會有所改變，也有著無法化約的層次。如同楊茲（Tobias Janz）於其博士論文裡指出的，在《尼貝龍根的指環》中，後面的作品裡，在一些段落，會回到音樂語言較早的層次，亦即是回到作曲上的「好似《萊茵的黃金》」（*Als-ob-Rheingold*）的層面。[48] 類似的情形，但是方式更複雜，還有《帕西法爾》（*Parsifal*）音樂裡較長的段落，它們有著「外觀的簡單性」（*Einfachheit aus zweiter Hand*）；這些段落日後成為一整個世代華格納迷清楚的經驗；雖然就時間而言，這已是較晚一代的德國、法國與義大利之「頹廢的華格納風潮」。[49]

在世紀末的樂團技法裡，聲響經驗與樂團語法之間的相對

47 Stefan Kunze, "Naturszenen in Wagners Musikdramen", *Kongreßbericht Bonn 1970*, 199-207.

48 Janz, *Klangdramaturgie...*

49 Erwin Koppen, *Dekadenter Wagnerismus. Studien zur europäischen Literatur des Fin de*

關係，導致樂譜與聆聽印象之間有所落差，乃是必然的結果。無庸置疑地，要恰適地分析複雜的樂團脈絡，困難度必然增加。然則，以分析的角度，重建作曲的聲響訴求係如何被落實在句法技巧工具裡，依舊是不可或缺的。世紀末的管絃樂作品結構複雜，內容有著極高的密度，要理解個別的樂團語法，其秘訣通常在於找出重要的段落，對其進行示範性的細節分析，以分析結果重建作曲技巧的問題，而所選擇的相關段落，即代表了問題的解決方式。[50] 相對於流行音樂扭曲聲音的手法，在西方藝術音樂裡，將清晰的聲響有訴求地模糊化，則一直建立在明確的、句法上可定義的作曲過程上，當然，這些過程經常有著高度的複雜度。十九世紀中葉，赫姆霍茲（Hermann v. Helmholtz）的研究，描述了人類對於音響色澤感知的物理基礎，[51] 從此以後，作曲家們原則上可以

siècle, Berlin/New York (Walter de Gruyter) 1973; Jean-Jacques Nattiez, *Wagner androgyne*, Paris (Bourgois) 1990 (English translation Princeton 1993); Jürgen Maehder, "Formen des Wagnerismus in der italienischen Oper des Fin de siècle" in: Annegret Fauser/ Manuela Schwartz (eds.), *Von Wagner zum Wagnérisme. Musik, Literatur, Kunst, Politik*, Leipzig (Leipziger Universitätsverlag) 1999, 575-621; Huebner, *French Opera at the Fin de siècle...*; Jürgen Maehder, "»La giusta prospettiva dell'orchestra« — Die Grundlagen der Orchesterbehandlung bei den Komponisten der »giovane scuola«", in: *Studi pucciniani*, 3/2004, Lucca (Centro Studi Giacomo Puccini) 2004, 105-149; Marie-Hélène Benoit-Otis, *Chausson dans l'ombre de Wagner? De la genèse à la réception du »Roi Arthus«*, Diss. Université de Montréal 2010.

50 Jürgen Maehder, "*Turandot e Sakùntala* — La codificazione dell'orchestrazione negli appunti di Puccini e le partiture di Alfano", in: Gabriella Biagi Ravenni/Carolyn Gianturco (eds.), *Giacomo Puccini. L'uomo, il musicista, il panorama europeo*, Lucca (LIM) 1998, 281-315; Maehder, "»La giusta prospettiva dell'orchestra«... "; Maehder, "Klangfarbenkomposition und dramatische Instrumentationskunst in den Opern von Richard Strauss"; Maehder, "Orchesterklang als Medium der Werkintention in Pfitzners *Palestrina*".

51 Hermann von Helmholtz, *Über die physiologischen Ursachen der musikalischen Harmonien*, ed. Fritz Krafft, München 1971; Hermann von Helmholtz, *Die Lehre von den*

依自然科學帶來的音色認知，幫助自己發現新的樂團音響色澤。

世紀末樂團技法裡，雖然大型樂團表達工具區別與美學化日益增加，卻無法對音樂意義有相當的加乘功能；特別在德語地區的作品裡，作曲家對作品的掌控反而日益放鬆，因為在樂團句法裡，次要和三級聲部的充斥，侵害到句法結構的結合度。[52] 面對這樣樂團技法的邏輯矛盾，作品只能奮力掙脫。荀白格（Arnold Schönberg, 1874-1951）、魏本（Anton von Webern, 1883-1945）與貝爾格（Alban Berg, 1885-1935）的自由無調性階段作品裡，保留了世紀末音樂的表達姿態，同時間，史特拉汶斯基（Igor Stravinsky, 1882-1971）的新古典主義與法國六人組，則走著另外一條路：藝術理解的耽美封閉被打破，非藝術音樂侵入美學客體圈中，目的自然在於做出被損壞的藝術音樂。兩種新音樂的外顯，卻都承載了聲響奢華的前一時代的痕跡，帶有樂器聲響損壞的傷疤，這個傷疤則為廿世紀聲響作品，建立了本質的先決條件。

以上的敘述顯示了，十九與廿世紀的音樂裡，音樂作品中日益增加的噪音特質，必須以樂團語法歷史性的沈澱來理解；一個聲音的各方關係，結構了音樂語法的進行，在新音樂開始之際，如此的抽象「聲音」（Ton）不應該再被認知成音樂的基材，而要注意其中的噪音部份；在十九世紀樂團作品的發展過程裡，「聲音」吸吮了噪音部份於其中，因之，廿世紀裡，作曲的歷史條件中，應該納入噪音部份成為基材的認知；亦即是，樂譜提供的重

Tonempfindungen als physiologische Grundlage für die Theorie der Musik, [3]Braunschweig (Vieweg) 1870.

52 Giselher Schubert, *Schönbergs frühe Instrumentation*, Baden-Baden (Valentin Koerner) 1975; Maehder, "Klangfarbenkomposition und dramatische Instrumentationskunst in den Opern von Richard Strauss".

點說明是次要的，噪音對於做出來的音樂之作品形體的意義，才是主要的。[53]

IV.

在分析十九世紀音樂時，音樂學的配器分析有許多傳統的矛盾，其中一個在於如何觀察樂團樂句的角度；當人們開始以樂句裡樂器功能分配的角度，來觀察樂團樂句時，作曲的發展早已超前，讓這種過程成為不適當的方式。大部份音樂學的配器分析，均不加思考地，以十九世紀配器法的規範系統為基礎，這種系統的目的，一直在於製造一個美學上不中斷的、「光滑的」美麗聲響。至於製造去自然化的聲響以及有扭曲效果的混合聲響，這種在一個「醜陋的美學」[54] 意義層面的犯規情形，在十九世紀的配器法裡，都沒有提到，既使它們在當時的音樂裡，扮演著重要的角色。在這種情形之下，配器手法風格高度的不連貫，係完全超乎十九世紀與教學訴求結合之配器法的層次。

以老套的方式，研究馬勒作品的配器技巧，只會是描述樂團的

53 Erkki Salmenhaara, *Das musikalische Material und seine Behandlung in den Werken »Apparitions«, »Atmosphères«, »Aventures« und »Requiem« von György Ligeti*, Helsinki (Suomen Musiikkitieteellinen Seura) 1969; Jürgen Maehder, "La struttura del timbro musicale nella musica strumentale ed elettronica", in: M. Baroni/L. Callegari (eds.), *Atti della »International Conference on Musical Grammars and Computer Analysis« Modena 1982*, Firenze (Olschki) 1984, 345-352; Jean-Baptiste Barrière (ed.), *Le timbre, métaphore pour la composition*, Paris (IRCAM/Christian Bourgois) 1991; Daniel Muzzulini, *Genealogie der Klangfarbe*, Bern etc. (Peter Lang) 2006.

54 Carl Dahlhaus, "Wagners Berlioz-Kritik und die Ästhetik des Häßlichen", in: Carl Dahlhaus/Hans Oesch (eds.), *Festschrift Arno Volk*, Köln (Volk) 1974, 107-123；亦收於 Carl Dahlhaus, *Gesammelte Schriften*, eds. Hermann Danuser et al., Laaber (Laaber) 2003, vol. 5, 779-790。

所有樂器，亦即由短笛到低音大提琴的表達個性。因之，討論馬勒作品配器技巧上個別研究的缺乏，應被視為，係學界對於樂團聲響之角色日增的反思高度，所導致的結果。一九二○和三○年代裡，有著不少針對單一作曲家的配器技巧完成的博士論文，檢視所有這些論文的方法論，可以認知到，馬勒的句法技巧有著何等令人驚艷的特質。其中，薛佛斯（Anton Schaefers）在波昂（Bonn）大學完成的博士論文《馬勒的配器》（*Die Instrumentation Gustav Mahlers*），是唯一的一個例子，展示了一個分析的過程，不用一般總譜排列的方式做為音樂學分析的準則。[55] 特別要提的是，在論文裡，作者也成功地呈現了一個觀點：在馬勒交響樂裡，音樂的空間性扮演著結構功能的角色。阿多諾於其《馬勒》一書的〈幕啟與號角〉（Vorhang und Fanfare）一章裡，對馬勒第一號交響曲的開始，以整體聲響為首要觀察角度，做了透徹的呈現。在此之後，再依著十九世紀配器法的模式，以傳統的剖析方式來談樂團聲響，自然顯得落伍。

　　馬勒作品裡，就算表面看來簡單的音樂結締，亦有其美學的多重意義性。由此觀點出發，本文的訴求有著刻意的自我設限，將配器分析以「基材的」角度進行，也就是跳出原來的配器法的規範框架，來探討作品。以下將刻意選取外觀特別的音樂結締，特別是號角聲以及類號角聲的音程組態，它們音高結構的簡單程度，係與它們美學價值的複雜度，形成效果獨具的對比。由依循規範所做的配器分析，過渡到由結果看音響色澤的分析，本文企圖說明，這個發展係如何經由分析馬勒的作品，讓音樂學研究瞭解到：觀察點不應注意句法規範，而是注意與其相結合的美學意圖。

55　Anton Schaefers, *Gustav Mahlers Instrumentation*, Düsseldorf (Dissertations-Verlag Nolte) 1935.

以傳統的配器分析來看馬勒的音樂，會有一個特別的
困難，套用阿多諾的話，就是馬勒語彙慣有的「破碎性」
（Gebrochenheit）。針對阿多諾的說法，艾格布萊希特（Hans
Heinrich Eggebrecht）持不同的意見，他認為，馬勒音樂語言的字
彙，係在音樂生活環境裡不同的日常生活語言的層面活動，才是
最主要的原因，導致以配器技法的角度分析馬勒的樂團句法，根
本是不可能的。[56] 在十八、十九世紀歌劇史的範圍裡，美感的多層
次，自然不是一件新鮮事，而是歌劇舞台上的常態：1800年左右
的早期舞台配樂裡，可以輕易地看到，音樂句法的同質性不是重
點，句法的音樂戲劇效果，才是一切的中心。[57] 馬勒的創作有著語
言層面之持續當下的多元面貌，在交響樂的領域裡，這樣的美學
特殊狀況，自然是一個激烈的斷裂。歌劇院裡傳統上較大的美學
容忍，如今也在音樂廳裡，要求有一席之地。

在描繪馬勒第一號交響曲的開始段落時，阿多諾強調馬勒
音響色澤想像的創新，卻有意地隻字不提作品係以前人模式開始
的外觀。這段音樂的典範，是貝多芬第四號交響曲第一樂章的導
奏，它貫穿音樂的結構，有如一束經由透光媒介的光線。[58] 馬勒
樂譜裡，絃樂分成很多組，拉奏著A音。在這個A音聲響裡，貝多
芬交響曲簡單的八度齊奏，還有依著《羅恩格林》前奏曲模式做

175

56 Hans Heinrich Eggebrecht, *Die Musik Gustav Mahlers*, München (Piper) 1982，特別是
〈同時是日常生活聲調〉（Der gleichsam umgangssprachliche Ton）一章，39-51
頁，類似看法亦散見其他各章。

57 Maehder, "»Banda sul palco«...".

58 以下分析得力於筆者當年於慕尼黑求學時，修習魏爾特內（Ernst Ludwig Waeltner）
多門馬勒課程的心得。魏爾特內英年早逝，其相關詮釋僅有部份，以特殊情形的
方式被出版；請參見Ernst Ludwig Waeltner, "Lieder-Zyklus und Volkslied-Metamor-
phose. Zu den Texten der Mahlerschen *Gesellenlieder*", in: *Jahrbuch des Staatlichen Insti-
tuts für Musikforschung Preußischer Kulturbesitz* 1977 (1978), 61-95。

出的高音絃樂樂句，同時流動著，彼此交融；這是樂句結構的主軸，也是聲響的效果。管樂模進的四度動機，最終進行到降B音，這個掛留著的音與絃樂的A音，形成不協和的二度，由這個二度裡，兩支單簧管和低音單簧管奏出像陰影般的降B大調號角聲，脫穎而出。【譜例一】

> 第一交響曲以一個絃樂綿延的長大聲音開始，除了三分之一的低音大提琴奏出的最低聲部外，大家都以泛音拉奏，一直到最高的a音。這是個讓人很不舒服的呼嘯聲，就像老式蒸氣機發出的聲音。好像一層薄薄的天幕[59]，它由天而降，罩在那兒，透著天幕稀疏的經緯；這一片淺灰色的雲刺痛著敏感的眼睛。第三小節裡，一個四度動機浮出其上，短笛為它添上色彩；pp力度那高而無意義的尖銳，聽來正是七十年後，史特拉汶斯基晚年樂譜裡類似的音色，當這位配器大師對大師級的配器法覺得厭煩時。第二聲木管聲響起後，向下的四度動機開始模進，停留在一個降b音上，與絃樂的a音摩擦著。驀地，動了起來：兩支在低而蒼白音域的單簧管，加上第三聲部的軟弱的低音單簧管，以pp奏出一個號角聲，虛弱地，好似在幕後響起，想要穿過去，卻又沒有力氣做到。就算號角聲由小號接手時，它也如同馬勒要求的擺放位置，要停在「很遠的距離」。在主音d再度進來前六小節，是樂句的高峰，先後由小號、法國號、高音木管奏出的號角聲，突圍而出，與之前的樂團聲響完全不成比例，也和帶出樂句提昇過程的情形，完全不相稱。這

59 【譯註】阿多諾標題用字取 Vorhang 有諸多用意，它意指劇院舞台的「大幕」，亦指「幕啟」時，演出開始的時刻，並且，Vorhang也可以是居家的窗簾。在這裡。「薄薄的天幕」也可以是「薄薄的窗簾」，阿多諾以多關語影射「幕」已隳損老舊，經緯稀疏可見，多層次地暗示如此的作品開始，看似承襲傳統，卻也揚棄了傳統。

個提昇不僅到達高潮，也讓音樂結實地一氣呵成，延展開來。裂縫由上方而降，在音樂自己的運動之外。音樂的裡面，被侵入了。就那幾秒鐘，交響曲臆測著，一生裡總是害怕地、渴望地由地面遙望著天空，那一份企盼，好像真地實現了。馬勒的音樂忠實於這個感覺；那個經驗的蛻變是馬勒音樂的歷史。[60]

引用的這一段落，位於全書最開始，也同時具有做為之後討論之腳本的功能，藉著這個位置和這個功能，阿多諾將基本的議題侷限在交響曲的第一樂章。布林克曼（Reinhold Brinkmann）則將這一段話，詮釋為馬勒聲響美學的基礎，因為，經由作曲家主體性的侵入，馬勒的音樂裡，出現了一種烏托邦的「前顯」。[61]的確，作品的第四樂章裡，再度使用了這個導奏段落，在這裡，使用到的獨奏樂器角色被交換，事實上，也可以做為「陌生配器」的明證。[62]

由單簧管吹奏的號角聲音，會讓聽者有著遠方小號號角聲的印象，原因不僅在於聲音的語法來自小號家族的自然音列，只是小號吹奏時，自然會高八度。但是，單簧管號角聲的音色聽來並不符合聽者習慣的音高印象，於是，人類的耳朵被迫尋找一個可以合理解釋這個現象的詮釋。[63]我們知道，聽覺過程裡，對於音響資訊的自動評量係以「質」來進行，也就是依據以前的音色經驗的範疇，將所聽到的聲音，放入不同的模式裡。當遇到音高與

60 Adorno, *Mahler*, GS, 13, 152-153.

61 請參見 Reinhold Brinkmann, "Vom Pfeifen und von alten Dampfmaschinen. Zwei Hinweise auf Texte Theodor W. Adornos", in: Carl Dahlhaus (ed.), *Beiträge zur musikalischen Hermeneutik*, Regensburg (Bosse) 1975, 113-119，相關論述見117-119。

62 Maehder, "Verfremdete Instrumentation...".

63 Keidel (ed.), *Physiologie des Gehörs...*

4

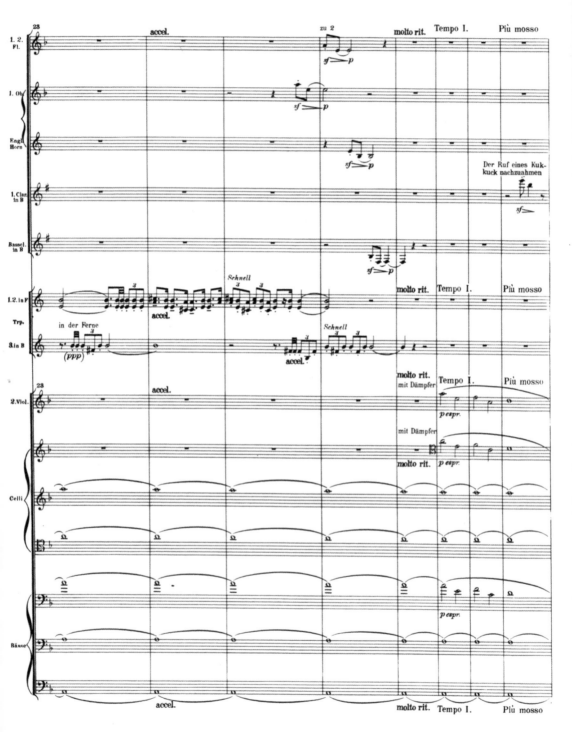

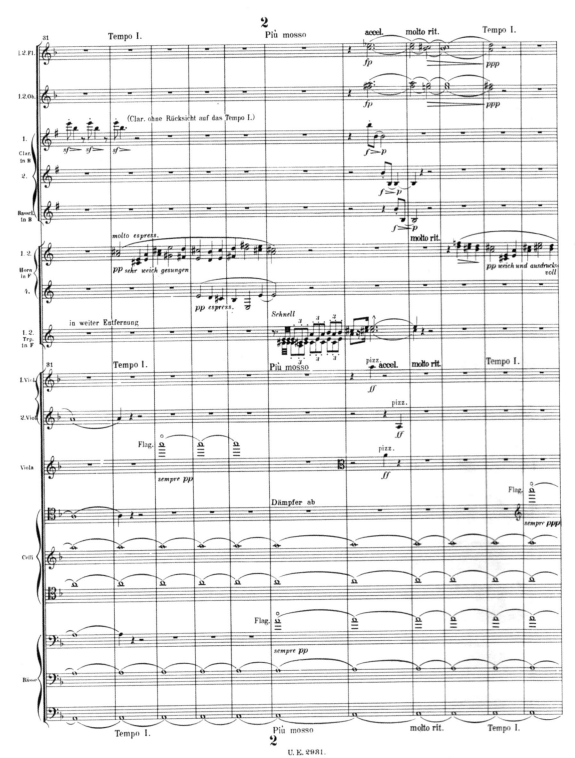

6

U. E. 2931.

泛音結構彼此不相容時，日常生活的聽覺經驗會以保存的詮釋模式，將兩個元素結合思考，對於聽來較弱的格式區塊，解釋成係經由距離產生的傳遞損失。[64] 小號與單簧管音色的類似程度，當然並不是大到讓耳朵分不清真正演奏的樂器是什麼。只是音樂經驗教我們，像前面提到的那種距離感，會被自動地加入，將單簧管號角聲理解成遠方的小號聲。

　　將屬於一個樂器（在這裡是小號）的慣用語法，移轉至另一個樂器上（在這裡是單簧管），如此的推移關係，或許只是一個作曲藝術手法的偶然產物，目的在於減弱樂團樂句的力度。然則，華格納在他晚期作品裡，完成了一種不間斷的音響色澤連續，這種連續的基礎，並不僅僅在於這種掌握樂團句法音響色澤混合的技巧，更重要的是這種連續的功能，它讓各種向度，如正面與負面、近與遠、相關的響亮與柔和，它們可以彼此獨立地被操控。在遠處消失的號角聲響，它們提示的空間感經由被轉移到其他樂器所產生，在華格納的樂譜裡，彼彼皆是。這類技巧最著名的例子，無庸置疑地，是《崔斯坦與伊索德》第二幕裡，馬可王狩獵之獵號聲，它在空間上被以不同的方式處理，貫穿整個第二幕。它被精心寫作的消失情形，以及將號角聲天衣無縫地轉化成泉水聲的狀聲式形容，建立了十九世紀音響色澤作曲的一個高峰。[65] 為了賦予號角消失聲響上的意義，華格納採用了一個藝術手

64 Paul-Heinrich Mertens, *Die Schumannschen Klangfarbengesetze und ihre Bedeutung für die Übertragung von Sprache und Musik*, Frankfurt (E. Bochinsky) 1975.

65 梅樂亙，〈夜晚的聲響衣裝 —華格納《崔斯坦與伊索德》之音響色澤結構〉；Jürgen Maehder, "Timbre and orchestration in Wagner's *Tristan und Isolde*", in: Arthur Groos (ed.), *Tristan und Isolde*, »Cambridge Opera Handbook«, Cambridge University Press, in print.

法，由幕後的開放法國號到樂團席裡的弱音法國號，再轉移至一個由長笛、單簧管和低音管吹奏的混合聲響。

馬勒第一號交響曲裡，只有當第一個號角聲，不是一個一長段號角聲響陌生化結構的一部份時，這個「遠方」單簧管的號角聲，才得以被理解為遠方的小號聲；在第一號交響曲第一和第四樂章裡，馬勒以這個陌生化結構，確保了看來不一致的聲響結果之凝聚。第一樂章開始時，單簧管、法國號和小號同時交換位置，形成一種三角關係，將三組樂器結合成一個陌生化聲響的機組：單簧管演奏小號號角聲、法國號演奏單簧管的三度、小號則吹著無法辨認的法國號號角聲。顯然易見地，號角聲做為銅管樂器的自然音列所在，就一樣樂器特殊的慣用語法而言，特別敏感。由小號在第一樂章第22小節開始，吹出的那段「錯誤的」法國號號角聲，可以看到，它們正是自然音列裡沒有的音，卻標誌著一個樂器的個性。

將音樂慣用語法由一個樂器轉移到另一個樂器，這種情形並不僅存在於第一交響曲裡，在《泣訴之歌》（*Das klagende Lied*）中，也可以找到如此的段落。在女中音與男高音的歌詞「喔，悲慟，悲慟！」（O Leide, Leide!）之後，出現一個聲場，其中，法國號吹奏一個非慣用語法的、三度化的旋律，緊接著，雙簧管和英國管演奏著一個語法正確的法國號號角聲。[66] 在《泣訴之歌》的框架裡，這個情形比第一交響曲簡單，因為作品開始時，主題的原始形態係由正確的樂器演奏（第8頁），因之，語法陌生化的形式，讓法國號直接被認知為是轉化出來的。

要討論全曲開始時，在不同樂器上轉換著的陌生化的號角聲，就必須觀察第一號交響曲第四樂章裡，同一個段落再次出

66　Gustav Mahler, *Das klagende Lied*, Partitur, Wien (Philharmonia) s.a. (1971), 28頁。

現的情形，否則相關的討論，將會不完整。在這裡，號角聲又是以「非原來的」樣貌出現，只是在陌生化的方向上，走了相反的路：法國號吹著典型的小號號角聲，法國號號角聲則被放到單簧管的回音上。【譜例二】

　　以上描述的個別樂器慣用語法轉移過程，被界定為配器的陌生化技巧。選用「陌生化」（Verfremdung）一詞稱呼這種手法，必須要稍加解釋。一般而言，提起一個陌生化的或被扭曲的聲響，通常會聯想到薩米爾（Samiel）和狼谷，還有利斯阿特（Lysiart）、特拉蒙（Telramund）、阿貝里希（Alberich），[67] 簡言之，會聯想起十九世紀歌劇史上某些時刻，於其中，音樂戲劇質素的必要性，要求著作曲家發明一個醜陋的聲響。[68] 經由使用不常用的音域、特殊演奏技巧、對樂器演奏流暢度的高度要求，以及經由刻意的「虐待」，產生出一樣個別樂器的陌生化效果。在另外一篇文章裡，筆者對於音色陌生化技巧的例子，以歷史脈絡的角度，有著詳細的討論。[69] 該文裡，將對個別樂器所做的一個聲響特質的有意損壞，與陌生化混合聲響的組織，做出嚴格的區分；前者例如絃樂的「弓背奏」（col legno），後者的情形則是，損壞乃集體句法技巧的產品，而不是個別演奏技巧的結果。在華格納作品裡，有許多這樣的例子，在此僅舉《唐懷瑟》（Tannhäuser）第三幕裡，木管樂器樂句的轉換能力，來做說明；在這裡，木管樂器呈現伊莉莎白（Elisabeth）時的溫柔，與呈現唐

67 【譯註】均為歌劇的場景與人物：薩米爾和狼谷出自韋伯的《魔彈射手》、利斯阿特（Lysiart）出自韋伯的《歐依莉安特》、特拉蒙（Telramund）出自華格納的《羅恩格林》、阿貝里希（Alberich）出自華格納的《尼貝龍根的指環》。

68 Dahlhaus, "Wagners Berlioz-Kritik und die Ästhetik des Häßlichen".

69 Maehder, "Verfremdete Instrumentation...".

【譜例二】馬勒第一號交響曲，總譜142頁。

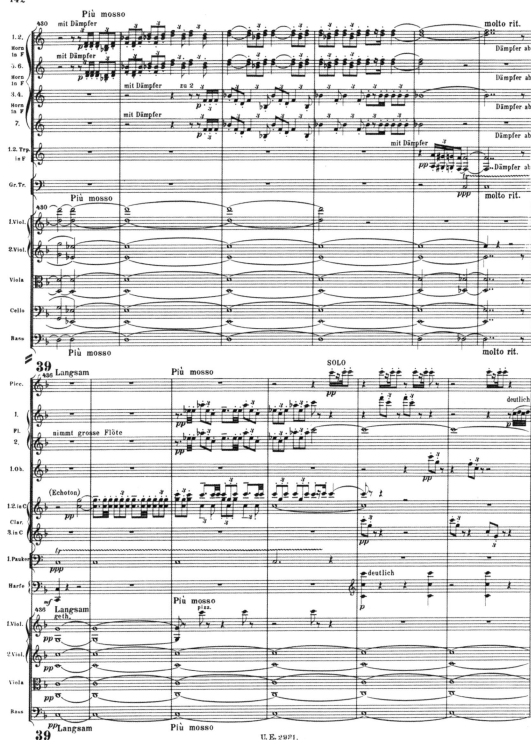

懷瑟時的尖銳，兩種聲響的差異，完全是句法技巧的成就。[70]

　　這兩種樂器陌生化的層面，在此稱其為「演奏技巧的」和「句法技巧的」。和它們不同的，還有一個第三個複合體的層次，在這個層次上，不是樂器聲響或聲響的混合，而是樂器聲響進入時的期待視域，聽來根本就陌生化了。這種陌生化的方式，姑且將其稱為「音響色澤美感的陌生化」，它並不會扭曲聲響的物理基底，只是在使用它的時候，推移了期待視域。放眼十九世紀音樂裡的相關例子，經常有著擬諷的個性，例如韋伯《歐依莉安特》第三幕的婚禮進行曲、白遼士《幻想交響曲》第一版本中蛇形大號的使用，或者白遼士《奔維怒托・卻里尼》（*Benvenuto Cellini*）裡，用低音大號（Ophicleïde）獨奏裝飾奏來伴奏狂歡節的默劇。[71]

　　用這種方式詮釋交響曲開始的號角聲，對於如何定義馬勒的「聲音」，有著長足的後續影響，特別是面對馬勒樂譜裡，自然性與藝術性的交互關係時，擬採取的詮釋角度。艾格布萊希特仔細地詮釋了第一號交響曲的開始，他建議以「類自然」的角度，來詮釋號角聲響：

> 在以速度一（Tempo I）演奏的四度與四度模進動機後，第一個（雙重）號角聲，以*pp*的力度，在遠離真實的單簧管低音域響起；它標誌著第一個感知的聲音，是經由和聲的作用帶入的相關的歡呼聲（譜例31a）。接著是回到速度一的四度模進動機。第二個

70　Maehder, "Giacomo Meyerbeer und Richard Wagner ...".

71　Jürgen Maehder, "Timbro e tecnica orchestrale nella partitura di *Benvenuto Cellini*", program book, Teatro Comunale, Firenze (Maggio Musicale Fiorentino) 1987, 111-131; Maehder, "Klangzauber und Satztechnik. Zur Klangfarbendisposition in den Opern Carl Maria v. Webers"; Maehder, "Orchesterbehandlung und Klangregie in *Les Troyens* von Hector Berlioz".

（雙重）號角聲是小號聲，已經比較接近真實了，但是，以「由外面進來的」方式，「非常地遠」（*in sehr weiter Ferne*）和「在遠處」（*in der Ferne*），在樂團以外的空間響起；它宣告了第二個感知的聲音，是布穀鳥叫聲之先現的變形（譜例31b），這個聲音之後，布穀鳥的叫聲，以及四度模進動機的再度出現，也隨之響起：現在，就算被陌生化成四度音程，有了一個具體的、活生生的聲音。接下去的速度一段落裡，四度模進動機被現在很接近真實的法國號歌聲取代。這個歌聲被第三組號角聲（「在遠距離的」（*in weiter Entfernung*）小號）打斷，它帶來了第三個感知的聲音（譜例31 c）：一個不和諧，它與布穀鳥叫聲的八度變形同時響起，經由再度響起的法國號歌聲，這個不和諧得以解決。[72]

在號角聲裡，通常大家尋找著它的可以確認的、指向他人的個性，如此的意義被馬勒處理號角聲的方式超越了。在他筆下，號角聲看來粗糙的素材，被轉化成彼此相關的形體：

這些訊號其實只是在前景，只是表面的、田園的理解，「打獵訊號」。就像馬勒作品裡幾乎都有的情形（例如前面83頁所提），這首交響曲裡也一樣，在第一樂章再現部開始前（總譜第35頁）那段訊號的複音音樂，還有終曲樂章盛大頌贊（Apotheose）（總譜第157頁）前的那段，事實上，這些訊號在這裡，也有著多重的意義：是宣告的、由外而來的力量、像冒號的方式、做出期待的氣氛、一個狀況突如其來地轉變著。[73]

將號角聲段落中未被混合的管樂聲響，結合到一個對稱的陌生化結構裡，藉著這樣的結合，第一樂章和第四樂章被融成一

72　Eggebrecht, *Die Musik Gustav Mahlers*, 156.

73　Eggebrecht, *Die Musik Gustav Mahlers*, 155.

體；這種融頭尾樂章於一體的方式，遠遠超越了一個「回想」的現象。[74]如此將聲響結合到結構裡的手法，係馬勒作曲技巧的特殊元素，在這些元素中，最容易看到作曲家大自然概念的破碎性。號角聲的音高結構被保留在原始自然的狀態，經由將這種號角聲，加入一個配器陌生化的上層指標系統中，作曲家得以將一些元素整合到作品結構裡，同時，這些元素未被雕鑿的、粗糙的原始外觀，卻也不會被剝奪。在德國理想主義哲學裡，要為大自然以及掌握大自然的辨證，找一個譬喻，很難找到比馬勒的「半形構的音樂物質」更好的；這是一個大自然的顯現方式，根據阿多諾的說法，在大自然裡，不再有任何無辜事物的存在。[75]

74 Eggebrecht, *Die Musik Gustav Mahlers*, 156.

75 Ayako Tatsumura, *Musik zwischen Naturbeherrschung und Naturideologie. Theodor W. Adornos Theorie und die heutige musikalische Situation*, Diss. TU Berlin 1987.

馬勒謎樣的知名度——
逃避現代抑或新音樂的開始

達爾豪斯（Carl Dahlhaus）著

羅基敏 譯

原文出處：

Carl Dahlhaus, *Die rätselhafte Popularität Gustav Mahlers — Zuflucht vor der Moderne oder der Anfang der Neuen Musik*, in: *Die Zeit*, 12. Mai 1972, 13-14;

亦以同一篇名或其他篇名，見於以下刊物：

Das Orchester 6（1972），vol. 6, 313-315;

Musik und Bildung 5（1973），590-592;

Mahler — eine Herausforderung, ed. Peter Ruzicka, Wiesbaden 1977, 5-13;

Gustav Mahler — Durchgesetzt? in: *Musik-Konzepte 106*, ed. Heinz-Klaus Metzger / Rainer Riehn, München 1999, 3-7;

並收於：

Carl Dahlhaus, *Gesammelte Schriften*, ed. Hermann Danuser, vol. VIII: 20. Jahrhundert, Laaber（Laaber）2005, 44-48.

作者簡介：

卡爾‧達爾豪斯（Carl Dahlhaus, 1928-1989），大學主修音樂學、哲學與文學史；1953年於哥廷根（Universität Göttingen）大學取得音樂學博士學位。1951至1958年任哥廷根德國劇院（Deutsches Theater in Göttingen）企劃文宣，之後從事音樂評論工作，至1967年為止。1967年起，任柏林科技大學（Technische Universität Berlin）音樂學研究所教授，至其去世。

達爾豪斯著作等身，其中多部被譯為多國語言，至今依舊在進行中。他為廿世紀後半最具影響力的音樂學學者，其著作已整理成全集出版，係音樂學領域中，首位著作被整理成全集出版之學者（Laaber, 11 vols., 2000-2008）。有關其著作表，可參考辭目Dahlhaus, Carl, in: *The New Grove Dictionary of Music and Musicians*, ed. by Stanley Sadie, 2. Edition, executive editor John Tyrrell, 29 Vol., London: Macmillan, 2001, vol. 6, 836-839。

將一個現象簡化為僅僅是趕流行，這個態度本身就只是個流行，而不能解釋任何東西；除非像波特萊爾那樣，將流行賦予歷史哲學的尊榮[1]。過去大約十年裡[2]，馬勒的德語藝術歌曲與交響曲驀地風行，其知名度遠遠跨越了管絃樂音樂會的聽眾群。這個事實應該被正視，並且必須被理解，才能領會六〇年代的音樂發生了什麼事情。音樂的發展並不僅止於作曲方法的進步，也必須包含音樂作品的效果史，這一點卻是很少被探討的。就時代精神而言，被重新理解的作品，其重要程度絕不亞於新的創作。於是觀之，六〇年代音樂史的特質，除了聲響作品與機遇音樂的並列——二者均源出於電子音樂與序列音樂[3]，均兼具後繼者與反對者的特質——；尚有熱門歌曲以及「馬勒接受」（Mahler-Rezeption）。

維斯康堤的電影《魂斷威尼斯》[4]裡，將主角阿宣巴赫（Gustav Aschenbach）化身馬勒，並以第五號交響曲的小慢板（Adagietto）[5]做為一再出現的音樂。這部電影固是馬勒接受的

＊　達爾豪斯原文並無註腳，譯文之註腳均出自譯者。

1 【譯註】應指波特萊爾（Charles Baudelaire, 1821-1867）之 *Le Beau, la mode et le bonheur* 一文，見Charles Baudelaire, *Le peintre de la vie moderne* 一書，1863年首次印行。

2 【譯註】達爾豪斯本篇文章首次印行於1972年，「過去大約十年」指的應是1960年代。

3 【譯註】聲響作品（Klangkomposition）、「機遇音樂」（aleatorische Musik）、電子音樂（elektronische Musik）與序列音樂（serielle Musik）均為1950年以後，新音樂發展的重要音樂概念及作曲思維。

4 【譯註】維斯康堤（Luchino Visconti, 1906-1976），廿世紀義大利重要電影導演，多次獲得重要影展提名及獲獎，如奧斯卡影展、坎城影展、威尼斯影展等等。其電影《魂斷威尼斯》（*Morte a Venezia*, 1971）改編自德國作家湯瑪斯・曼（Thomas Mann, 1875-1955，1929年諾貝爾文學獎得主）小說《魂斷威尼斯（*Der Tod in Venedig*, 1912）。電影獲1971年坎城影展25週年特別獎，維斯康堤亦獲終生成就獎。

5 【譯註】第五交響曲第四樂章。

清楚訊號，卻扭曲了馬勒接受的意義。因為，將角色人物化的手法係回到過時的理解形式中，是全然十九世紀的；就今日理解馬勒音樂的方式來說，卻正好相反：基本上，今人聽馬勒音樂時，一般並不在意作曲家其人和其生平。換言之，是音樂本身在說話，而不是如同馬勒再世，或是像電影裡想像出的1900年左右的馬勒。亦即是，馬勒的交響曲係以絕對音樂的方式被聆聽，而不是聽一部聲音傳記。馬勒的音樂曾經是「世界觀音樂」（Weltanschauungsmusik）的事實，已被忘記，作品附加的標題被忽視，這也是對的。由於馬勒不再談它們，也撤回這些標題，可以得見，這些標題並不屬於作品的美學對象；它們對於交響曲誕生的重要程度，是作曲家私人的事，和聽眾無關。

　　如果說，馬勒在交響樂音樂會曲目選擇裡，接收了布魯克納（Anton Bruckner, 1824-1896）或是西貝流士（Jean Sibelius, 1865-1957）的地位，可稱一點都不誇張。在想像中的音樂博物館裡，作品之間的關係，主要由激烈的競爭決定，少見彼此的互容。在一個樂季裡得以被演出的「大型」交響曲，扣除貝多芬（Ludwig van Beethoven, 1770-1827）和布拉姆斯（Johannes Brahms, 1833-1897）難以動搖的地位 [6] 外，剩餘的空間並不多。因之，馬勒的交響曲得以在常演曲目中有一席之地，這個情形應被理解為一種跡象，它標誌著，那個時期音樂聽眾的意識狀態，是能夠感受到馬勒音樂中不容忽視、難以抗拒的「內在同時性」。並且更急遽的狀況是，馬勒的當下性付出的代價是布魯克納的退縮，這是二十年前還完全無法想像的。由此觀之，這個晚來的馬勒接受，就顯得更有力道。

6 【譯註】達爾豪斯指得固是當時德語區音樂會曲目的情形，今日在全世界許多地區卻依舊可見。

　　不過，可以質疑的是，拋開納粹統治不提，是否可以用延遲被接受的角度來看這個馬勒現象？布魯克納生前，一種固執的「有修養之士」（die Gebildeten）對抗「無修養之士」（die Ungebildeten）的成見，讓他始終未能獲得公開的肯定。直到一九二〇年代，這個令譽才終於到來。四十年後，馬勒接受跟上來，看來並不讓人驚訝。不過，重要的音樂在幾十年後，「有必要」進入一般人的意識中，只是個理想主義的想像。無論如何，若要期待荀白格（Arnold Schönberg, 1874-1951）在八〇年代裡，能夠有馬勒在六〇年代的知名度，那是非常不可能的；主因並不在於無調性，到那時，它已不再讓人害怕，也就不會是決定性的障礙，原因在於複雜度；不像華格納，荀白格從不掩飾作品的複雜，反而強調它。[7] 由是觀之，馬勒的名聲並不是理所當然到不需要談論。

　　馬勒的音樂要求著聽者做一個決定，某種程度是讓人不舒服的。這個音樂的「聲調」裡，憤世嫉俗與多愁善感、無限絕望與溫暖安慰，互相混雜著。對聽者而言，要不陷入這樣的聲調裡，難以自拔，要不就是感到不舒服、心生反感。介於兩者之間的曖昧不明、猶疑不定的認同，幾乎不可能存在。有些人想要逃避到「一方面／另一方面」的說法裡，例如一方面稱讚作品交響的概念，卻又批判著某些「俗氣的段落」，聲稱這些段落見不到偉大想法的落實。持這種論調的人，其實是反對者，只是不敢承認；因為他們怕被人譏笑，做為知識份子，居然不能理解、或是無法喜歡馬勒的音樂。

7　【譯註】廿世紀末，亦即達爾豪斯完成本篇文章廿餘年後，荀白格的作品亦獲得了相當的認同。

　　這個音樂充滿了矛盾，是沒有人否認的。所謂「風格」與「品味」在此全不適用，還是如之前所提，用「聲調」來談比較好。甚至可以說，馬勒的音樂之所以到這麼晚才被認同，其中一個原因，應就在於這種矛盾的感覺：它一方面還屬於十九世紀（音樂的十九世紀結束於1914年）[8]，另一方面卻以一種欲蓋彌彰的方式，預示了一些音樂的當下。這並不是說，馬勒的音樂是一種「過渡現象」，於其中，舊和新交織著；這種說法模式固然好用，卻是空言。而是表示，在馬勒的音樂裡，世紀末[9]與廿世紀中葉，這兩個被難以想像的歷史鴻溝區分的時代，有如經由智慧之手大筆一揮，意想不到地相遇了。因之，聽者一方面固然對馬勒的音樂有著「內在同時性」的感覺，另一方面，卻不必驟然與自己熟悉聽慣的十九世紀音樂劃清界限。

　　過去十五年裡[10]一些音樂的特質，馬勒已經先用了，雖以另一種語言呈現，卻也清晰可辨。例如「音響色澤（Klangfarbe）的解放」，讓音響色澤不僅止展現作品或為其增添色彩，而是音響色澤本身就是創作的對象。[11]再如音樂整體的不連續性、形成碎片，這些看來有所偏差、不相干的碎片，卻謎樣地彼此相關。最後，馬勒習慣將「低階」音樂的片段加入藝術音樂裡，或者將它們用拼貼（Collage）的方式貼上去；亦即是不在乎藝術音樂和「平庸音樂」（Trivialmusik，看輕這類音樂的人的用詞）的分際。馬勒與艾伍士（Charles Ives, 1874-1954）內在的相似性，同樣

8　【譯註】請參考Carl Dahlhaus, *Die Musik des 19. Jahrhunderts*, Laaber（Laaber）1980。

9　【譯註】Fin de siècle 專指十九世紀末、廿世紀初。

10　【譯註】約指1955-1970年間。

11　【編註】亦請參照本書梅樂亙〈馬勒早期作品裡配器的陌生化〉一文。

地在世紀末與新音樂之間仲介著，明顯可見。

　　無論以正面或負面看待「有音樂修養人士」這個名詞，在他們一般的認知裡，直至不久之前，十九世紀音樂一直都還是美學認知的當下，而不顧時代的遞嬗；雖然大家都知道時代的過去，卻並未感受到。所謂「時代精神」的訴求，並無法改變深植人心的看法，認為音樂「是不一樣的」。然而，最近似乎有種跡象，十九世紀音樂承載著過去的色彩，這樣的認知亦開始慢慢地在交響樂音樂會聽眾群間散播，而不再僅侷限於前衛人士的圈圈裡。單純地認同浪漫音樂、不加思索地以為音樂就是這樣、與歷史及其改變無關，如此的態度開始被詬病。這一個改變並不表示，十九世紀音樂被認為是已經死亡的過去，而是開始感知到它的歷史距離；原本「天真」的迷戀轉變成「有感覺」[12] 的認同，感知到內在的距離。馬勒的音樂雖是前一個世紀結束時的聲音文獻，它卻已半跨越了世紀的邊界。在這個音樂裡，今日交響樂音樂會的聽眾認出了，面對十九世紀傳統時，自己本身破碎、不肯定的態度。在過去幾年間，浪漫時期流傳效果史中發生的事情，在馬勒的音樂裡，已經「被寫出來」了。

　　所謂的「青春風格時尚」（Jugendstilmode）苟延殘喘了很久，與一般稍縱即逝的流行相比，其長度可稱令人難耐。外觀看來，馬勒復興雖和它幾乎同時，二者卻沒有相同點。要稱馬勒的作品為音樂的青春風格，是有些誇張；因為，除了許瑞克（Franz Schreker, 1878-1934）的《遠方的聲音》（*Der ferne Klang*, 1912）外，音樂的青春風格很可能根本就未存在過。不過，卻也未必盡然要與青春風格劃清界限。因為，作品在多年後才被接受時，一

12 【譯註】以「天真」（naiv）對比「有感覺」（sentimentalisch），指出美感境界的提昇，係席勒（Friedrich Schiller, 1759-1805）於《美育書簡》（*Über die-ästhetische Erziehung des Menschen in einer Reihe von Briefen*, 1794）中的說法。

些原本不相干的傾向，有時會被混為一談。重點在於，在今天看起來，青春風格的一些特質，和馬勒似乎很相近，其實，二者的動機是不同的。

馬勒的音樂並不讓人感到風格化、刻意挑選和讓人安靜的，也不被感到緊張並帶些病態。正好相反，馬勒迷之所以感到被吸引，係在於這個音樂由「風格」解放，亦即是「無風格」的非輕蔑的、正面的意義。

再者，是其有爆發力和不可預期的特質，最後，則是馬勒大方地、不在乎被批判為俗氣，將音樂史上的垃圾納入偉大的交響曲傳統中。青春風格的第二度存在要比第一次存在長得很多，無論是那一次，對青春風格的追求，明顯地，源於追求與現實相反的需求，尋求著庇護所；政治道德者可能會說是逃避主義。相反地，馬勒的音樂則直接和六〇年代音樂前衛主義的傾向直接相連，而並非走回頭路。馬勒對卡葛（Mauricio Kagel, 1931-2008）的影響顯而易見，不是在音樂技巧上，而是在對音樂的態度上；在李給替（György Ligeti, 1923-2006）身上，亦隱約可見馬勒的身影，雖不易掌握，但的確不容否認。貝里歐（Luciano Berio, 1925-2003）在他的 *Sinfonia*（1968-69）中，使用馬勒第二交響曲的詼諧曲做為基礎，拼貼出一塊音毯[13]。姑且不提貝里歐作品的一些問題，之所以認為他受到馬勒影響的理由在於，將不同現存音樂的片段貼在一起的拼貼技巧，早在馬勒不同的作品中，例如第七號交響曲的第一段夜曲，就已經使用了。

13 【譯註】貝里歐作品的命名經常一語雙關或更多意義，因之不予中譯，以維持作曲之用意。關於貝里歐的拼貼手法，亦請參見梅樂亙著，羅基敏譯，〈「諦聽著的賈科摩」（"Giacomo in ascolto"）─ 貝里歐的《杜蘭朵》續成譜與浦契尼的草稿〉，羅基敏／梅樂亙，《杜蘭朵的蛻變》，台北（高談）2004, 325-359。

由上可知，馬勒接受係與六〇年代作曲的發展連結、交互作用著。另一方面，馬勒接受就算沒有將傳統與新音樂之間的鴻溝彌平，至少清楚地拉近了二者。愈來愈清楚地則是，在貝爾格（Alban Berg, 1885-1935）和魏本（Anton von Webern, 1883-1945）的一些作品裡，可以聽到和馬勒遮遮掩掩的關係，這是歷史連續性的明證；這些回憶有如來自遠方的聲音，進入了音樂裡，卻又屬於音樂的本質。若說一位聽眾能夠真正地認同馬勒的交響曲，特別是第九號，他幾乎會不由自主地欣賞維也納樂派的新音樂，可稱毫不誇張。

雖然還是有些固步自封的人堅持著成見，對於荀白格和其學生的爭論，應該到了要結束的時候。結論很清楚：甚至可以不用「第二」[14]一詞來稱之，維也納樂派展現了真正廿世紀新音樂的開始，就目前來說，係無庸置疑的。當維也納樂派的歷史存在與意義被一般大眾接受時，對它的前史的興趣，也同樣地成長著。

在歷史意識的時代，無論對錯，人們期待著，經由檢視一個現象形成的條件，尋找這個現象本質的資訊；一件事情是什麼，應該可以由它的形成，讀出答案。馬勒的音樂正是新音樂的一段前史，經由它的媒介，人們期待可以解讀荀白格、貝爾格和魏本作品的意義。無論如何，過去十五年裡，年輕的聽眾試著直接地、表面上不在乎傳統地，去理解維也納樂派，結果是，這個方式在很多方面都是不足的。於此，也就可以理解，經由繞道馬勒的音樂、認識前史，人們開始感覺到要彌補這個缺憾。

傳統與現代的界限開始模糊，也意謂著，有些十九世紀音樂的

14 【譯註】所謂「第一」維也納樂派係指十八世紀最後二十年裡，海頓、莫札特、貝多芬三位主要於維也納工作的作曲家，係古典時期音樂的代表。

特質被發掘，它們可被理解成新音樂的一個前史，雖然那只是片段的、散亂的。音樂上被視為是貝多芬第九交響曲與華格納（Richard Wagner, 1813-1883）《崔斯坦與依索德》（*Tristan und Isolde*）的這個時期，在它的形象裡，重心有了改變，雖然最先還不太引起注意。原是十九世紀音樂的邊緣人，例如白遼士（Hector Berlioz, 1803-1869）、穆索斯基（Modest Mussorgsky, 1839-1881），還有馬勒，長時間裡，他們被譏嘲遠勝於被稱譽，如今他們開始進入被注目的中心。這一份興趣來自於尋找「現代」的條件，這個「現代」輪廓的開始處，正在於以前的負面評論裡，像是古怪、特立獨行，甚至失敗的用詞；例如華格納當年對白遼士的評價。由是觀之，接觸馬勒時，不得不向前延伸，必須要面對過去一百五十年裡，音樂所留下的東西，並延伸出一個對傳統的批判，十九世紀音樂看起來的理所當然，曾經擋住過這個批判，但對傳統的批判，早就該做了。

馬勒生平大事與音樂作品對照表

羅基敏　製表

時間	馬勒生平大事	作品	其他
1860年7月7日	出生於 Kalischt		
1861年	遷居至鄰近大城 Iglau		
1862年7月14日			克林姆（Gustav Klimt）出生。
1862年8月22日			德布西（Claude Debussy）出生。
1864年6月11日			理查・史特勞斯（Richard Strauss）出生。
1866年	開始學鋼琴。		
1869年3月8日			白遼士（Hector Berlioz）逝世。
1870年10月13日	於居住地Iglau首次公開演奏鋼琴。		
1870/71年			普法戰爭，法國戰敗。德意志帝國成立，德皇威廉一世於巴黎凡爾賽宮即位。
1874年9月13日			荀白格（Arnold Schönberg）出生。
1874年10月20日			艾伍士（Charles Ives）出生。
1875年夏天		嘗試寫作歌劇，未完成。	
1875年9月至1878年7月	就讀於維也納音樂院，主修鋼琴。與沃爾夫（Hugo Wolf）同學，並曾結為好友。同時繼續就讀於高中，於1877年取得畢業證書。		
1875年6月3日			比才（Georges Bizet）逝世。
1875年			貝爾（Alexander G. Bell）發明電話。

時間	馬勒生平大事	作品	其他
1876年6月23日	於音樂院鋼琴比賽與作曲比賽雙獲首獎。	以鋼琴五重奏第一樂章獲獎,該作品未留存。 a小調鋼琴四重奏第一樂章。為馬勒現存之最早作品。	
1876年8月13日			拜魯特音樂節揭幕。華格納《指環》全本首演。
1876年9月15日			華爾特(Bruno Walter)出生。
1877年	加入維也納華格納協會。 於維也納大學註冊,修讀哲學、歷史與音樂史。		愛迪生(Thomas A. Edison)發明留聲機。
1878年7月	以作曲首獎於音樂院畢業。	以1876年同一鋼琴五重奏之詼諧曲樂章獲獎,該作品未留存。	
1878年		開始寫作《泣訴之歌》(*Das klagende Lied*)。至1880年。並於1892至93年,1898至99年間改寫。	
1879年8月31日			阿爾瑪‧辛德勒(Alma Maria Schindler)於維也納出生;為未來的馬勒夫人。
1880年	夏天首次任指揮,於Bad Hall演出輕歌劇。	開始寫作歌劇《呂倍察》(*Rübezal*);至1883年。未完成。 三首歌曲(男高音與鋼琴),未出版。 至1890年,陸續寫作人聲與鋼琴編制之歌曲多首。	
1881年9月至1882年4月	任職Laibach劇院駐院指揮,首次指揮歌劇。		
1882年7月26日			華格納《帕西法爾》(*Parsifal*)於拜魯特首演。
1883年2月13日			華格納逝於威尼斯。
1883年5月18日			葛羅皮烏斯(Walter Gropius)於柏林出生;1915年與馬勒遺孀結婚,於1920年離婚。

時間	馬勒生平大事	作品	其他
1883年7月3日			卡夫卡（Franz Kafka）出生。
1883年夏天	首次去拜魯特。觀賞《帕西法爾》後，倍感震撼。		
1883年8月11日	於Iglau開音樂會，係最後一次以鋼琴家身份開音樂會。		
1883年10月1日	任職卡塞爾（Kassel）劇院音樂與合唱指揮，至1885年6月29日結束；第一個重要職位。		
1883年12月3日			魏本（Anton von Webern）出生。
1884年	單戀歌者李希特（Johanna Richter），未獲回應，引發創作《行腳徒工之歌》。	寫作《行腳徒工之歌》（Lieder eines fahrenden Gesellen），編制為人聲與樂團或鋼琴；馬勒自行寫詞。並於1891至1896年間改寫。	
1885年2月9日			貝爾格（Alban Berg）出生。
1885年4月	與萊比錫劇院簽約，將於1886年夏天轉至該處工作。馬勒辭去卡塞爾職位。		
1885年夏天至1886年夏天	於布拉格劇院任指揮。首次指揮演出貝多芬第九號交響曲及其歌劇《費黛里歐》（Fidelio）。		
1885年		開始寫作第一號交響曲（D大調）。至1888年。並於1893至1899間改寫。	
1886年秋天至1888年夏天	於萊比錫劇院任駐院指揮（Kapellmeister）。		
1887年夏天	於萊比錫結識韋伯（Carl Maria von Weber）孫子，於其建議及鼓勵下，續寫完成韋伯歌劇《三個品脫斯》（Die drei Pintos）。接觸《少年魔號》（Des Knaben Wunderhorn）民歌詩集，該詩集對其未來十幾年創作有很大影響。	開始以《少年魔號》（Des Knaben Wunderhorn）詩集寫作藝術歌曲。	

時間	馬勒生平大事	作品	其他
1887年10月13日	結識理查·史特勞斯，他對馬勒指揮華格納讚譽有加。		
1888年1月20日	於萊比錫指揮《三個品脫斯》首演成功，聲名大噪。		
1888年	與韋伯孫媳發展出一段戀情。	完成第一號交響曲。開始寫作第二號交響曲（c小調）。至1894年。並於1903年改寫。	威廉一世過世。威廉二世即位。
1888年5月	結束萊比錫工作。接獲布達佩斯（Budapest）邀請，接掌該地1884年新成立之匈牙利歌劇院，簽下十年合約。		
1889年	父母及大妹先後過世。開始一人擔付起照顧弟妹的責任。		
1889年11月20日		指揮交響詩《巨人》（Titan）首演，反應不佳。《巨人》後經多次改寫，轉為第一號交響曲。	
1890年5月	與妹妹尤絲汀內（Justine）至北義旅行。		
1890年夏天	在維也納森林區渡假。	完成兩冊《少年魔號》歌曲。與之前1890年後之歌曲創作一同於1892年分三冊出版；其中第二、三冊為《少年魔號》曲集。	
1890年10月	結識娜塔莉·鮑爾萊希娜（Natalie Bauer-Lechner）。她成為馬勒接下來十二年間的紅粉知己。其回憶錄成為日後馬勒研究的重要資料。		
1890年起			奧匈帝國境內不同語言民族之間摩擦增加，埋下日後一次世界大戰的種子。各地反猶情緒升起，終致日後影響到馬勒的職位。
1891年3月14日	與新任劇院總監理念不合，辭去職務，獲大筆補償金。		

時間	馬勒生平大事	作品	其他
1891年5月26日	至漢堡市立劇院任首席駐院指揮。首次有機會與一流樂者長期合作，引入甚多作品做當地首演。在此工作的七年，對馬勒的音樂生涯多方面均有重大貢獻。		
1891年	結識畢羅（Hans von Bülow），他欣賞馬勒的指揮，對其創作則難以接受。		
1891年月日		至1898年間，以《少年魔號》詩集陸續寫作寫作十三首歌曲，編制為人聲與樂團或鋼琴。	
1892年		出版三冊歌曲集。其中幾首陸續首演。	
1892年5月至7月	至倫敦柯芬園（Covent Garden）指揮多場演出，包括華格納《指環》全劇於英國之首演，獲蕭伯納（George Bernard Shaw）贊賞。		
1893年		開始寫作第三號交響曲（d小調）。至1896年。並於1906年改寫。	
1893年夏天	於Attersee旁的Steinbach渡假。 拜訪於臨近城鎮Bad Ischl渡假的布拉姆斯（Johannes Brahms）。 至1896年，馬勒夏天均於此地渡假，亦均拜訪布拉姆斯。		
1894年2月12日	兩週後，馬勒指揮畢羅紀念音樂會，演出貝多芬第三號交響曲《英雄》。		畢羅去世。
1894年3月29日	在畢羅葬禮上，合唱團樂曲給予馬勒第二號交響曲終曲樂章靈感。		

時間	馬勒生平大事	作品	其他
1894年6月3日	於威瑪指揮演出其第一交響曲，依舊失敗。		
1894年起	接掌畢羅的音樂會系列。		
1894年起	邀請華爾特（Bruno Walter）至漢堡任駐院指揮；兩人結為終身好友；華爾特日後成為馬勒創作最佳代言人。		
1895年2月6日	於維也納學音樂的弟弟奧圖（Otto）自殺過世。		
1895年3月4日與12月13日	理查‧史特勞斯邀請馬勒於柏林指揮先後演出其第二交響曲。兩場音樂會均由馬勒漢堡的朋友們大力贊助。		
1895年秋天	聘請女高音蜜登寶（Anna von Mildenburg）至漢堡劇院；兩人發展出一段歷時甚久的感情，直至馬勒1902年結婚。		
1896年3月16日	於柏林指揮演出全場個人作品音樂會。		
1896年8月			理查‧史特勞斯完成《查拉圖斯特拉如是說》（*Also sprach Zarathustra*）。
1896年10月11日			布魯克納（Anton Bruckner）逝世。
1896年秋天	馬勒作品開始被其他指揮演出。		
1897年2月	改信天主教。	第二號交響曲出版。	
1897年4月3日			布拉姆斯逝世。分離派（Secession）成立。
1897年4月8日	被任命維也納宮廷歌劇院駐院指揮消息傳出。		
1897年4月24日	指揮最後一場漢堡音樂會。		
1897年4月底	至維也納任新職。		奧地利大選後，自由派失勢，政治氛圍開始轉變。

時間	馬勒生平大事	作品	其他
1897年10月8日	正式被奧皇任命為維也納宮廷歌劇院藝術總監。至1907年年底，在維也納十年期間，為馬勒音樂生涯最高峰。他前衛的曲目規劃、演出風格，一直為各方矚目焦點。		
1897年12月		《行腳徒工之歌》出版。	
1898年	於1898/99樂季中，首次指揮維也納愛樂音樂會系列。		
1898年秋天			理查·史特勞斯至柏林任職。 理查·史特勞斯完成《英雄的生涯》（*Ein Heldenleben*）。
1899年		第一號交響曲出版。 開始寫作第四號交響曲（G大調）。至1900年。並於1901至1910年間改寫。	
1899年		至1907年間，以《少年魔號》詩集與呂克特（Friedrich Rückert）詩作寫作七首歌曲，編制為人聲與樂團或鋼琴。	
1900年	指揮演出若干《行腳徒工之歌》與《少年魔號》歌曲。		
1900年6月	與維也納愛樂至巴黎巡演。		
1901年1月27日			威爾第（Giuseppe Verdi）逝世。
1901年2月17日		《泣訴之歌》首演。編制：女高音、女中音、男高音獨唱、混聲合唱與樂團。	
1901年	痔瘡手術後大出血。身體狀況首次出現警訊。決定停止指揮維也納愛樂音樂會。 Wörthersee旁Maiernigg的夏日別墅落成，其中有一小屋，專供馬勒作曲用。		

時間	馬勒生平大事	作品	其他
1901年		開始寫作第五號交響曲（升c小調）。至1902年。並於1904至1911年間改寫。	
1901年		開始寫作《亡兒之歌》（Kindertotenlieder），歌詞選自呂克特同名詩集。至1904年。編制為人聲與樂團或鋼琴。	
1901年秋天	華爾特至維也納宮廷歌劇院任駐院指揮。		
1901年11月7日	結識阿爾瑪·辛德勒。		
1901年11月25日		第四號交響曲於慕尼黑首演。不成功。	
1901年12月27日	宣佈與阿爾瑪·辛德勒訂婚。		
1902年1月12日	指揮第四號交響曲於維也納的首演。	第四號交響曲出版。	
1902年1月29日	指揮理查·史特勞斯《火荒》（Feuersnot）於維也納的首演，作曲家本人在座。		
1902年3月9日	與阿爾瑪結婚。		
1902年6月9日	指揮第三號交響曲於克雷費德（Crefeld）首演，大獲成功。結識指揮孟根堡（Willem Mengelberg），為推廣馬勒作品重要人物。	第三號交響曲出版。	
1902年9月		《泣訴之歌》出版。	
1902年11月3日	長女Maria Anna出生，小名Putzi。		
1903年2月21日	首次與羅勒（Alfred Roller）合作製作歌劇，演出《崔斯坦與伊索德》。兩人的合作開啟歌劇演出新紀元。		
1903年2月22日			沃爾夫逝世。

時間	馬勒生平大事	作品	其他
1903年3月			經多年努力，理查·史特勞斯於德國成立作曲者著作權協會，作曲家開始可以由出版社外獲得版權收入。
1903年6月1日	羅勒接掌維也納宮廷劇院舞台部門。		
1903年夏天		開始寫作第六號交響曲（a小調）。至1904年。並於1906年改寫。	
1904年4月23日	荀白格與柴姆林斯基（Alexander von Zemlinsky）於維也納成立作曲家協會，邀請馬勒任名譽會長。		
1904年6月15日	次女Anna Justine出生，小名Gucki。		
1904年夏天		開始寫作第七號交響曲（e小調）。至1905年完成。	
1904年9月		第五號交響曲出版。	
1904年10月19日	第五號交響曲於科隆首演。		
1904年11月6日	第四號交響曲於紐約演出，為馬勒作品首次於美國演出。		
1905年1月29日	親自指揮《亡兒之歌》首演，亦演出其他呂克特歌曲和《少年魔號》歌曲。		
1905年5月	結識萊因哈特（Max Reinhardt）。		分離派（Secession）解散。
1905年秋天	馬勒多方努力，依舊未能獲准演出理查·史特勞斯的《莎樂美》。		
1905年11月8日	於柏林聆賞弗利得（Oscar Fried）指揮演出第二交響曲，並結識指揮克稜普勒（Otto Klemperer）。弗利得日後留下馬勒第二交響曲錄音。		

時間	馬勒生平大事	作品	其他
1905年11月9日	於萊比錫藉由魏爾特迷孃（Welte-Mignon）紙卷錄音技術，留下若干馬勒以鋼琴彈奏自己作品的錄音。		
1905年11月24日	以《女人皆如此》，揭開維也納宮廷劇院紀念莫札特誕生150週年系列演出的序幕，至次年六月，演出莫札特重要歌劇作品。		
1906年		環球出版社（Universal Edition）出版第一至第四號交響曲新版。	
1906年5月16日	理查‧史特勞斯的《莎樂美》於葛拉茲（Graz）做奧地利首演；兩人再度見面。		
1906年5月27日	於艾森（Essen）指揮第六號交響曲首演。		
1906年夏天		寫作第八號交響曲（降E大調）。	
1906年10月	柴姆林斯基任維也納宮廷劇院駐院指揮。		
1906年11月		第六號交響曲出版。	
1907年2月		聆賞荀白格第一號弦樂四重奏及室內交響曲（Kammersymphonie）首演，不僅挺身為荀白格的音樂說話，並將作品推薦給理查‧史特勞斯。	
1907年6月	感受到媒體的不友善，決定離開維也納。 與紐約大都會歌劇院接頭，並簽約。		
1907年7月12日	大女兒死於猩紅熱白喉。 馬勒確定有心臟病。		
1907年10月15日	最後一次指揮宮廷劇院演出，劇目為貝多芬的《費黛里歐》。		

時間	馬勒生平大事	作品	其他
1907年11月24日	告別音樂會,指揮第二號交響曲。		
1907年12月9日至21日	離開維也納,搭火車至巴黎,轉搭船抵紐約。		
1908年1月1日	首次於大都會歌劇院指揮,演出《崔斯坦與伊索德》。		
1908年5月2日	依合約,馬勒只需於大都會指揮四個月,其他時間,可以返歐客席指揮及作曲。		
1908年夏天	改於Toblach渡過夏天。	開始寫作《大地之歌》(*Das Lied von der Erde*)。至1909年完成。	
1908年9月19日	第七號交響曲於布拉格首演。		
1908年11月21日	再度抵紐約。除大都會歌劇院外,亦開始指揮紐約愛樂音樂會。		
1909年1月15日	理查・史特勞斯於柏林指揮演出第四號交響曲。		
1909年春天、秋天	返歐後,於巴黎短暫停留,羅丹(Auguste Rodin)為其雕像;秋天再次赴美前,亦為同樣目的於巴黎短暫停留。		
1909年夏天	理查・史特勞斯至Toblach拜訪。	開始寫作第九號交響曲(D大調)。至1910年完成。	
1909年12月	第七號交響曲出版。		
1910年6月	開始排練第八號交響曲。		
1910年7月7日	過五十歲生日。		
1910年夏天	發現妻子外遇。於8月27日拜訪佛洛依德(Sigmund Freud)。	寫作第十號交響曲(升F大調)。未完成。	

1910年9月12日	第八號交響曲於慕尼黑首演。		
1910年10月25日	再度抵紐約。		
1911年1月中	指揮第四號交響曲，係最後一次指揮自己的作品。		
1911年2月下旬	馬勒患心臟內膜炎，在當時為不治之症。		
1911年4月8日	搭船返歐。		
1911年5月18日	逝於維也納。		
1911年5月22日	馬勒下葬，葬於長女墓旁。		
1911年11月20日	華爾特指揮《大地之歌》於慕尼黑首演。		
1912年6月26日	華爾特指揮第九號交響曲於維也納首演。		

馬勒早期作品研究資料選粹

梅樂亙(Jürgen Maehder)輯

縮寫符號說明

AfMw	Archiv für Musikwissenschaft
JbSIMPK	Jahrbuch des Staatlichen Instituts für Musikforschung Preußischer Kulturbesitz
JM	Journal of Musicology
Mf	Die Musikforschung
ML	Music & Letters
MQ	Music Quarterly
MR	Music Review
NZfM	Neue Zeitschrift für Musik
ÖMZ	Österreichische Musikzeitung
PRMA	Proceedings of the Royal Musical Association
RdM	Revue de Musicologie
StMw	Studien zur Musikwissenschaft

一、研究資料與錄音

Bernd Vondenhoff/Eleonore Vondenhoff (eds.), *Gustav Mahler Dokumentation. Sammlung Eleonore Vondenhoff. Materialien zu Leben und Werk*, Tutzing (Schneider) 1978 (= Publ. des Institut für Österreichische Musikdokumentation, vol. 4); *Ergänzungsband*, Tutzing 1983 (= vol. 9); *Zweiter Ergänzungsband*, ed. V. Freytag, Tutzing 1997 (= vol. 21).

Lewis M. Smoley, *The Symphonies of Gustav Mahler. A Critical Discography with Commentary*, Westport 1986.

Simon M. Namenwirth, *Gustav Mahler. A Critical Bibliography*, 3 vols., Wiesbaden 1987.

Susan M. Filler, *Gustav and Alma Mahler. A Guide to Research*, New York/London 1989 (= Garland Composer Resource Manuals 28).

Peter Fülöp/The Kaplan Foundation (eds.), *Mahler Discography*, New York 1995.

二、生平文獻

Alfred Roller, *Die Bildnisse von Gustav Mahler*, Leipzig 1922.

Herbert Killian (ed.), *Gustav Mahler in den Erinnerungen von Natalie Bauer-Lechner*, Hamburg 1984（Johann Killian 1923 編訂版之增修版）．

Alma Mahler-Werfel (ed.), *Gustav Mahler. Erinnerungen und Briefe*, Amsterdam 1940（修訂版見 Donald Mitchell 1971）．

Alma Mahler-Werfel, *And the Bridge is Love: Memories of a Lifetime*, New York 1958.

Willi Reich (ed.), *Gustav Mahler. Im eigenen Wort, im Worte der Freunde*, Zürich 1958.

Alma Mahler, *Mein Leben*, Frankfurt 1960.

Donald Mitchell (ed.), *Erinnerungen an Gustav Mahler. Briefe an Alma Mahler*（Alma Mahler-Werfel 1940 編訂版之增修版），Frankfurt 1971.

Kurt Blaukopf (ed.), *Mahler. Sein Leben, sein Werk und seine Welt in zeitgenössischen Bildern und Texten*, Wien 1976; enlarged English edition: London 1991.

Edward R. Reilly (ed.), *Gustav Mahler und Guido Adler. Zur Geschichte einer Freundschaft*, Wien 1978.

Herta Blaukopf (ed.), *Gustav Mahle — Richard Strauss. Briefwechsel 1888-1911*, München/Zürich 1980.

Eduard Reeser (ed.), *Gustav Mahler und Holland. Briefe*, Wien 1980.

Herta Blaukopf (ed.), *Gustav Mahler. Briefe*, Wien/Hamburg 1982, ²1996（Alma Mahler-Werfel

1924 編訂版之增修版）.

Herta Blaukopf (ed.), *Gustav Mahler. Unbekannte Briefe*, Wien/Hamburg 1983.

Knud Martner, Gustav *Mahler im Konzertsaal. Eine Dokumentation seiner Konzerttätigkeit 1870-1911*, Kopenhagen 1985.

Zoltan Roman, *Gustav Mahler's American Years 1907-1911. A Dokumentary History*, Stuyvesant/NY (Pendragon)1989.

Herta und Kurt Blaukopf, *Gustav Mahler. Leben und Werk in Zeugnissen der Zeit*, Stuttgart 1994.

Henry-Louis de La Grange/G. Weiss (eds.), *Ein Glück ohne Ruh'. Die Briefe Gustav Mahlers an Alma*, Berlin 1995.

Stephen McClatchie, *The Gustav Mahler-Alfred Rosé Collection at the University of Western Ontario*, in: *MLA Notes* 52/1995, 385-405.

Gilbert Kaplan (ed.), *The Mahler Album. Pictorial Documents from his Life*, New York/London 1995, German edition: *Das Mahler-Album. Bild-Dokumente aus seinem Leben*, Wien 1995.

Alma Mahler-Werfel, *Tagebuch-Suiten 1898-1902*, eds. Antony Beaumont/Susanne Rode-Breymann, Frankfurt 1997.

三、展覽目錄

Rudolf Stephan (ed.), *Gustav Mahler. Werk und Interpretation. Autographe, Partituren, Dokumente*, Köln 1979 (Ausstellungskatalog Düsseldorf 1979/80).

Hellmuth Kühn/Georg Quander (eds.), *Gustav Mahler. Ein Lesebuch mit Bildern*, Zürich 1982.

Johan Giskes (ed.), *Gustav Mahler in Amsterdem. Van Mengelberg tot Chailly*, Amsterdam 1995.

Erich W. Partsch/Oskar Pausch (eds.), *Die Ära Gustav Mahler. Wiener Hofoperndirektion 1897-1907*, Wien 1997 (Ausstellungskatalog).

Gustav Mahler. Briefe und Musikautographen aus den Moldenhauer-Archiven in der Bayerischen Staatsbibliothek, hrsg. von der Kulturstiftung der Länder, München 2003.

四、主題專書

Arnold Schönberg et al. (eds.), *Gustav Mahler*, Tübingen 1966.

Erwin Ratz, *Gesammelte Aufsätze*, ed. F. C. Heller, Wien 1975.

Sigrid Wiesmann (ed.), *Gustav Mahler und Wien*, Stuttgart 1976.

Otto Kolleritsch (ed.), *Gustav Mahler. Sinfonie und Wirklichkeit*, Graz 1977 (= Studien zur Wertungsforschung 9).

Peter Ruzicka (ed.), *Mahler, eine Herausforderung. Ein Symposion*, Wiesbaden 1977.

Rudolf Klein et al. (eds.), *Beiträge '79-81. Gustav Mahler Kolloquium 1979. Ein Bericht*, Kassel (Bärenreiter) 1981 (= Beiträge der Österreichischen Gesellschaft für Musik 7).

Rudolf Stephan (ed.), *Mahler-Interpretation. Aspekte zum Werk und Wirken von Gustav Mahler*, Mainz 1985.

Henry-Louis de La Grange (ed.), *Colloque international Gustav Mahler*, Paris 1985.

Henry-Louis de La Grange (ed.), *Mahler et la France*, Paris 1989.

Heinz-Klaus Metzger/Rainer Riehn (eds.), *Gustav Mahler*, München (text + kritik) 1989 (= Musikkonzepte Sonderband).

Matthias Theodor Vogt (ed.), *Das Gustav-Mahler-Fest Hamburg 1989. Bericht über den Internationalen Gustav-Mahler-Kongreß*, Kassel (Bärenreiter) 1991.

Hermann Danuser (ed.), *Gustav Mahler*, Darmstadt (Wissenschaftliche Buchgesellschaft) 1992 (= Wege der Forschung 653).

Gustav Mahler. »Meine Zeit wird kommen«. Aspekte der Mahler-Rezeption, hrsg. von der Gustav-Mahler-Vereinigung Hamburg, Hamburg 1996.

Heinz-Klaus Metzger/Rainer Riehn (eds.), *Gustav Mahler — Der unbekannte Bekannte*, München (text + kritik) 1996 (= Musikkonzepte 91).

Erich W. Partsch (ed.), *Gustav Mahler. Werk und Wirken. Neue Mahler-Forschung aus Anlaß des vierzigjährigen Bestehens der Internationalen Gustav Mahler Gesellschaft*, Wien 1996.

Matthias Flothow (ed.), *Ich bin der Welt abhanden gekommen... Gustav Mahlers Eröffnungsmusik zum 2. Jahrhundert*, Leipzig 1997.

Stephen Hefling (ed.), *Mahler Studies*, Cambridge (CUP) 1997.

Klaus Hinrich Stahmer (ed.), *Franz Schubert und Gustav Mahler in der Musik der Gegenwart*, Mainz 1997 (= Schriften der Hochschule für Musik Würzburg 5).

Günther Weiss (ed.), *Neue Mahleriana. Essays in Honour of Henry-Louis de La Grange on His Seventieth Birthday*, Berlin 1997.

Stewart Q. Holmes (ed.), *An Affinity with Gustav Mahler*, London 1999.

Heinz-Klaus Metzger/Rainer Riehn (eds.), *Gustav Mahler. Durchgesetzt?*, München (text + kritik) 1999 (= Musikkonzepte 106).

Donald Mitchell/Andrew Nicholson (eds.), *The Mahler Companion*, New York 1999.

Karen Painter (ed.), *Mahler and His World*, Princeton (PUP) 2002.

Bernd Sponheuer/Wolfgang Steinbeck (eds.), *Gustav Mahler und das Lied Referate des Bonner Symposions 2001*, Frankfurt 2003.

五、傳記

Richard Specht, *Gustav Mahler*, Berlin 1905.

Paul Stefan, *Gustav Mahlers Erbe,* München 1908.

Paul Stefan, *Gustav Mahler. Eine Studie über Persönlichkeit und Werk*, München 1910, ³1913.

Paul Stefan, *Gustav Mahler*, Berlin 1913.

Rudolf Mengelberg, *Gustav Mahler*, Leipzig 1923.

Bruno Walter, *Gustav Mahler*, Wien 1936.

Dika Newlin, *Bruckner, Mahler, Schönberg*, New York 1947, ²1978, 德語版 Wien 1954.

Bruno Walter, *Gustav Mahler. Ein Porträt*, Berlin 1957, 增訂版 Wilhelmshaven 1981.

Donald Mitchell, *Gustav Mahler. The Early Years*, London 1958, ²1980, 增修版（附錄及兩冊）1975, 1985.

Ugo Duse, *Gustav Mahler. Introduzione allo studio della vita e delle opere*, Padova 1962.

Marc Vignal, *Mahler*, Paris 1966.

Kurt Blaukopf, *Gustav Mahler oder Der Zeitgenosse der Zukunft*, Wien etc. 1969, München 1976, 增修版 Kassel 1989.

Wolfgang Schreiber, *Gustav Mahler in Selbstzeugnissen und Bilddokumenten*, Reinbek 1971.

Henry-Louis de La Grange, *Mahler. A Biography*, vol. 1, New York 1973, 增修版 in *Gustav Mahler. Chronique d'une vie*, 3 vols., Paris 1979, 1983, 1984; 英語增修版, 4 vols., Oxford (OUP), 1995 (vol. 2), 2000 (vol. 3), 2008 (vol. 4), vol. 1 forthcoming.

Michael Kennedy, *Mahler*, London 1974.

Donald Mitchell, *Gustav Mahler. The Wunderhorn Years. Chronicles and Commentaries*, London 1975.

Constantin Floros, *Gustav Mahler,* 3 vols.; vol. 1: *Die geistige Welt Gustav Mahlers in systematischer Darstellung*, Wiesbanden 1977; vol. 2: *Mahler und die Symphonik des 19. Jahrhunderts in neuer Deutung*, Wiesbaden 1977; vol. 3: *Die Symphonien*, Wiesbaden 1985.

Egon Gartenberg, *Mahler. The Man and his Music*, New York 1978.

Vladimir Karbusicky, *Gustav Mahler und seine Umwelt*, Darmstadt 1978.

Quirino Principe, *Mahler*, Milano 1983.

Donald Mitchell, *Gustav Mahler. Songs and Symphonies of Death*, London 1985.

Karl-Josef Müller, *Mahler. Leben — Werke — Dokumente*, München/Mainz 1988.

Eveline Nikkels, *»O Mensch! Gib Acht!« Friedrich Nietzsches Bedeutung für Gustav Mahler*, Amsterdam 1989.

Herta und Kurt Blaukopf (eds.), *Mahler. His Life, Work and World*, London 1991.

Zoltan Roman, *Gustav Mahler and Hungary*, Budapest 1991 (= »Studies in Central and Eastern European Music«, vol. 5).

Frank Berger, *Vision und Mythos. Versuch einer geistigen Biographie*, Stuttgart 1993.

Kenji Sakurai, *Gustav Mahler*, Tokyo 1993.

Julian Haylock, *Gustav Mahler. An Essential Guide to his Life and Works*, London 1996.

Vladimir Karbusicky, *Mahler in Hamburg. Chronik einer Freundschaft*, Hamburg 1996.

Jonathan C. Carr, *The Real Mahler*, London 1997.

Constantin Floros, *Gustav Mahler. Visionär und Despot. Porträt einer Persönlichkeit*, Hamburg 1998.

Christian Glanz, *Gustav Mahler. Sein Werk — sein Leben*, Wien 2001.

Bernd Schabbing, *Gustav Mahler als Konzert- und Operndirigent in Hamburg*, Berlin 2002 (= Musicologica Berolinensia 9).

Gerhard Scheit/Wilhelm Svoboda, *Feindbild Gustav Mahler. Zur antisemitischen Abwehr der Moderne in Österreich*, Wien 2002.

Jens Malte Fischer, *Gustav Mahler. Der fremde Vertraute*, Wien 2003.

六、音樂學研究（通論）

Hans Ferdinand Redlich, *Gustav Mahler. Eine Erkenntnis*, Nürnberg 1919.

Egon Wellesz, *Mahlers Instrumentation*, in: *Musikblätter des Anbruch* 12/1930, 106-110.

Anton Schaefers, *Gustav Mahlers Instrumentation*, Düsseldorf (Dissertations-Verlag Nolte) 1935.

Hans Tischler, *Die Harmonik in den Werken Gustav Mahlers*, Wien 1937.

René Leibowitz, "Le Recommencement de l'histoire dans la musique de Gustav Mahler", in: René Leibowitz, *L'Évolution de la musique de Bach à Schoenberg*, Paris 1951, 177-190.

Arnold Schoenberg, "Mahler", in: Arnold Schoenberg, *Style and Idea*, ed. Dika Newlin, London 1951, 7-36.

Erwin Stein, *Orpheus in New Guises*, London 1953.

Hans Ferdinand Redlich, *Bruckner and Mahler*, London/New York 1955.

Theodor W. Adorno, *Mahler. Eine musikaliche Physiognomik*, Frankfurt 1960, 英譯本 Chicago 1992.

Deryck Cooke, *Gustav Mahler. 1860-1911*, London 1960, ²1980, 增修版 *Gustav Mahler. An Introduction to His Music*, London 1980.

Neville Cardus, *Gustav Mahler. His Mind and his Music*, London 1965.

Wolfgang Dömling, "Collage und Kontinuum. Bemerkungen zu Gustav Mahler und Richard Strauss", in: *NZfM* 133/1972, 131-134.

Carl Dahlhaus, "Die rätselhafte Popularität Gustav Mahlers. Zuflucht von der Moderne oder der Anfang der Neuen Musik", in: *Die Zeit*, 12. Mai 1972（多次出版）.

Ugo Duse, *Gustav Mahler*, Turin 1973.

Peter Franklin, "»Funeral Rites«: Mahler and Mickiewicz", *ML* 55/1974, 203-208.

Hermann Danuser, "Versuch über Mahlers Ton", in: *JbSIMPK* 1975 (1976), 46-79.

Elmar Budde, "Bemerkungen zum Verhältnis Mahler-Webern", in: *AfMw* 33/1976, 159-173.

Monika Lichtenfeld, "Zemlinsky und Mahler", in: Otto Kolleritsch (ed.), *Alexander Zemlinsky. Tradition der Wiener Schule*, Graz 1976, 101-110.

Arno Forchert, "Techniken motivisch-thematischer Arbeit in Werken von Strauss und Mahler", in: *Hamburger Jahrbuch zur Musikwissenschaft* 2, 1977, 187-200.

Klaus Velten, "Über das Verhältnis von Ausdruck und Form im Werk Gustav Mahlers und Anton Weberns", in: *Musik und Bildung* 10, 1978, 159-164.

Susanne Vill, *Vermittlungsformen verbalisierter und musikalische Inhalte in der Musik Gustav Mahlers*, Tutzing (Schneider) 1979 (= Frankfurter Beiträge zur Musikwissenschaft 6).

John Williamson, "Liszt, Mahler and the Chorale", in: *PRMA* 108, 1981/82, 115-125.

Deryck Cooke, Vindications. Essays on Romantic Music, London 1982.

Carl Dahlhaus, "Naturbild und Volkston", in: Carl Dahlhaus, *Musikalischer Realismus*, München 1982, 136-144.

Hans Heinrich Eggebrecht, *Die Musik Gustav Mahlers*, München/Zürich (Piper) 1982.

Peter Oswald, *Perspektiven des Neuen. Studien zum Spätwerk von Gustav Mahler*, Wien 1982.

David B. Greene, *Mahler. Consciousness and Temporality*, New York 1984.

Michael Oltmanns, *Strophische Strukturen im Werk Gustav Mahlers. Untersuchungen zum Liedwerk und zur Symphonik*, Pfaffenweiler 1988.

Hermann Danuser, "Funktionen von Natur in der Musik Gustav Mahlers", in: *ÖMZ* 43/1988, 602-613.

Colin Matthews, *Mahler at Work. Aspects of the Creative Process*, New York/London 1989.

Robert G. Hopkins, *Closure and Mahler's Music. The Role of Secondary Parameters*, Philadelphia 1990.

Kofi Agawu, "Extended Tonality in Mahler and Strauss", in: Bryan Gilliam (ed.), *Richard Strauss. New Perspectives on the Composer and His Work*, Durham/London 1992, 55-75.

Stephen E. Hefling, "Miners Digging from Opposite Sides: Mahler, Strauss, and the Problem of Program Music", in: Bryan Gilliam (ed.), *Richard Strauss. New Perspectives on the Composer and His Work*, Durham/London 1992, 41-53.

Hermann Danuser, "Explizite und faktische musikalische Poetik bei Gustav Mahler", in: Hermann Danuser/Günter Katzenberger (eds.), *Vom Einfall zum Kunstwerk*, Laaber (Laaber) 1993, 85-102 (= Publ. der Hochschule für Musik und Theater Hannover 4).

Martin Geck, *Von Beethoven bis Mahler. Die Musik des deutschen Idealismus*, Stuttgart/Weimar 1993.

Hans J. Schaffer, "»Ich bin der Welt abhanden gekommen« — Todesvisionen bei Mahler", in: *Die Wiener Jahrhundertwende*, hrsg. von Jürgen Nautz/Richard Vahrenkamp, Wien u. a. 1993, 619-640 (= Studien zu Politik und Verwaltung 46).

Vera Micznik, "Mahler and »The Power of Genre«", in: *JM* 12/1994, 117-151.

Werner Keil, "Von Quarten, Tristan-Akkorden und »Callots Manier«. Bemerkungen zur Musik Mahlers und Debussys um 1900", in: Werner Keil (ed.), *1900. Musik zur Jahrhundertwende*, Hildesheim 1995, 75-97.

Karen Painter, "The Sensuality of Timbre Responses to Mahler and Modernity at the Fin de Siècle", in: *19th- Century Music* 18/1995, 236-256.

Alexander L. Ringer, "Johann Strauß und Gustav Mahler", in: Ludwig Finscher/Albrecht Riethmüller (eds.), *Johann Strauß–zwischen Kunstanspruch und Volksvergnügen*, Darmstadt (Wissenschaftliche Buchgesellschaft) 1995, 147-157.

Mirjam Schadendorf, *Humor als Formkonzept in der Musik Gustav Mahlers*, Stuttgart/Weimar 1995.

Vladimir Karbusicky, "Mahlers Besinnung auf seine böhmischen Wurzeln", in: G. Adriányi (ed.), *Deutsche Musik in Ost- und Südosteuropa*, Köln 1997, 55-76.

Walter Werbeck, "Tempo und Form bei Mahler und Strauss", in: *JbSIMPK* 1998, 210-224.

Oliver Fürbeth, »*Ton*« *und Struktur. Das Problem der Harmonik bei Gustav Mahler*, Frankfurt (Peter Lang) 1999.

Andreas Grossmann, "Zwischen Weltentfremdung und Erlösung. Überlegungen zur »Philosophie« der Musik Gustav Mahlers", in: Christoph Asmuth (ed.), *Philosophischer Gedanke und musikalischer Klang*, Frankfurt 1999, 141-154.

Julian Johnson, "The Sound of Nature? Mahler, Klimt and the Changing Representation of Nature in early Viennese Modernism", in: Christian Glanz (ed.), *Wien 1897. Kulturgeschichtliches Profil eines Epochenjahrs*, Frankfurt 1999, 189-204.

Paul Naredi-Rainer, "Max Klingers »Beethoven« und die Musik Gustav Mahlers", in: *Musicologica Austriaca* 18/1999, 205-217.

Karen Painter, "Contested Counterpoint: »Jewish« Appropriation and Polyphonic Liberation," in: *AfMw* 58/2001, 201-230.

Hermann Danuser, "Mahlers Fin de siècle", in: Christine Lubkoll (ed.), *Das Imaginäre des Fin de siècle. Ein Symposion für G. Neumann*, Freiburg 2002, 111-134.

Stefan Hanheide, *Mahlers Visionen vom Untergang ― Untersuchungen zu einer Interpretationskonstante der Sechsten Symphonie und der Soldaten-Lieder*, Habilitationsschrift Osnabrück 2002.

七、音樂學研究（歌曲）

Arnold Schering, "Gustav Mahler als Liederkomponist", in: *NZfM* 72/1905, 691-693 & 753-755.

Fritz E. Pamer, *Gustav Mahlers Lieder. Eine stilkritische Studie*, Wien 1922.

Karl A. Rosenthal, "Gustav Mahlers Lieder", in: *StMw* 16/1929, 116-138 & 17/1930, 105-127.

Ugo Duse, "Studio sulla poetica Liederistica di Gustav Mahler", in: *Atti dell'Instituto Veneto di Scienze, Lettere ed Arti* 119, 1960/61, 76-124.

Zoltan Roman, *Mahler's Songs and Their Influence on his Symphonic Thought*, 2 vols., Toronto 1970.

Elizabeth M. Dargie, *Music and Poetry in the Songs of Gustav Mahler*, Bern etc. 1981.

Theodor W. Adorno, "Zu einer imaginären Auswahl von Liedern Gustav Mahlers", in: Theodor W. Adorno, *Impromptus*, Frankfurt 1968, 30-38 (= GS 17, Frankfurt 1978, 189-197).

Zoltan Roman, "Structure as a Factor in the Genesis of Mahler's Songs", in: *MR* 35/1974, 157-166.

Reinhard Gerlach, "Mahler, Rückert und das Ende des Liedes", in: *JbSIMPK* 1975 (1976), 7-45.

Hermann Danuser, "Der Orchestergesang des fin de siècle. Eine historische und ästhetische Skizze", in: *Mf* 30/1977, 425-452.

Hermann Danuser, "Mahlers Lied *Von der Jugend. Ein musikalisches Bild*", in: *Festschrift Willi Schuh*, ed. Jürg Stenzl, Zürich 1980, 151-169.

Rosemarie Hilmar-Voit, *Im Wunderhorn-Ton. Gustav Mahlers sprachliches Kompositions material bis 1900*, Tutzing (Schneider) 1989.

Elisabeth Schmierer, *Die Orchesterlieder Gustav Mahlers*, Kassel (Bärenreiter) 1991 (= »Kieler Schriften zur Musikwissenschaft«, vol. 38).

Hermann Danuser, "Gustav Mahler als Liederkomponist", in: *Bayerische Akadademie der Schönen Künste, Jahrbuch 6*, Schaftlach 1992, 170-179.

Peter Revers, "Latente Orchestrierung in den Klavierliedern Gustav Mahlers", in: Wolfgang Gratzer/Andrea Lindmayr (eds.), *Festschrift Gerhard Croll*, Laaber (Laaber) 1992, 65-77.

Hans-Joachim Bracht, *Nietzsches Theorie der Lyrik und das Orchesterlied. Ästhetische und analytische Studien zu Orchesterliedern von Richard Strauss, Gustav Mahler und Arnold Schönberg*, Kassel (Bärenreiter) 1993.

Christopher O. Lewis, "Mahler. Romantic Culmination", in: Rufus Hallmark (ed.), *German Lieder in the Ninteenth Century*, New York 1996, 218-249.

Peter Revers, *Mahlers Lieder. Ein musikalischer Werkführer*, München 2000.

Elisabeth Schmierer, "Liedästhetik im 19. Jahrhundert und Gustav Mahlers Orchesterlieder", in: Matthias Brzoska/Michael Heinemann (eds.), *Die Musik der Moderne*, Laaber (Laaber) 2001, 85-105.

Hermann Danuser(ed.), *Musikalische Lyrik. Gattungsspektren des Liedes*, Laaber (Laaber) 2004 (= Handbuch der musikalischen Gattungen 8, 2).

1）《泣訴之歌》(*Das klagende Lied*)

Jack Diether, "Mahler's Klagende Lied. Genesis and evolution", in: *MR* 29, 1968, 268-287.

Martin Zenck, "Mahlers Streichungen des Waldmärchens aus dem *Klangenden Lied*", in: *AfMw*

22, 1980, 3-23.

2）魔號歌曲 (Lieder aus *des Knaben Wunderhorn*)

Kurt von Fischer, "Gustav Mahlers Umgang mit den Wunderhorntexten", in: *Melos-NZfM* 4/1978, 103-107.

Helmut Rölleke, "Gustav Mahlers »Wunderhorn«-Lieder. Textgrundlagen und Textauswahl", in: *Jahrbuch des Freien deutschen Hochstifts 1981*, 370-378.

Alberto Rizzuti, *Sognatori, utopisti e disertori nei Lieder »militari« di Gustav Mahler*, Firenze 1990.

Albrecht Classen, "Zur Rezeption der mittelalterlichen Lieddichtung in *Des Knaben Wunderhorn*. Mediävistische Spurensuche in einem romantischen Meisterwerk", in: *Lied und populäre Kultur* 49/2004, 81-101.

Susan Youens, *Maskenfreiheit and Schumann's Napoleon-Ballad*, in: *JM* 22/2005, 5-46.

3）《行腳徒工之歌》(*Lieder eines fahrenden Gesellen*)

Ernst Ludwig Waeltner, *Lieder-Zyklus und Volkslied-Metamorphose. Zu den Texten der Mahlerschen Gesellenlieder*, in: *JbSIMPK* 1977 (1978), 61-95.

Susan Youens, *Schubert, Mahler and the Weight of the Past: »Lieder eines fahrenden Gesellen« and »Winterreise«*, in: *JM* 67/1986, 257-268.

Barbara Turchin, "The Nineteenth-Century Wanderlieder Cycle", in: *JM* 5/1987, 498-525.

Alexander L. Ringer, *»Lieder eines fahrenden Gesellen«. Allusion und Zitat in der musikalischen Erzählung Gustav Mahlers*, in: Hermann Danuser et al. (eds.), *Festschrift Carl Dahlhaus*, Laaber (Laaber) 1988, 589-602.

Hermann Danuser, "Mahlers Vortragsbezeichnung. Zum Problem der Temporelationen im ersten *der Lieder eines fahrenden Gesellen*", in: *Quellenstudien I*, Winterthur 1991, 9-32 (= Veröffentlichungen der Paul Sacher Stiftung 2).

Zoltan Roman, "From Collection to Cycle. Poetic Narrative and Tonal Design in Mahler's *Lieder eines fahrenden Gesellen*", in: *RdM* 16/1993, 595-602.

4）《亡兒之歌》Kindertotenlieder

Edward F. Kravitt, "Mahler's Dirges for His Death", in: *MQ* 64/ 1978, 329-353.

Edward C. Bass, "Counterpoint and Medium in Mahler's *Kindertotenlieder*", in: *MR* 50/1989, 206-214.

Kofi Agawu, "The Musical Language of *Kindertotenlieder* No. 2", in: *JM* 2/1983, 81-93.

Peter Russell, *Light in Battle with Darkness. Mahler's Kindertotenlieder*, Bern 1991.

Alexander Odefrey, *Gustav Mahlers Kindertotenlieder. Eine semantische Analyse*, Frankfurt 1999.

5）呂克特歌曲 (Rückert-Lieder)

Reinhard Gerlach, *Strophen von Leben, Traum und Tod. Ein Essay über Rückert-Lieder von Gustav Mahler*, Wilhelmshaven 1983.

Jeffrey Th. Hopper, *The Rückert Lieder of Gustav Mahler*, Diss. Rutgers Univ. 1991.

八、音樂學研究（交響曲）

Paul Bekker, *Die Sinfonie von Beethoven bis Mahler*, Berlin 1918.

Paul Bekker, *Gustav Mahlers Symphonien*, Berlin 1921, 再版 Tutzing 1969.

Heinrich Schmidt, *Formprobleme und Entwicklungslinien in Gustav Mahlers Symphonien*, Wien 1929.

Monika Tibbe, *Über die Verwendung von Liedern und Liedelementen in instrumentalen Symphoniesätzen Gustav Mahlers*, München 1971, ²1977 (= Berliner musikwissenschaftliche Arbeiten 1).

Egon Wellesz, "The Symphonies of Gustav Mahler", in: *MR* 1/1940, 1-23.

Inna Barsova, *Simfonii Gustava Malera*, München 1975.

Hermann Danuser, "Zu den Programmen von Mahlers frühen Symphonien", in: *Melos-NZfM* 1/1975, 14-19.

Edward W. Murphy, "Sonata-Rondo Form in the Symphonies of Gustav Mahler", in: *MR* 35/1975, 54-62.

John G. Williamson, *The Development of Mahler's Symphonic Technique with Special Reference to the Compositions of the Period 1899 to 1905*, Liverpool 1975.

Susan M. Filler, *Editorial Problems in Symphonies of Gustav Mahler. A Study of the Sources of the Third and Tenth Symphonies*, Evanston/IL 1977.

Adolf Nowak, "Zur Deutung der Dritten und Vierten Sinfonie Gustav Mahlers", in: Walter Wiora/Günter Massenkeil/Klaus Wolfgang Niemöller (eds.), *Religiöse Musik in nicht-liturgischen Werken von Beethoven bis Reger*, Regensburg 1978, 185-194.

Bernd Sponheuer, *Logik des Zerfalls. Untersuchungen zum Finalproblem in den Symphonien Gustav Mahlers*, Tutzing (Schneider) 1978.

Matthias Hansen, "Marsch und Formidee. Analytische Bemerkungen zu sinfonischen Sätzen Schuberts und Mahlers", in: *Beiträge zur Musikwissenschaft* 22/1980, 3-23.

Theodor Schmitt, *Der langsame Symphoniesatz Gustav Mahlers. Historisch-vergleichende Studien zu Mahlers Kompositionstechnik*, München 1983 (= Münchner Universitätsschriften. Studien zur Musik 3).

Bernd Appel, "Großstädtische Wahrnehmungsmuster in Gustav Mahlers Symphonien", in: *International Review of the Aesthetics and Sociology of Music* 16/1985, 87-102.

Peter Revers, *Gustav Mahler. Untersuchungen zu den späten Symphonien*, Hamburg 1985 (= Salzburger Beiträge zur Musikwissenschaft 18).

John Williamson, "The Structural Premises of Mahler's Introductions: Prolegomena to an Analysis of the First Movement of the Seventh Symphony", in: *Music Analysis* 5/1986, 29-57.

Georg Alexander Albrecht, »*Was uns mit mystischer Gewalt hinanzieht...*«. *Die Symphonien von Gustav Mahler. Eine Einführung*, Hameln 1992.

Richard A. Kaplan, "Temporal Fusion and Climax in the Symphonies of Mahler", in: *JM* 15/1996, 213-232.

Alfred Stenger, *Die Symphonien Gustav Mahlers. Eine musikalische Ambivalenz*, Wilhelmshaven 1997.

Heinz-Klaus Jungheinrich, *Der Musikroman. Ein anderer Blick auf die Symphonie*, Salzburg 1998.

Stephen McClatchie, "Hans Rott, Gustav Mahler and the »New Symphony«: New Evidence for a Pressing Question", in: *ML* 81/2000, 392-401.

Renate Ulm (ed.), *Gustav Mahlers Symphonien*, Kassel (Bärenreiter) 2001.

Michael Gielen/P. Fiebig, *Mahler im Gespäch. Die zehn Symphonien*, Stuttgart/Weimar 2002.

Raymond Knapp, *Symphonic Metamorphoses. Subjectivity and Alienation in Mahler's Recycled Songs*, Middletown 2003.

1）第一號交響曲

Jack Diether, "Blumine and the First Symphony", in: *Chord and Discord* 31/1969, 76-100.

Zoltan Roman, "Connotative Irony in Mahler's Todtenmarsch in »Callots Manier«", in: *MQ* 59/1973, 209-222.

Carl Dahlhaus, "Geschichte eines Themas. Zu Mahlers Erster Symphonie", in: *JbSIMPK* 1977 (1978), 45-59.

James Buhler, "»Breakthrough« as Critique of Form. The Finale of Mahler's First Symphony", in:

223

19ᵗʰ-Century Music 20/1996, 125-143.

Stephen McClatchie, "The 1889 Version of Mahler's First Symphony. A New Manuscript Source", in: *19ᵗʰ-Century Music* 20/1996, 99-124.

Dieter Krebs, *Gustav Mahlers Erste Symphonie. Form und Gehalt*, München/Salzburg 1997 (= Musikwissenschaftliche Schriften, vol. 31).

　2）第二交響曲

Peter Faltin, "Semiotische Dimensionen des Instrumentalen und Vokalen im Wandel der Symphonie", in: *AfMw* 32/1975, 26-38.

Claudia Maurer-Zenck, "Technik und Gehalt im Scherzo von Mahlers Zweiter Symphonie", in: *Melos-NZfM* 2/1976, 179-184.

Edward R. Reilly, "Die Skizzen zu Mahlers Zweiter Symphonie", in: *ÖMZ* 34/1979, 266-286.

Rudolf Stephan, *Gustav Mahler. II. Symphonie c-moll*, München (Fink) 1979.

Michael Mathis, "Arnold Schoenberg's Grundgestalt and Gustav Mahler's Urlicht", in: *International Journal of Musicology* 5/1996, 239-259.

　3）第三交響曲

Peter Franklin, "The Gestation of Mahler's Third Symphony", in: *ML* 58/1977, 439-446.

Hermann Danuser, "Schwierigkeiten der Mahler Interpretation. Ein Versuch am Beispiel des ersten Satzes der Dritten Symphonie", in: *Schweizer Beiträge zur Musikwissenschaft* 3/1978, 165-181.

John G. Williamson, "Mahler's Compositional Process. Reflections on an Early Sketch for the Third Symphony's First Movement", in: *ML* 61/1980, 338-345.

Anette Unger, *Welt, Leben und Kunst als Themen der »Zarathustra-Kompositionen« von Richard Strauss und Gustav Mahler*, Frankfurt (Peter Lang) 1992.

Peter Franklin, *Mahler: Symphony No. 3*, Cambridge (CUP) 1991.

Friedhelm Krummacher, *Gustav Mahlers III. Symphonie. Welt im Widerbild*, Kassel (Bärenreiter) 1991.

Isabelle Werck, *Gustav Mahler et sa troisième symphonie. Recherches sur les composantes de la creation chez le musicien*, Diss. Université Paris 1991.

Morten Solvik Olsen, *Culture and the Creative Imagination: The Genesis of Gustav Mahler's Third Symphony*, Diss. University of Pennsylvania, 1992.

Hermann Danuser, "Natur als entfaltete Totalität. Über Gustav Mahlers Dritte Symphonie", in:

Jörg Zimmermann et al. (eds.), *Ästhetik und Naturerfahrung*, Stuttgart-Bad Cannstatt 1996, 341-352 (= exempla aesthetica 1).

Alain Leduc, "La Troisième Symphonie de Mahler et la philosophie allemande. Réflexion sur le double-fond philosophique dans la Troisième Symphonie", in: *Le texte et l'idee* 12/1997, 29-48.

Nike Wagner, "»Umhergetrieben, aufgewirbelt«. Über Nietzsche-Vertonungen", in: *Musik & Ästhetik* 2/1998, 5-20.

Constantin Floros, "Der Schöpfungsmythos in Gustav Mahlers Dritter Symphonie", in: Hans Werner Henze (ed.), *Musik und Mythos*, Frankfurt 1999, 168-177.

４）第四交響曲

Rudolf Stephan, *Gustav Mahler. IV. Symphonie G-Dur*, München (Fink) 1966.

Rudolf Stephan, "Betrachtungen zu Form und Thematik in Mahlers Vierter Symphonie", in: Rudolf Stephan (ed.), *Neue Wege der musikalischen Analyse*, Berlin 1967, 23-42.

Eduard Reeser, "Die Fortspinnung eines melodischen »Einfalls« bei Gustav Mahler", in: Christoph-Hellmuth Mahling (ed.), *Festschrift H. Federhofer*, Tutzing (Schneider) 1988, 267-274.

Herta Blaukopf, "Mahler, Gustav. Symphonie Nr. 4... Skizzen zum 2. Satz", in: Günther Brosche (ed.), *Beiträge zur musikalischen Quellenkunde*, Tutzing (Schneider) 1989, 235-241.

Manfred Angerer, "Ironisierung der Konvention und humoristische Totalität. Über die ersten Takte von Gustav Mahlers IV. Symphonie", in: Elisabeth Th. Hilscher/ Theophil Antonicek (eds.), *Festschrift Franz Fördermayer*, Tutzing (Schneider) 1994, 561-582.

James L. Zychowicz, "Toward an »Ausgabe letzter Hand«. The Publication and Revision of Mahler's Fourth Symphony", in: *JM* 12/1995, 260-276.

Hans Heinrich Eggebrecht, "Himmlische Freuden. Mahlers vierte Symphonie", in: Hans Heinrich Eggebrecht, *Texte über Bach, Beethoven, Schubert, Mahler*, Essen 1997, 54-58.

Raymond Knapp, "Suffering Children: Perspectives on Innocence and Vulnerability in Mahler's Fourth Symphony", in: *19th-Century Music* 22/1999, 233-267.

James L. Zychowicz, *Mahler's Fourth Symphony*, New York 2000 (= Studies in Musical Genesis and Structure).

本書重要譯名對照表

沈雕龍　製表

一、人名

Adler, Guido	阿德勒
Adorno, Theodor W.	阿多諾
Alberich	阿貝里希
Andersen, Hans Christian	安徒生
Arnim, Ludwig Achim von	亞寧
Aschenbach, Gustav	古斯塔夫·阿宣巴赫
Baudelaire, Charles	波特萊爾
Bauer-Lechner, Natalie	娜塔莉·鮑爾萊希納
Beckmesser	貝克梅瑟
Beethoven, Ludwig van	貝多芬
Behn, Hermann	貝恩
Bekker, Paul	貝克
Bell, Alexander G.	貝爾
Berg, Alban	貝爾格
Berio, Luciano	貝里歐
Berliner, Arnold	柏林內
Berlioz, Hector	白遼士
Bethge, Hans	貝德格
Bierbaum, Otto Julius	畢爾包姆
Bismarck-Schönhausen, Otto Eduard Leopold von	俾斯麥
Bizet, Georges	比才
Boccaccio, Giovanni	薄伽丘
Brahms, Johannes	布拉姆斯
Brecht, Bert	布萊希特
Brentano, Clemens	布倫塔諾
Brinkmann, Reinhold	布林克曼
Bruckner, Anton	布魯克納

Herzl, Theodor	黑爾策
Ives, Charles	艾伍士
Jost, Peter	尤斯特
Kafka, Franz	卡夫卡
Kagel, Mauricio	卡葛
Kaufmann, Emil	考夫曼
Klemperer, Otto	克稜普勒
Klenau, Paul von	克雷瑙
Klimt, Gustav	克林姆
Klinger, Max	克林格
Kokoschka, Oskar	柯克西卡
Krauss, Clemens	克勞斯
Kravitt, Edward	克拉維特
Lach, Robert	拉赫
Leverkühn	利未昆
Ligeti, György	李給替
Liliencron, Detlev von	厲利克隆
Lipiner, Siegfried	黎皮內
Liszt, Franz	李斯特
Lodes, Birgit	羅得斯
Louis, Rudolf	路易斯
Lueger, Karl	呂艾格
Lysiart	利斯阿特
Mackay, John Henry	馬楷
Maehder, Jürgen	梅樂瓦
Mahler, Gustav	馬勒
Mahler, Justine	尤斯汀娜・馬勒
Mahler, Maria Anna	瑪麗亞安娜・馬勒
Mahler-Werfel, Alma Maria (= Schindler, Alma)	阿爾瑪・馬勒（=阿爾瑪・辛德勒）
Mallarmé, Stéphane	馬拉美
Mann, Thomas	湯瑪斯・曼
Mendelssohn-Bartholdy, Felix	孟德爾頌

230

Stockhausen, Julius	史托克豪森
Strauss, Richard	理查·史特勞斯
Strauss-de Ahna, Pauline	寶琳娜·史特勞斯
Stravinsky, Igor	史特拉汶斯基
Tagore, Rabindranath	泰戈爾
Tchaikovsky, Peter	柴可夫斯基
Telramund	特拉蒙
Verdi, Giuseppe	威爾第
Visconti, Luchino	維斯康堤
Waeltner, Ernst Ludwig	魏爾特內
Wagner, Richard	華格納
Walter, Bruno	華爾特
Walter, Gustav	華爾特
Walzel, Oskar	華澤爾
Weber, Carl Maria von	韋伯
Webern, Anton von	魏本
Werfel, Franz	韋爾賦
Wilde, Oscar	王爾德
Wiora, Walter	維奧拉
Wolf, Hugo	沃爾夫
Wolfram	渥夫藍
Zandonai, Riccardo	詹多耐
Zelter, Carl Friedrich	蔡爾特
Zemlinsky, Alexander von	柴姆林斯基

二、作品名

Ablösung im Sommer	《夏天裡的替換》
Das Abschied	《告別》
Adele Bloch-Bauer I	《阿德蕾·布洛赫鮑爾畫像I》
Allerseelen	《萬靈節》
Also sprach Zarathustra	《查拉圖司特拉如是說》
An den Schlaf	《致睡眠》

Hafen von Triest	《第里雅斯特的港口》
Häuser und Dächer in Krumau	《克魯茅的房子與屋頂》
Himmlisches Leben	《天堂生活》
Ich atmet' einen linden Duft	《我呼吸一個溫柔香》
Ich bin der Welt abhanden gekommen	《世界遺棄了我》
Ich ging mit Lust durch einen grünen Wald	《我愉快地穿越一片綠色的樹林》
Das irdische Leben	《人間生活》
Le Jeune Pâtre breton	《布列塔尼的年輕牧羊人》
Le Jeune Paysan breton	《布列塔尼的年輕農民》
Junge Leiden. Romanzen IV	〈青春的煎熬；浪漫曲四〉
Die junge Nonne	《年輕的修女》
Kammersymphonie	《室內交響曲》
Kindertotenlieder	《亡兒之歌》
Das klagende Lied	《泣訴之歌》
Des Knaben Wunderhorn	《少年魔號》
Der Kuß	《吻》
Leben — Singen— Kämpfen	《生活、歌唱、奮鬥》
Lélio ou le retour à la vie	《雷李歐或生命的回程》
Liebe	《愛》
Lied an den Abendstern	《晚星之歌》
Lied des Verfolgten im Turm	《塔中被捕的人之歌》
Das Lied von der Erde	《大地之歌》
Lieder eines fahrenden Gesellen	《行腳徒工之歌》
Lieder und Gesänge	《歌曲與歌唱集》
Le livre	《書》
Lob des hohen Verstands	《高度理解的讚美》
Lohengrin	《羅恩格林》
Lyrische Symphonie	《抒情詩交響曲》
Die Meistersinger von Nürnberg	《紐倫堡的名歌手》
Die Musik I	《音樂 I》
Nicht wiedersehen!	《不再相見》
Notturno	《小夜曲》

Otello	《奧塞羅》
Parsifal	《帕西法爾》
La Pellegrina	《女囚》
Plakat für »Mörder, Hoffnung der Frauen« im Freilichttheater der Kunstschau	為《謀殺者，女人的希望》於藝覽露天劇場演出設計之海報
Portrait Adolf Loos	《阿朵夫‧羅斯畫像》
Prometheus	《普羅米修斯》
Der Rattenfänger	《捕鼠人》
Revelge	《起床鼓》
Das Rheingold	《萊茵的黃金》
Rheinlegendchen	《萊茵河的小傳奇》
Der Ring des Nibelungen	《尼貝龍根指環》
Rollwagenbüchlein	《馬車小品》
Romanzen und Balladen	《浪漫曲與敘事曲》
Rosenkavalier	《玫瑰騎士》
Rübezahl	《呂倍察》
Ruhe! Meine Seele	《安息吧！我的靈魂》
Scheiden und Meiden	《分離與遠離》
Der Schildwache Nachtlied	《哨兵夜歌》
Schlaraffenland	《懶漢樂土》
Selbstgefühl	《自己的感覺》
Songe d'une nuit du Sabbat	《女巫安息夜之夢》
Der standhafte Zinnsoldat	《堅毅的小錫兵》
Starke Einbildungskraft	《很強的想像力》
Der Tamboursg'sell	《軍樂官見習生》
Tannhäuser	《唐懷瑟》
Titan	《巨人》
Tod in Venedig	《魂斷威尼斯》
Der Tod und das Mädchen	《死與少女》
Das Trinklied vom Jammer der Erde	《大地悲傷的飲酒歌》
Tristan und Isolde	《崔斯坦與伊索德》
Trost im Unglück	《不幸中的大幸》
Über die ästhetische Erziehung des Menschen in einer Reihe von Briefen	《美育書簡》

Um die Kinder still und artig zu machen	《為了要把孩子弄安靜和變乖》
Um Mitternacht	《午夜時分》
Um schlimme Kinder artig zu machen	《為了要把壞孩子變乖》
Unbeschreibliche Freude	《無法形容的快樂》
Urlicht	《原光》
Verführung	《誘惑》
Verlorne Müh'!	《白費的努力》
Versuch über Wagner	《試論華格納》
Le Villi	《山精》
Wenn mein Schatz Hochzeit macht	《我情人結婚時》
Wer hat das Liedlein erdacht?	《誰想出了這首小歌？》
Wo die schönen Trompeten blasen	《美麗的小號聲響起處》
Wozzeck	《伍采克》
Zu Straßburg auf der Schanz	《在史特拉斯堡的土垣上》

三、其他

absolute Musik	絕對音樂
aleatorische Musik	機遇音樂
Allgemeiner Deutscher Musikverein	德國音樂協會
Alphorn	阿爾卑斯號
animal rationale	理性的動物
Äolsharfe	風鳴琴
Ästhetizismus	耽美主義
Auerstedt	奧爾斯德
Augsburg	奧格斯堡
Auswahlbesetzung	選擇性編制
Bad Hall	巴德哈爾
banda sul palco	舞台樂隊
Bauhaus	包浩斯
Neue Nationalgalerie, Berlin	柏林新國家畫廊
Bühnenmusik	舞台配樂
Charlottenburger Schloßtheater	夏綠蒂堡劇院

Collage	拼貼
Covent Garden	柯芬園
Décadent	頹廢
Deutschtum	德意志特質
elektronische Musik	電子音樂
Erdenrest	人間殘餘
Farce	鬧劇
Fin de siècle	世紀末
Flügelhorn (Flicorno, Flighel)	翼號
Gebildeten	有修養之士
Gesamtkunstwerk	總體藝術作品
Geselle	徒工
gotisch	哥德式
Gran Cassa	大鼓
Landesmuseum Joanneum, Graz	格拉茲約翰邦立博物館
Habsburg	哈布斯堡
Harmonium	風琴
Hausmusik	家居音樂
Heckelphon	黑克管
Heidelberg	海德堡
Holocaust	猶太人大屠殺
idée fixe	固定樂思
Intimität	親密性
Jena	耶拿
Jugendstil	青春風格
Jugendstilmode	青春風格時尚
Kapellmeister	宮廷樂長
Kassel	卡塞
Kitsch	庸俗
Klangfarbe	音響色澤
Klangfarbenmelodie	音色旋律
Klangkomposition	聲響作品

Lemberg	稜柏格
Leyden	萊登
Lübeck	盧北克
Mauscheln	東歐猶太人的口音
mélodie	法語藝術歌曲
Mahler-Rezeption	馬勒接受
Moderne	現代
Mohr und Zimmer	摩爾與齊默
Monumentalität	豐碑性
Neue Pinakothek, München	慕尼黑新繪畫館
Nachdichtung	仿作詩
Naturalismus	自然主義
Nibelungenlied	尼貝龍根之歌
Nürnberg	紐倫堡
Oboe d'amore	柔音雙簧管
Ophicleïde	低音大號
Orchestergesang	樂團歌曲
Národní Galerie, Praha	布拉格國家畫廊
Preghiera	祈禱曲
Realismus	寫實主義
Rheinischer Bund	萊茵同盟
Schwabenmädchen	史瓦本女孩
Secession	分離主義
serielle Musik	序列音樂
Singspiel	歌唱劇
Symbolismus	象徵主義
Theorbe	台歐伯琴
Trivialmusik	平庸音樂
Ungebildeten	無修養之士
Universal Edition	環球出版社
Verfremdung	陌生化
Wagner-Verein	華格納協會

Weimarer Klassik	威瑪古典主義
Weltanschauungsmusik	世界觀音樂
Welte-Mignon	魏爾特迷孃
Historisches Museum der Stadt Wien	維也納市立歷史博物館
Österreichische Galerie Belvedere, Wien	奧地利美景宮美術館
Wiener Secessionsgebäude, Wien	維也納分離派會館
Wiener Hofoper	維也納宮廷劇院
Zither	箏琴
Zupfgeige	六絃琴

What' s Music
少年魔號——馬勒的詩意泉源

作　　　者：羅基敏、梅樂亙（Jürgen Maehder）
封面設計：黃聖文
總 編 輯：許汝紘
美術編輯：陳芷柔
編　　　輯：黃淑芬
執行企劃：劉文賢
發　　　行：許麗雪
總　　監：黃可家
出　　　版：信實文化行銷有限公司
地　　　址：台北市松山區南京東路5段64號8樓之1
電　　　話：（02）2749-1282
傳　　　真：（02）3393-0564
網　　　站：www.cultuspeak.com
讀者信箱：service@cultuspeak.com
劃撥帳號：50040687 信實文化行銷有限公司

印　　　刷：威鯨科技有限公司

總 經 銷：高見文化行銷股份有限公司
地　　　址：新北市樹林區佳園路二段70-1號
電　　　話：（02）2668-9005

香港總經銷：聯合出版有限公司
地　　　址：香港北角英皇道75-83號聯合出版大廈26樓
電　　　話：（852）2503-2111

2016 年11月 二版
定價：新台幣 480 元

更多書籍介紹、活動訊息，請上網輸入關鍵字　拾筆客　🔍　搜尋

國家圖書館出版品預行編目資料（CIP）資料

少年魔號：馬勒的詩意泉源 / 羅基敏, 梅樂亙
(Jürgen Maehder)編著. -- 二版. -- 臺北市：華滋出
版；信實文化行銷, 2016.11
面；　公分. -- (What's Music)
ISBN 978-986-93548-7-5(平裝)
1. 馬勒（Mahler, Gustav, 1860-1911）
2. 音樂家　3. 交響曲　4. 樂評　5. 奧地利
910.99441　　　　　　　　　　　　　105017981

1902年四月十五日，克林格耗時多年完成的《貝多芬雕像》於維也納分離派會館(Wiener Secessionsgebäude, Wien)展出。為這個展覽，分離派大將如克林姆、羅勒等人，亦都共襄盛舉，以這部雕像為中心，延伸出其他個人創作佈置會場，烘托克林格的「總體藝術」(Gesamtkunstwerk)理念。

正式開展前兩天，舉行了一個只對極少數人開放的典禮，現場沒有媒體、沒有官方人士、沒有好奇的遊客，只有要對貝多芬致敬的人士。馬勒指揮一群看不見的樂師演奏了貝多芬《英雄交響曲》最後樂章的片段，以及馬勒親自由貝多芬第九交響曲一些動機改編的片段。在場人士聆樂之際，無不為之動容。克林格更是熱淚盈眶地向馬勒致謝，因為，這一段音樂演出精準地反映了克林格受到華格納推崇貝多芬的影響，所發展出來的「總體藝術」理念，對克林格及其作品而言，都是無上的尊榮。

(參考自Barbara John, *Max Klinger, Beethoven*, Leipzig (Seemann) 2004.)

克林格 (Max Klinger, 1857-1920)，《貝多芬雕像》(Beethoven)。1885-1902年，大理石、青銅、象牙、珍珠及稀有石材。高310公分。現藏萊比錫藝術博物館 (Museum der Künste, Leipzig)。

克林姆 (Gustav Klimt,1862-1918) 設計，第一次分離派展覽海報。1898年。

歐布里希 (Josef Maria Olbrich, 1867-1908) 設計，第二次分離派展覽海報。1898年。

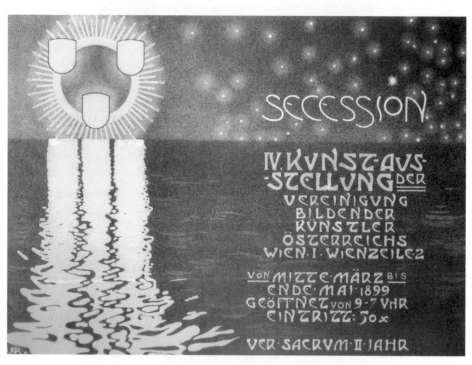

羅勒 (Alfred Roller, 1864-1935) 設計，第四次分離派展覽海報。1899年。

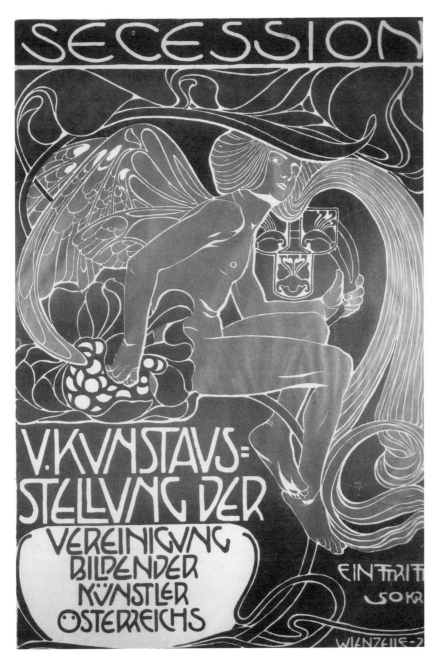

摩瑟 (Kolomann Moser, 1868-1918) 設計，第五次分離派展覽海報。1899年。

克林姆(Gustav Klimt,1862-1918),《愛》(*Liebe*)。1895年,油彩,畫布;60 × 44 公分。現藏維也納市立歷史博物館 (Historisches Museum der Stadt Wien, Wien)。

克林姆 (Gustav Klimt,1862-1918)，《音樂 I》(*Die Musik I*)。1895年，油彩，畫布；37 × 44 .5公分。現藏慕尼黑新繪畫館 (Neue Pinakothek, München)。

克林姆 (Gustav Klimt,1862-1918)，《阿德蕾‧布洛赫鮑爾畫像 I》(*Adele Bloch-Bauer I*)。1907年，油彩，畫布；138 × 138 公分。現藏奧地利美景宮美術館 (Österreichische Galerie Belvedere, Wien)。

克林姆 (Gustav Klimt,1862-1918)，《吻》 (*Der Kuß*)。1907-08年，油彩，畫布；180 × 180公分。現藏奧地利
美景宮美術館 (Österreichische Galerie Belvedere, Wien)。

摩瑟(Kolomann Moser, 1868-1918)，《加爾達湖》(Gardasee)。約1912年，油彩，畫布；50 × 100公分。現藏奧地利美景宮美術館 (Österreichische Galerie Belvedere, Wien)。

柯克西卡 (Oskar Kokoschka, 1886-1980)，《做夢的兒童》一書之插畫 (Buchillustration »Die träumenden Knaben«)。1908年。

席勒 (Egon Schiele, 1890-1918)，《第里艾斯特的港口》(*Hafen von Triest*)。1907年，油彩，鉛筆，卡紙；18 × 25公分。原藏格拉茲約翰邦立博物館 (Landesmuseum Joanneum, Graz)，2006年起，為私人收藏。

席勒 (Egon Schiele, 1890-1918)，《克魯茅的房子與屋頂》(*Häuser und Dächer in Krumau*)。1911年，油彩，水彩，木板；37.2 × 29.3公分。現藏布拉格國家畫廊 (Národní Galerie, Praha)。

柯克西卡 (Oskar Kokoschka, 1886-1980)，《阿朵夫‧羅斯畫像》(*Portrait Adolf Loos*)。1909年，油彩，畫布；
74 × 93公分。現藏柏林新國家畫廊 (Neue Nationalgalerie, Berlin)。

柯克西卡 (Oskar Kokoschka, 1886-1980)，為《謀殺者，女人的希望》於藝覽露天劇場演出設計之海報，(Plakat für »Mörder, Hoffnung der Frauen« im Freilichttheater der Kunstschau)。1909年。

羅丹 (Auguste Rodin, 1840-1917)，《馬勒》(Gustav Mahler)。1909年，青銅，高33公分。現藏慕尼黑新繪畫館 (Neue Pinakothek, München)。